# 회화 학습

실천적 지표들

**프랑수아 기불레 / 미셸 멩겔 바리오**

고수현 옮김

東 文 選

F. Giboulet / M. Mengelle−Barilleau

# La peinture

© 1998, Édition NATHAN

This edition was published by arrangement
with Édition NATHAN, Paris
through Sibylle Books Literary Agency, Seoul

# 차 례

# 동굴 미술

동굴 미술이란 선사 시대인들이 동굴 벽면에 그려 놓은 그림들을 포괄적으로 일컫는 용어이다. 선사 시대인들은 사냥한 동물들의 형상이나 오늘날 우리에게 아직까지도 불가사의로 남아 있는 추상적인 기호들(주술적인 예식의 흔적이거나 혹은 자신의 자취를 남겨 놓고 싶은 의지의 흔적)을 그려 놓았다.

## 최초의 발견

선사 시대인들은 2만 년 전부터 동굴 벽에 데생이나 그림을 그리기 시작했다. 19세기 말까지는 이러한 그림들의 진정성에 대해 논란이 제기되었다. 이 기호와 그림들은 단순히 쓸데없는 장난이거나 혹은 별 볼일 없는 과거 몇몇 조상들의 소행으로 치부되었었다. '선사 시대' 미술의 실체가 인정을 받게 된 것은 1902년 콩바렐과 퐁 드 곰므가 도르도뉴 지방에서 벽화로 장식된 동굴을 발견하면서부터였다. 선사 시대인들은 그들의 안식처인 동굴의 벽에 무언가를 새기고, 그려 넣고 색을 칠하였다. 오늘날에는 정확하고 엄밀한 기술적 방법으로 이러한 동굴 벽화들이 그려진 연대를 추정해 낼 수 있게 되었다. 연구자들은 방사성 탄소(탄소 14)를 이용하여 그림 속에 현존하는 조직체의 연대를 계산해 냈다.

## 기법 발명

고대인들은 아주 기초적인 재료들을 미술 도구로 사용했다. 그들은 나무의 결을 표현하기 위해 입으로 잘근잘근 씹은 나무줄기를 붓으로 삼거나 끝에 마른 허브잎 또는 털을 붙인 작은 나뭇가지를 사용하기도 했다. 기본 삼색은 색깔이 나는 돌에서 추출하여 썼다. 색깔이 나는 돌을 곱게 가루로 빻은 후 여기에 기름과 물을 섞으면 그 빛과 색채를 잃지 않고 거뜬히 수세기를 넘길 수 있는 훌륭한 컬러 물감이 되었다.

고대인들은 이 빻은 돌가루를 입에 넣고, 속이 빈 뼈나 나무통에 대고 벽에 세게 내뿜기도 했다. 벽에 손을 대고 그 위에 물감을 뿜으면 손의 형상이 고스란히 새겨진다. 그 다음에 윤곽을 새기고 숯으로 경계선을 그었다. 원시 화가들은 그림에 볼륨감을 주기 위해 동굴의 울퉁불퉁한 면을 이용했다. 암벽의 둥글게 튀어나온 융기 부분에 동물의 배를 그림으로써 작품에 입체감을 불어넣는 식이다.

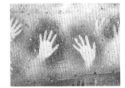

프랑스 로 지방 페 메를 동굴
B.C. 15000경
손을 사용한 음각 벽화

## 제식과 신앙심의 표현으로써의 예술

동굴 미술에 대해서는 상반되는 다양한 해석이 제기되고 있다. 19세기 역사학자들은 동굴 미술을 단순한 심미적 활동의 증거물로 여겼다. 선사 시대인들이 전적으로 그리는 즐거움을 위해 작품 활동을 했다고 보았던 것이다. 1903년 살로몬 레이나크는 이 그림들에 주술적이고 신성한 해석을 부여했다. 즉 그는 이 동굴 벽화들이 사냥을 떠나기 전에 잡고자 하는 동물을 동굴벽에 그려넣으면 사냥에 성공할 수 있다는 선사 시대인들의 주술적 믿음을 담고 있다고 해석하였다. 그는 비밀스러운 제식, 사냥감을 발견하고 잡는 순간 인간에게 그 동물에 대한 지배력을 부여하는 사냥 마술이라는 측면을 고찰한다. 좀더 최근의 해석은 은밀하고 폐쇄적인 성역으로 변모한 동굴 안에서 행해진 풍요를 기원하는 제식이었을지도 모른다는 측면에 초점을 맞추고 있다.

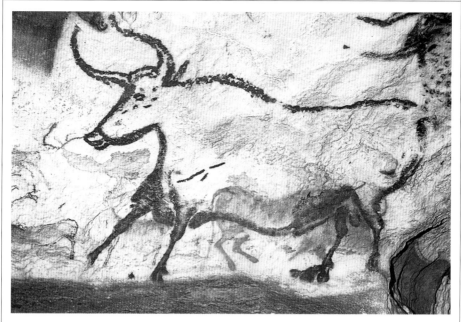

## ■ 라스코 벽화

　1940년 12월 12일, 도르도뉴 지방의 몽티냐크 마을에서 휴가를 보내던 네 명의 소년들이 라스코 동굴 벽화를 발견했다. 같은 해 선사 시대 역사를 연구하던 앙리 브뢰이 신부가 동굴 벽화 연구차 이곳을 방문했다. 그는 그림의 특징들을 기술하면서 '뒤틀린 원근법'이라는 용어를 사용했다: 동물은 '완전한' 측면 자세를 취하고 있다. 하지만 그림의 해독을 용이하게 하기 위해서인지 양 뿔과 눈, 그리고 발굽은 정면을 향해 있다.

라스코 동굴 벽화에 묘사된 세 마리 들소 중 두번째 들소 모습.
길이 3.5m, B.C. 15000경

그림 1　　　　　그림 2

## ■ 회화적 표현 방식

　뿔은 4분의 3 각도 자세로 표현되었다. 하나는 C자 형태, 다른 하나는 S자 형태를 띠고 있다. 콧망울은 C자 모양을 띠며, 아랫입술은 짧은 선으로(그림 1), 귀는 뿔 뒤에 삐죽 솟은 선으로 처리되었다.(그림 2) 움푹한 배의 곡선은 안쪽 다리가 위치한 뒷배경의 깊이를 드러낸다.(그림 3)

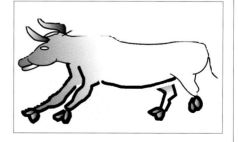

그림 3

# 고대 이집트와 그리스 로마

5천 년 전 이집트에서는 피라미드 내부에서 회화 예술이 체계화되고 발전되었다. 현실을 재현하고자 하는 이집트인들의 열망은 그리스의 항해사들과 로마 제국에 영향을 끼쳤다.

## 고대 이집트 회화: 성스러운 예술

이집트 문명이 탄생한 이래(B.C. 3000) 미술은 파라오들에게 있어 중요한 역할을 하였다. 이들은 육체의 미라화, 피라미드 축조, 무덤 벽의 장식 등 장례 예식을 이행하면 사후에도 계속 삶을 누릴 수 있다는 종교적 믿음을 가지고 있었다. 즉 죽은 자의 영혼이 무덤 내부에 재현된 일련의 활동들을 다시 체험할 수 있다고 생각한 것이다.

이집트 미술은 단계적으로 진행되었다. 돌 자르는 사람이 암벽을 일정한 크기로 자르면 그 위에 석공이 회반죽을 바른다. 그 다음에 화가가 붉은 잉크로 크로키화를 그린다. 조각가가 그림의 형태를 파내고 하얀 유약을 밑그림으로 덮는다. 마지막으로 화가가 다양한 색을 칠한다: 윤곽선은 붉은색, 여자의 피부는 황토색, 남자의 피부는 적갈색으로 칠한다. 머리카락은 검은색, 값비싼 보석이나 벽에 붙어 있는 조가비들로 장식된 의복은 흰색으로 칠해졌다.

## 고대 그리스: 현실의 이상화

예수 탄생 이전 1천 년간 그리스 미술의 증거가 될 만한 것은 모두 소멸되었다. 따라서 우리는 이 시기의 미술에 대해서는 역사학자와 철학자들의 기록에 나타난 묘사를 통해서만 알 수 있을 뿐이다. 그리스 예술가들은 가깝고 먼 선에 바탕을 둔 현대의 원근법 규칙을 무시했다. 실제와 똑같아 보이는 착시 효과를 창조하기 위해 이들은 직관적으로 사물의 크기를 수평선에 맞추고 실제적인 빛의 효과를 표현하였다. 로마의 문필가 플리니는 자연을 너무나 사실적으로 재현해서 새들이 공중에 매달아 놓은 그림의 포도 열매가 진짜인 줄 알고 쪼아먹으러 왔다는 그 유명한 화가 제욱시스(약 B.C. 464-398)의 이야기를 전해 주고 있다.

화병이나 도기 위에 그려진 장식들은 그리스 문명 양식의 변천사를 증명해 준다. 소위 '고대 양식'이라고 일컬어지는 초기 양식(B.C. 800)은 엄격한 기하학적 형태와 대상의 정면을 재현한다는 것을 특징으로 하고 있으며, 헬레니즘 양식이라 일컬어지는 후기 양식(B.C. 323 이후)은 이상적인 균형미와 아름다움(자연과 완벽한 신체를 지닌 신들의 나체상의 조화)을 찬미하려는 예술가의 의지를 표방하고 있다.

## 로마: 그리스 예술의 모방

그리스를 침략한 로마 제국은 그리스인들이 발전시킨 질서 정연하고 절도 있는 이상적인 예술에 매료되었다. 로마의 예술가들은 이러한 그리스적 전통을 따르기 시작했다. 이들은 부유한 귀족층들이 소장품을 늘리는 데 일조하기 위해 그리스의 석상과 그림들을 모방했다. 폼페이는 두 문명 사이의 이러한 연관성을 알려 주는 값진 유산으로 남아 있다: 각 집의 내부는 정원과 전망대를 갖추고 있다. 이러한 건물 구성은 로마 문명에 대한 그리스 문명의 절대적인 지배력을 증명해 준다.

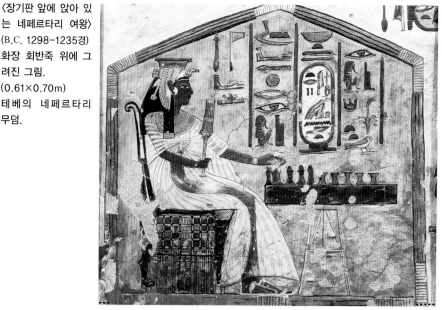

〈장기판 앞에 앉아 있
는 네페르타리 여왕〉
(B.C. 1298-1235경)
화장 회반죽 위에 그
려진 그림.
(0.61×0.70m)
테베의 네페르타리
무덤.

■ 일상 생활 장면

네페르타리 왕비가 서양 장기의 시조인
세네 놀이를 하고 있는 장면이다. 장기판의
정면 모습이 그려져 있다. 이러한 구도는
탁자 위쪽을 볼 수 없게 만든다. 이것은 이
집트 미술이 신성시하는 규칙이었다: 화가
들은 사물이나 사람의 특징을 가장 잘 드러
내 주는 각도를 보여주어야 했다. 또 이 시
대에는 형태를 체계화하고, 하나의 형태에
뉘앙스를 주지 않은 같은 색조를 칠한다는
규범에 따라야 했다.

■ 인체의 표현

인간의 모습은 앞면과 측면이 교대로 등
장하도록 도식화되어 있었다:
— 머리는 항상 측면으로 그려지는데,
측면이 인물의 모습을 가장 효과적으로 보
여주기 때문이다. 반면 눈은 정면의 모습으
로 그려진다.
— 상체는 정면으로 그려진다. 그래서
어깨가 '아래로 처져 있다'.
— 다리는 좀더 눈에 잘 띄기 위해 한쪽

발이 앞쪽을 디딘 상태의 옆모습으로 그려
진다.
— 발 역시 측면의 모습으로 그려졌는데,
그것이 화가에게 그리기가 좀더 용이했기
때문이다. 그래서 아래 그림 속의 인물들
은 왼 발만 두 개 가지고 있는 것처럼 보
인다.
— 팔과 손, 손가락은 모두 철저하게 명
암을 고려하여 그려졌다.

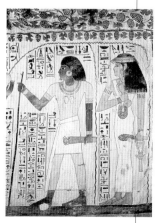

〈세네페와 약혼녀
메르티〉.
세네페의 무덤,
이집트 발레 데 노
블르, 18세기 왕조.

# 중세 시대

파란기였던 6-11세기까지의 중세 시대는 회화 예술에 그다지 호의적이지 않았다. 12세기부터 16세기까지 차례로 이어진 로마네스크 양식과 고딕 양식은 주로 종교에서 영감을 얻으며 스테인드글라스 · 태피스트리 · 채색 삽화 등 다양한 형태로 발전해 나갔다. 14세기부터는 종교 이외의 소재를 다룬 작품도 인정받기 시작했다.

## 중세 시대의 기념비적인 회화 작품은 스테인드글라스가 지배적이었다

12세기가 시작되면서 신학자들은 유리창에서 신적인 빛의 은유를 보았다. 그때부터 교회 안에서 유리창의 수가 증가했다. 로마네스크 양식의 스테인드글라스는 벽화와 채색 삽화에서 양식화되고 장식적인 성상학을 빌려 왔다.

스테인드글라스에는 두 개의 주요한 형태가 있다. 가장 오래된 형태인 원형과 최대 크기가 1평방미터에 이르는 정사각형이 그것이다. 색채는 상징적인 기능을 했다. 짙은 파랑은 천상의 세계를 표현하고, 강렬한 붉은색은 지상 세계를 대표하는 것이었다.

18세기에는 십자형의 고딕식 첨두아치에 궁륭이 세워졌고, 벽은 유리창으로 대체되었다. 스테인드글라스에 쇠창살(새시에서 통합되는 철골 구조)이 갖추어졌고, 대신 장식은 극도로 절제되었다. 14세기부터 스테인드글라스의 색채는 점차적으로 그리자유 기법(무채색 유리 위에 회색 그림을 그려넣는 기법)에 자리를 넘겨 주었다. 이것은 유리의 반사 기능을 더욱 강화해 주었다.

## 벽화와 태피스트리: 장식적이고 내러티브적인 예술

교회를 장식하는 벽화들은 글을 읽지 못하는 사람들을 위해 《구약성서》와 《신약성서》의 장면들을 재현했다. 12세기까지 화가들은 여전히 비잔틴 예술 규칙을 따랐다: 변함 없는 소재에 현실은 여전히 그림에 반영되지 않았다. 검은색으로 강조된 인물들은 길쭉한 자태에 음영이 진 커다란 눈, 긴 코, 작은 입, 날씬한 손과 발, 뚜렷한 옷주름 등으로 묘사되었다. 이들은 옆모습이나 4분의 3 정도 몸을 튼 자세로 표현되었고, 키는 신분에 따라 다양화되었다. 사물은 위에서 내려다본 각도로 표현되었다. 이러한 벽화 예술은 12세기 북유럽에서부터 스테인드글라스로 대체되었다.

봉건영주의 저택 벽은 강렬한 색채를 사용한 태피스트리들로 장식되었다. 그림의 주제는 세속적인 것도 있고 종교적인 것도 있었다(정복왕 윌리엄의 잉글랜드 정복 이야기를 담은 11세기 바이외 태피스트리). 14세기 리시에의 대가들은 세밀화에서 영감을 얻어 역사 · 종교적 소재가 병존하는 태피스트리들을 만들어 냈다(니콜라 바타유의 묵시록을 바탕으로 한 태피스트리, 1376-1400).

## 채색 삽화

11세기 로마네스크 양식의 채색 삽화(필사본을 장식하고 있는 세밀화)는 활기 넘치는 색채와 시적인 그림을 보여주고 있다. 이것들은 교회의 복음을 전파하는 역할을 수행하였다. 화가들은 현실 재현에 대한 염려 없이 단순화되고 밝은 그림에 자유롭게 형태와 색채를 사용했다.

스테인드글라스에서 영감을 얻은 고딕 채색 삽화는 16세기에 세련된 세속화로 발전하는데, 림뷔르흐 형제의 〈베리 공작의 귀중한 성무 일과〉가 그 대표작이다. 등장 인물들은 우아한 자태를 지니고 있으며, 성들과 화려한 색채들은 생에 대한 환상을 불러일으키고 자연에 대한 관찰을 바탕으로 하는 르네상스 시대의 도래를 예고한다.

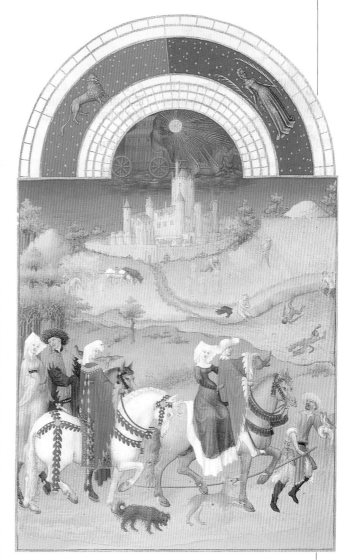

〈베리 공작의 귀중한 성무
일과〉(1413-1416)
'8월 수확기'(29×31cm)
샹티이 콩데 미술관.

## ■ 성과 속의 결합

〈베리 공작의 귀중한 성무 일과〉는 플랑드르 출신의 세밀화가 림뷔르흐 형제가 세속에서 영감을 얻어 그린 달력 형식으로 된 기도책이다. 이 그림에서는 눈에 어린 세속적 기쁨이 종교적 묵상을 대신하고 있다. 페이지 페이지마다 베리 공작의 찬미가 이어진다. 림뷔르흐 형제는 베리 공작을 무대에 등장시키고, 그의 아름다운 성을 그리고 있다. 세 형제 중 한 명인, 소위 궁정화가 폴이 이 예술 옹호자의 호사스러운 정원이 대변하고 있는 행복을 이러한 그림으로 재현했다.

## ■ 여름의 한 장면

그림 전면에 생기 있는 색채로 우아하게 묘사된 기수들이 화려함(금실과 망토 등으로 장식된 사치스러운 의복)에 매료된 한 예술가를 계시하고 있다.

정밀하게 묘사된 에탕프 성 발치에서 매 사냥 장면이 펼쳐지고 있다.

날아오르려 하는 매의 자태와 개의 모습이 생동감 있게 재현되어 있다.

남녀가 물가에서 수영하고 놀고 있는 동안 농부들은 밭을 경작하고 건초더미를 묶고 있다.

# 이탈리아 르네상스

르네상스는 15세기 이탈리아에서 시작되었고, 유럽이 여전히 중세 시대에 머물러 있는 2세기 동안 찬란하게 꽃을 피웠다. 교황과 피렌체의 메디치 가문의 예술에 대한 사랑, 위대한 과학적 발견, 인문과학, 인쇄술의 발명 등이 과학과 예술적 에스프리의 개화를 북돋워 주었다.

## 새로운 예술의 발견

14세기에 처음으로 비잔틴 제국의 계급주의와 성스러움의 구현이라는 규칙에서 해방되어 그때까지는 아직 무어라 이름 붙여지지 않은 이미지를 창조해 낸 화가가 등장했다. 조토(1266?-1337)는 원근법과 이에 의한 단축법 효과를 통해 심도를 표현하는 마술을 고안해 내고 인물들에 생생한 인간미를 부여했다. 이탈리아인들은 조토를 그들이 그토록 갈망했던 고대의 대가들을 잇는 계승자로 인정했고, 그는 로마 문명의 빛나는 과거를 되살려 냈다.

콰트로첸토(이탈리아력으로 1400년대) 혹은 15세기는 고상한 문화를 예술로 전환시키는 동인이 된 피렌체와 초창기의 예술 애호가들(고대 메디치 가문, 대(大)로렌스 가문, 교황 식스투스 4세)의 전성기였다. 이러한 예술적 취미에 과학과 자연, 그리고 고대 유물에 대한 마르지 않는 호기심이 덧붙여진다. 위대한 발견들이 새로운 도약을 창출하고, 이것은 개인주의 속에서 인간의 가치를 드높이는 결과를 낳았다.(휴머니즘)

필리포 브루넬레스코(1377-1446)가 피렌체의 돔을 세웠고, 심도의 마술에 대한 수학적 해결법인 원근법을 고안해 냈다. 이것은 회화 미술에 혁명을 몰고 왔다. 마사초(1401-1428)와 피에로 델라 프란체스카(1416-1492) 역시 이 기법을 실험적으로 사용했다. 이때부터 예술가들은 최고의 대가를 서로 모셔가려고 다투는 주요 도시들과 공화국의 위세에 참여하면서 사회적으로 존경받는 위치를 부여받게 되었다.

## 완벽과 조화의 추구

친퀘첸토(16세기)에는 원근법이 자제되고, 고대의 조각과 건축물에 대한 경외를 통해 예술가들로 하여금 완벽한 아름다움이라는 이상을 추구하도록 인도했다. 로마는 예술의 중심지가 되었다. 브라만테(1444-1514)가 성 베드로 성당을 지었고, 그 시대의 이름 높은 화가들은 기하학적 법칙과 삶의 재현을 조화시켰다. 레오나르도 다빈치(1452-1519)는 인간 육체의 비례 법칙을 정립했고, 색의 경계선이 없는 스푸마토 기법을 통한 모사법을 고안해 냈다. 미켈란젤로(1475-1564)는 고대 조각상에 의거하여 운동 선수들의 신체를 재현했다(시스티나 예배당의 프레스코화). 라파엘로(1483-1520)는 피라미드 구조 혹은 생략법 속에 새겨진 보편적인 마돈나상을 만들어 내면서 조화와 통합된 정신성을 구현했다.

## 빛과 색채

16세기말에는 베네치아 화가들의 영향 아래 색채가 주도적인 영향력을 행사했다. 플랑드르의 유화 기법을 도입한 베네치아의 화가들은 새로운 기법을 발견하였다. 이들은 '색채로 그림을 그리지' 않았다. 대신 이들은 두껍게 칠하기와 글라시(투명하게 칠하기) 기법으로 색을 이용하며, 때로는 서정적이고 육감적인 그림을(조르조네, 1477-1510), 때로는 완벽한 조화를 보여주는 힘찬 그림을(티치아노, 1490-1576), 때로는 격렬한 명암 대비가 드러나는 그림(틴토레토, 1518-1594)을 완성했다.

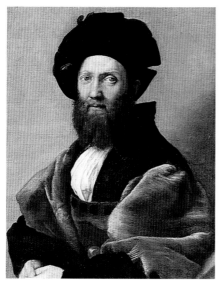

라파엘로, 〈발타자르 카스틸리오네〉(1515년경)
목판에 유화(0.82×0.67m), 파리 루브르 박물관.

## ■ 어느 휴머니스트의 초상

라파엘로는 르네상스 시대의 특징인 삼각구도로 발타자르 카스틸리오네의 4분의 3 상반신을 그렸다. 인물의 힘이 눈에서 뿜어져 나오는 것이라면, 부동의 얼굴에 저변 각도를 이루고 있는 두 팔의 삼각 구도는 이 그림에 확고부동한 안정적인 인상을 부여해 준다. 세계를 똑바로 응시하고 있는, 학식과 선량함으로 빚어진 것처럼 느껴지는 이 남자의 초상화는 르네상스 시대의 휴머니즘을 구현하고 있다.

## ■ 아틀리에

여러 직업들이 조합을 결성했는데 그 중 이탈리아에서는 '아르테(arts)'라는 조합이 결성되었다. 화가들은 일곱 개의 주요 '아르테' 중 하나인 물감 상인조합에 속해 있었다. 이 조합들은 강력한 결속력과 각각 고유한 규칙들을 가지고 있었다. 지원자가 조합에 받아들여지기 위해서는 동료들의 인정을 받고, 가입 의무를 이행해야 했다. '도덕적으로나 직업적으로나 요구되는 자질을 소유하고 있다'고 판단되면 견습공으로 받아들여졌다. 각 직업 조합은 대가와 (견습 기간은 끝났으나 독립하지 못한) 장색, 그리고 견습공으로 구성되었다.

소년이 견습공으로 들어갈 연령(12-13세)이 되면 부모들은 아들을 교육시킬 만한 스승을 찾아 주었고, 견습 기간은 대략 6년에서 8년 사이였다. 아틀리에는 하나의 거대한 가정으로 이곳의 구성원들은 모두 스승을 위해 일했다. 견습공은 주인의 집에서 기거하게 되어 있었고, 주인이 견습공의 의식주를 책임졌다. 견습공은 다른 사람들의 작업을 지켜보면서 처음에는 잡일(아틀리에 청소, 물감 개기)에 종사했다. 그러다가 점차적으로 보조 작업에 참여하거나 거대한 그림 작업의 일부를 맡게 되었다. 봉급은 작업에 기여한 정도에 비례했다. 견습 기간이 끝나 장색이 되면 개인적으로 있을 곳을 얻을 수도 있었고, 다른 곳으로 옮기거나 스승과 같은 높은 지위를 열망할 수도 있었다. 아틀리에에서 작업한 그림에 대한 공로는 작품을 총괄 지휘한 스승의 몫으로 돌아갔고, 작품에서 얼굴이나 손, 그리고 마지막 '터치'는 스승을 위해 남겨졌다. 가끔 학생이 스승을 밀어내는 일도 있었다. 전설에 따르면 안드레아 베로키오(1435-1488)는 어린 레오나르도 다빈치가 자신을 앞지르기 시작하면서부터 그림을 포기하고 조각에 몰두했다고 한다.

미술관에 소장된 작품들의 카르투슈(소용돌이 장식) 부분에는 이러한 점이 명확하게 나타나 있다. '…아틀리에'라는 기록 앞에 나오는 화가의 이름은 그 화가가 작품의 일부만을 작업했음을 의미하거나, 혹은 화가가 그 작품에 자신의 이름을 남길 만하다고 판단하여 사인을 남겼음을 의미한다. 화가의 이름만이 나와 있다면 그것은 작품 전체를 그 화가 혼자서 작업했음을 의미한다.

# 15세기 플랑드르 지방의 사실주의

HISTOIRE 요사

르네상스 미술이 이탈리아에서 비롯되었다면, 플랑드르 미술은 오브제의 생생한 묘사로 감상자들의 눈을 사로잡으면서 오브제의 질감을 표현하는 데 유리한 기법들을 완성시켜 나갔다.

### 유화의 발명

그려진 대상에 현실감을 부여하는 디테일을 좀더 사실적으로 묘사하기 위해 반 에이크 (1390-1441)는 유화 기법을 완성하면서 오브제 묘사의 대가들인 북부 화가 전통의 장을 열었다. 유화는 그 시절 통용되던 템페라로는 불가능하던 기법들과 유연한 색채 사용을 가능하게 해주었다. 천천히 마르는 유화는 덧칠과 글라시가 가능했고, 광점의 사용은 그려진 이미지에 거의 손에 잡힐 것 같은 물체성을 부여했다.

### 사실적인 세부 묘사에 대한 관심

유화 물감의 발명으로 플랑드르 화가들은 세심하게 디테일을 묘사하면서(동물의 털, 모피·인물의 살집 등) 현실의 완벽한 재현이라는 꿈을 성취하게 되었다. 그 시절 막 태동하기 시작한 휴머니스트적 가치보다 지상의 행복을 더 추구했던 구매 단체와 부르주아 사회는 마치 거울에 비친 듯이 생생하게 사물을 재현하고 있는 이들의 작품에 단숨에 매료되었다. 보석·꽃·비단 같은 값비싼 피륙을 재현해 내는 이들의 뛰어난 솜씨는 북구 도시를 상징하는 특징이 되었다.

세부 묘사에 대한 관심은 화가들로 하여금 일상 생활에 사용되는 물체들에 눈을 돌리게 했다(샹들리에·거울·구리 냄비). 그뿐 아니라 이들은 진정한 열린 공간으로 여겨졌던 자연과 자연의 풍경을 색채의 데그라데 기법을 사용하여 즐겨 그렸다(대기 원근법). 자연주의 화가들에게 걸맞는 관찰 대상인 식물들 역시 이러한 가공할 만한 정밀성으로 묘사되었다.

### 심리 초상화의 탄생

중세 북구의 상인조합인 한자 동맹의 부유한 고객들은 예술 작품을 수집하고 자신의 집을 값진 물건들과 초상화들로 장식하였다. 화가들은 사물을 그릴 때와 똑같은 엄격성을 고수하며 인물의 얼굴을 자세하게 묘사하며 진정한 의미의 초상화를 만들어 냈다. 이들은 당시 유행하던 미의 규범을 초월하여 모델의 숨겨진 특성을 표현해 내려는 시도를 감행했다. 이들은 모호하거나 혹은 꿰뚫는 듯한 시선을 포착하고, 둥글고 순수한, 혹은 오랜 세월을 거치는 동안 둔해진 얼굴들을 한 치의 양보 없이 생생하게 전달해 주고 있다(멤링, 1433-1494).

종교화는 세심한 묘사 기법으로 표현된 인물의 심리에 명상적인 침묵의 차원을 덧붙이고 있는데, 이는 15세기 플랑드르 화가들이 그린 성화의 고유한 특징이 되었다. 로지에 반데 웨이덴(1399-1464)은 작품을 드라마틱하게 표현했다. 억제된 감정을 표출하고 있는 얼굴과 육체적 고통을 표현하는 뒤틀린 신체는 그러면서도 한편으로 조각적인 아름다움을 구축하고 있다. 멤링의 감정이 절제된 성모 마리아들은 단순한 삼각 구도 안의 유연한 동작과 평화롭고 고요한 얼굴이 오히려 그림의 매력으로 작용하고 있다.

반 에이크,
〈아르놀피니 부부〉(1434),
목판에 유화
(0.82×0.59m),
런던 내셔널 갤러리.

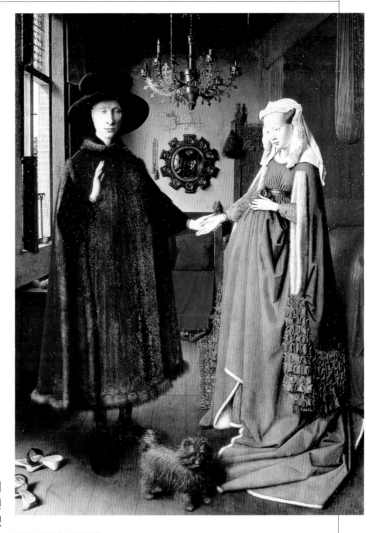

반 에이크는 이미 종전에 사용되고 있던 유화 기법을 완성하였다. 그는 색료와 분필, 그리고 약간 건조된 용해제를 교묘하게 섞어서 그림이 마른 직후에 색깔과 빛의 반사를 동시에 조절할 수 있게 했다. 쉽게 건조되지 않는 용제(천천히 마르게 하는 것)는 그림 작업을 좀더 오래 지속할 수 있게 해주었다. 반대로 강화된 건조력은 투명한 색채를 섬세하게 덧칠하는 것과 세부 묘사 수정을 용이하게 해주었다. 이렇게 함으로써 반 에이크는 그 이전에는 볼 수 없던 빛과 텍스처 효과를 얻을 수 있었다. 샹들리에의 금속으로 된 부분의 빛의 터치, 거울의 광택, 개의 털 등은 동시대인들의 마음을 사로잡았다. 그 이후로 유화는 최고의 기법으로 간주되었고 대부분의 화가들이 이 기법을 사용하였다. 유화의 '발명가'로서, 반 에이크는 회화에 일대 혁신을 일으켰다. 그의 세밀한 관찰력, 공간적 균형과 비례 감각은 플랑드르학파라는 전통에 길을 터 주었다. 피륙과 모피, 보석의 묘사는 오랫동안 북구 화가들의 특징으로 남게 되었다.

# 16세기 유럽의 르네상스

이탈리아에서 시작된 르네상스가 유럽에까지 퍼지는 데에는 1세기가 걸렸다. 북구 유럽은 종교 개혁의 영향 아래 종교적 주제를 포기하고 풍속화나 초상화 쪽으로 눈을 돌렸다.

## 이탈리아 모더니즘에 대한 플랑드르파의 저항

개성적인 인물인 제롬 보스(1450-1516)와 피터 브뢰겔(1525(혹은 1530)-1569)은 이 혼돈의 시대에 한 획을 그었다. 신랄하고 익살스럽거나 혹은 저속한 그림을 그린 보스는 이탈리아의 이상주의를 무시하고 인간의 원죄와 연관된 불안을 대변했다. 그의 상징적인 작품 〈쾌락의 동산〉에는 치밀한 세부 묘사와 상상력이 넘쳐나고 있다. 브뢰겔은 시골 사람들이나 서민들의 생활상에서 영감을 얻으며 작품에 원근법을 적용시켰다. 그는 흔히 절망에 빠진 전형화된 인물들을 등장시키고 있는데, 그들의 모습을 장난스럽거나 혹은 어린아이와 같은 시선으로 바라보고 있다. 또한 브뢰겔은 자연에 대한 찬사를 표현하는 그림도 많이 남겼는데, 그런 그림 속에서 인간들은 개미처럼 아주 조그맣게 그려진 모습으로 등장하고 있다.

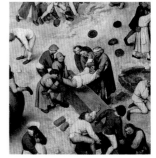

피터 브뢰겔, 〈아이들의 장난〉(부분, 1559)
목판에 유화(1.20×1.60m),
빈 미술사 박물관.

## 독일 미술의 집대성

종교적 소요에 휘말리고 있던 독일의 화가 알브레히트 뒤러(1471-1528)와 한스 홀바인 르 죈(1497-1543)은 유럽의 사조에서 보호막을 찾았다. 이들은 고전적 형태의 적용이나 이상적인 비율과 같은 이탈리아의 교훈뿐만 아니라 치밀한 세부 묘사 취미, 피륙이나 물체의 뛰어난 묘사 솜씨, 관찰한 자연에 대한 거의 과학적이기까지 한 묘사 능력과 같은 그들 고유의 특수성 역시 화폭에 옮겨 담았다.

초상 예술 분야를 평정한 한스 홀바인은 그의 생에 마지막에 이르러서는 거의 전적으로 초상화에만 열중하였다. 그는 인물을 세밀하게 관찰하고, 이탈리아의 고전적인 엄격한 구도 안에 인물의 심리 상태까지 표현해 내는 데 성공했다.

## 프랑스에서 예술은 왕의 업적이었다

이탈리아와의 전쟁중에 르네상스 예술의 섬세함에 반한 프랑수아 1세는 르네상스 예술을 궁전에 도입하기로 마음먹었다. 그는 먼저 레오나르도 다빈치를, 그 다음에는 플로랑탱과 프란체스코 프리마티초(1504-1570)를, 그리고 피오렌티노 로소(1494-1540)를 차례로 앙부아즈로 초대해 이들에게 새 궁전의 장식을 맡겼다.(1533-1537) 이때 퐁텐블로학파가 탄생했다. 거대한 궁진 내벽은 웅장한 구도의 스터코(화장 벽놀)와 어울려 은유적이고 관능적인 주제들로 장식되었다. 반대로 화가들은 차가운 색채의 우아한 초상들을 제공했다.

동시에 프랑수아 1세는 플랑드르 출신 프랑스 화가 집안으로 초상화의 대가이자 피륙의 질감 묘사에 뛰어난 클루에가를 궁정에 초청하기도 했다. 또한 그 가문의 고향인 플랑드르 지방에 레오나르도 다빈치·라파엘로·티치아노의 값진 작품들을 기증했다.

피터 브뢰겔, 〈눈 속의
사냥꾼들〉(1565)
목판에 유화
(117×162cm)
빈 미술사 박물관.

## ■ 시적 세계관

브뢰겔의 작품 속에서 인간과 인간의 행동은 자연과 자연의 리듬에 종속된다. 〈눈 속의 사냥꾼들〉에서 그는 계절의 흐름과 자연의 지배력, 그리고 인간이 자연에 소속되어 있는 존재라는 점을 상기시키고 있다. 얼어붙은 광대한 풍경 속에서 마치 길을 잃고 헤매는 개미 무리처럼 얼음판 위에서 움직이고 있는 스케이트 타는 사람들과 사냥을 마치고 피곤에 지쳐 차가운 눈밭 속에서 등을 둥글게 구부린 채 돌아오는 사냥꾼들, 축 늘어져 있는 개들의 실루엣은 인간의 자연에의 종속성을 보여주고 있다. 흰색·검정색·회색 등만을 사용한 색채의 극도의 절제와 더불어 브뢰겔은 겨울의 혹독함을 강렬하게 부각시키면서 검정과 흰색의 단조로운 색조로 풍경을 통합시키고 있다. 나무의 깔끔한 선과 눈 위에서 선명하게 부각되는 유연한 나뭇가지들의 섬세함, 그리고 비상하는 새의 모습은 광활한 북구의 풍경을 시적이고 우아하게 표현하고 있다.

## ■ 자연을 관찰하는 화가

뒤러는 판각사라는 직업 덕분에 경이로운 데생 화가로서의 명성을 얻었다. 그는 꽃과 풀들을 정교하게 묘사하면서 그것들의 독특한 특징과 숨겨진 아름다움을 동시대인들에게 선사하였다. 그는 또한 북구 화가들이 즐겼던 세부 묘사 취미에 자연주의자의 섬세한 관찰력, 그리고 현실적인 감각을 결합시켰다.

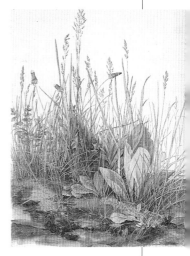

뒤러, 〈야생초들〉,
수채화(부분)

# 카라바조주의

17세기 카라바조주의(이탈리아 화가 카라바조에서 따온 명칭) 계열 화가들은 강렬한 명암 대비 기법을 이용하였다. 이들은 더욱더 실제에 가까운 기법을 추구하며 일상 생활의 장면에서 길어올린 자연주의적 모티프 역시 작품에 혼합하였다.

## 명암 표현법

르네상스 시대의 그림은 조화로운 태양빛 아래에서 그려졌다. 17세기 초반, 소위 카라바조라 불리는 이탈리아 화가 미켈란젤로 메리시(대략 1573-1610)는 이러한 관습적인 조명을 거부했다. 그는 전통을 뒤집어엎고 명암법이라는 표현의 중요성을 앙양시킨 새로운 회화 공간을 제안했다.

빛의 근원을 강조하기 위해 카라바조는 한밤중이나 어두운 장소에서 작품 활동을 하였다. 바닥에 놓인 램프나 천장에 뚫린 조그만 광창이 재현된 장면을 비춘다. 일련의 빛이 화면을 가로지르며 물체에 부딪힌다. 이것이 급작스럽게 그 물체의 윤곽을 뚜렷이 부각시키면서 인물들의 형체를 드러나게 한다.

## 자연주의

사실주의에 대한 집착으로 카라바조는 도발적인 진실에 초점을 맞추었다. 성경에 등장하는 장면들이 새로운 드라마로 쓰여진다. 하느님이나 성인, 성직자들은 더 이상 상징적인 액세서리를 걸친 이상적인 모습으로 재현되지 않았다. 이들은 허름한 옷을 입고, 검게 그을린 피부에 주름진 얼굴을 한, 거리의 일반 사람들과 다를 바 없는 모습으로 묘사되었다. 종교화에 일상적인 삶이 불쑥 등장하게 된 것이다.

걸인과 점쟁이가 그림의 모티프와 주제가 되었다. 카라바조는 현대적 용어 개념에서 볼 때 최초로 사실주의 화풍을 창조하였다. 그는 선술집과 서민들이 사는 구역들을 자주 그림에 등장시켰고, 자연주의의 영향을 받은 묘사적인 풍속화를 발전시켰다. 표현은 탈신성화되고 회화 언어는 좀더 단순하고 자연스러워지면서 일상 생활에 근접하게 되었다.

## 유럽 전반으로의 전파

17세기 전반에 걸쳐 카라바조의 작품들은 여러 세대의 예술가들로부터 칭송을 받았다. 유럽 화가들은 고대의 예술 유산을 공부하기 위해 자주 로마에 체류하였고, 바로 이러한 여행을 통해 카라바조의 명암법과 자연주의와 접하면서 이 화풍을 모방하기 시작했는데, 이런 방식으로 카라바조 화풍이 점차 전유럽으로 확산되었다. 이탈리아에서는 오라지오 보르지아니(1578-1616)와 바르톨로메오 만프레디(1580-1617)가 표현 기법으로 명암 대비법을 사용하며 카라바조 화법을 추구했다. 에스파냐에서는 조세 드 리베라(1591-1652)와 디에고 벨라스케스(1599-1660)가, 그리고 네덜란드에서는 렘브란트(1606-1669)가 이러한 카라바조 화풍에서 영감을 받았다. 하지만 카라바조 화법을 작품에 가장 잘 결부시킨 화가는 로렌 지방의 조르주 드 라 투르(1593-1652)였다. 뤼미니즘 화법으로 유명한 그는 인물 군상의 중앙에 촛대를 위치시킴으로써 오렌지빛이 도는 붉은빛이 어둠 속에서 인물들의 얼굴을 부각시키게 했다.

성직자들이 요구하는 구름 위에 떠 있는 천사들의 모습 대신 침대 위에는 붉은 커튼이 드리워져 있다. 이 커튼의 색은 죽은 여인이 입고 있는 옷 색깔과 대위법을 이루고 있다.

빛이 대각선 방향에서 비추고 있다. 이 빛이 성직자들의 머리를 차례로 비추면서 감상자의 시선을 동정녀의 얼굴로 이끌고 있다.

동정녀 뒤편에 모여 있는 성직자들은 벽에 진 사선의 음영과 평행선을 이루고 있다.

**카라바조,
〈동정녀의 죽음〉(1606)
캔버스에 유화
(369×245cm),
파리 루브르 박물관.**

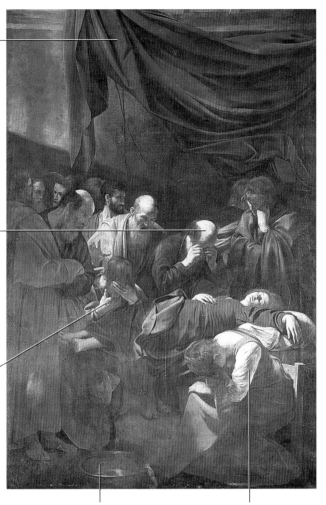

양철 대야가 동정녀의 침실의 소박함을 나타내고 있다.

그림 전면의 마리 마들렌의 굽은 실루엣이 동정녀의 팔과 대비를 이루며 부각되고 있다.

## ■ 동정녀의 죽음

　이 그림은 로마의 산타마리아 델라 스칼라 인 트라스테베레 성당의 예배당 중 하나를 장식하기 위해 1601년 카라바조가 주문을 받고 그린 그림이다. 1606년에 완성되었으나 너무 사실적이라는 이유로 거부당했다. 그 예배당의 성직자는 환희와 엑스터시 가운데 죽어가는 규범적이고 이상적인 동정녀의 모습을 그리지 않은 점을 문제삼았고, 고위 성직자들은 실제적인 여성의 육체('혐오스러운 창녀')를 동정녀의 모델로 삼았다고 그를 비난했다. 그의 그림에서 동정녀는 진짜 사체처럼 발과 배가 부풀어오른 모습으로 그려져 있다.

# 바로크

> 17세기에는 대부분의 유럽 가톨릭 국가에 바로크 예술(그림 · 건축 · 음악 · 문학 등)이 확산되었다. 트리엔트공의회와 반종교 개혁의 이념과 지시를 받들면서 바로크 화가들은 세계와 무한을 향해 열린 기독교의 전율적인 영상을 전파했다.

## ▧▧▧▧ 반종교 개혁 미술

신교와 트리엔트공의회 사이의 전쟁 이후, 가톨릭 교회는 신앙심을 표현하는 미술을 체계화하고 독려했다. 신교의 엄격함에 대항하여 성직자들은 힘차고 생동감이 넘치는 웅장한 그림을 장려하였다. 바로크 양식은 넘치는 감정과 화려함, 호사스러움의 예술이다. 이것은 강렬하고 드라마틱한 주제를 선호하고, 이성이 아니라 감정에 호소하고자 하였다.

20세기초까지 바로크라는 용어는 경멸적인 암시, 과장과 무질서의 동의어로 사용되었다. 이것은 고전적인 우아한 취미와 반대되는 예술적 표현을 지칭하는 말이었다. 하지만 19세기말에 바로크 예술은 명예를 회복하였다.

## ▧▧▧▧ 주목할 만한 특징들

**데생의 붕괴.** 물체나 인물의 중량감은 더 이상 데생의 선 안에 갇혀 있지 않게 된다. 화가는 대상의 외곽을 자유롭게 그려냈고, 배경 속에 형태를 융합시키기 위해 작은 터치를 많이 사용하였다.

**빛의 효과.** 닫힌 실내에서 빛은 한곳에서만 유입된다. 바로크 화가들은 카라바조에서 유래된 강렬한 명암 대비법을 사용했다. 빛은 가장 흥미로운 부분만을 비추었다.

**그림 공간의 깊이.** 공간은 더 이상 규칙적이고 기하학적인 원근법에 의거하여 구축되지 않았다. 화가는 직관적으로 그림 공간의 깊이를 구름이나 시선이 천장을 향하고 있는 인물 등 하나의 움직임 쪽으로 배치시켰다.

**다이내믹하고 개방적인 구도.** 바로크 예술은 수평선과 수직선의 균형을 거부하고, 사선과 곡선, s자형 커브 등을 사용하였다. 이미지들은 진동하며, 중심에서 벗어나고, 개방되어 있다. 이 이미지들은 그림 여기저기에서 추구되는 세계의 단편을 보여주고 있다.

**주제의 재편성.** 바로크풍은 더 이상 모티프들의 나열이나 대칭과는 거리가 멀었다. 인물들은 하나의 큰 무리로 집결되어 있다.

## ▧▧▧▧ 건축 영역을 침범한 회화

종교적 건축물의 장식은 반종교 개혁 교회로 하여금 대중을 매료시키고 깊은 인상을 남기도록 해주었다. 신자들은 극적이고 승리자의 모습으로 표현된 신을 보고 싶어했다. 실물로 착각할 만큼 정밀한 이러한 묘사화는 화가들로 하여금 시각적인 환각 예술 속에서 그들의 기량을 마음껏 과시할 수 있도록 해주었다.

바로크 회기들은 규모면에서 아주 웅장하고 역동적이며 활기 넘치는 작품들을 생산해냈다. 인물들은 끊임없이 자리를 이동하며 그림 공간을 가로지른다. 한 무리의 천사들이 옷깃을 바람에 나부끼며 주인공들 주위를 날아다닌다. 그림과 건축은 둘이 아닌 하나가 되었다. 화가들은 그림의 데생과 크기를 벽의 형태와 위치에 맞추었다. 그림 속 인물들은 그림 바깥으로 튀어나온다. 이들은 그림의 틀을 뛰어넘어 주위의 벽면 장식에 합류하였다.

# 유럽의 바로크풍 화가들

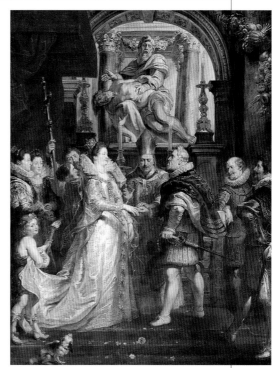

루벤스, 〈대리 결혼식〉(1622-1623),
캔버스에 유화(394×295cm),
파리 루브르 박물관.

## ■ 위대한 여행자들

플랑드르 출신의 화가 피터 폴 루벤스는 젊은 시절 고향을 떠나 10년 동안 이탈리아의 만토바와 로마에 머무르며 위대한 이탈리아 대가들의 화풍을 모방했다. 안트웨르펜에 돌아온 후 영국 왕과 에스파냐 왕의 대사로 임명된 루벤스는 이어 런던과 마드리드에 체류하며 새로운 회화 이념을 전파하였다.

동향이자 그의 조수였던 안토니 반 다이크(1599-1641)는 처음에 영국왕 찰스 1세의 궁정에 정착하였다가 이후는 이탈리아를 여행하며 바로크 예술의 정열에서 영감을 얻게 되었다.

에스파냐 마드리드 출신인 디에고 벨라스케스는 궁정 화가였다. 그는 펠리페 4세의 외교적 임무를 수행하고자 온 루벤스와 만나게 되었고, 루벤스는 그에게 이탈리아의 로마와 베네치아를 여행해 보라고 권했다. 벨라스케스는 이 장소들에 두 번 체류하면서 새로운 바로크 회화 양식과 접하였다. 현지에서 이탈리아 예술을 공부하기 위해 외국에서 온 화가들은 로마에서 서로 친분을 쌓고 함께 공동 작업을 하곤 했다.

## ■ 루벤스

피터 폴 루벤스는 전유럽의 궁정 화가로 활동했다. 파리에서는 마리 드 메디치 여왕이 그녀의 새로운 보금자리인 룩셈부르크 궁전의 서쪽 갤러리를 장식하는 데 사용할 어마어마한 규모의 회화 시리즈를 그에게 주문하였다. 이 그림은 여왕의 삶 중에서 역사적이고 우의적인 에피소드들을 담고 있다. 그 중에서 그녀가 앙리 4세의 대리인과 결혼식을 올리는 장면에서 토스카나의 페르난도 1세가 프랑스왕의 대리인 역할을 수행하고 있다.

붉은색이 그림 전반을 장악하고 있는데, 이는 이 행사의 중대성을 강조하는 것이다. 루벤스는 드레스에 곡선적 리듬을 주었다. 여왕의 웨딩드레스 주름은 동상의 주름과 일치한다. 안쪽에 위치한 두 명의 대리석 동상은 하늘을 향해 세워진 건축물 안에 박아넣어진 것이다.

## 바로크 화가들

**이탈리아:** 구이도 레니(1575-1642), 게르치노(1591-1666)
**북유럽:** 루벤스(1577-1640), 안토니 반 다이크(1599-1641)
**에스파냐:** 디에고 벨라스케스(1599-1660), 바르톨로메 무리요(1618-1682)
**프랑스:** 시몬 부에(1590-1649)

# 종교 개혁 예술

17세기 유럽은 종교 개혁으로 인해 양분되었다. 북유럽은 프로테스탄티즘 쪽을 지지하였고, 남부 유럽은 가톨릭을 고수하였다. 네덜란드 회화는 전통적인 종교적 주제와 호화로운 장면들을 버리고 일상 생활 장면에서 영감을 얻은 검소한 회화 세계를 추구하였다.

## 부유한 상인들을 위한 예술

화가들은 구체적인 소재를 선호했고, 인본주의 같은 무거운 주제보다 확실한 사회적 가치에 집착하면서 부유한 상인들의 기호를 맞추었다. 이들은 뛰어난 텍스처 묘사(비단, 금은 세공물) 기법을 통해 전통적인 부르주아적 가치에 봉사하였다.

사회 안에서 비쳐지는 자신들의 모습에 많은 신경을 썼던 이 부유한 상인들은 집의 벽에 걸어 놓기 위해 그림을 구입했다. 살롱 화가란 명칭은 여기에서부터 비롯된 것이다.

## 일상에 눈을 돌린 화가들

문예 학술 옹호가는 더 이상 존재하지 않았다. 자신의 이름을 알리고 미지의 구매자에게 자신들의 그림을 파는 것은 화가들의 몫이 되었다. 이들은 특정 분야에서 논의의 여지가 없는 명성을 얻기 위해 스스로를 전문화함으로써 실질적인 구매를 확보했다. 이들 중 많은 화가들이 루벤스의 아틀리에에서 일했다.

집 안을 장식하는 가구 중 하나로 여겨지던 초상화를 선호하는 네덜란드 고객들은 주로 쌍으로 작품을 구매했다. 길드와 사교계를 관장하는 막강한 힘을 지닌 조합들은 모임이 이루어지는 살롱의 벽을 장식할 집단 초상화를 주문하곤 했다.(렘브란트 〈해부학 강의〉〈야경〉)

또 이 시대에는 정물화가 열렬한 갈채를 받았다. 물병이나 레몬 껍질·과일·꽃 등은 지상의 사물과 인간의 나약함, 덧없음을 무언적으로 암시해 주었다. 종교 개혁 시대의 정물화(윌렘 클라에조 헤다, 1594-대략 1680)는 바로크 예술의 화려함과 풍성함(프란츠 스니이데르스, 1579-1657)과 대조를 이루며 명암법으로 구축된 절제미를 보여주었다.

풍경화는 북유럽 풍경의 아름다움을 드러내 주었다. 고대 폐허의 모습을 보여주는 그림 대신 풍차와(자코브 반 로이스달, 대략 1628-1682), 역사학자들에게 값진 정보를 제공해 준 해양 그림이 그 자리를 차지했다.

북부 화가들은 풍속화를 발전시켰다. 이들은 불필요한 요소들을 제거하고 술집과 부르주아 가정의 실내 등 일상적 장면들을 포착하고 렘브란트는 특이한 소재들을 개발했다. 그는 자유롭게 선택한 성경의 한 장면을 그림의 소재로 사용하였는데, 그 종교적 소재를 일상사적인 풍속화 속에 위치시키면서 정체성을 모호하게 만들어 놓았다. 때로는 오직 제목에서만이 그 의미가 드러나는 경우도 있었다(〈탕자의 귀향〉의 한 장면, 선술집에서).

## 네덜란드 화가들의 빛의 예술

네덜란드 화가들은 이탈리아로의 여행이라는 전통을 행하지는 않았지만 그들의 작품들은 카라바조의 영향을 받았음을 증명해 준다. 이들은 명암법을 받아들이면서 각자의 기성에 따라 독창성을 추구했다. 헤다는 희미하고 복합적인 빛을 사용한 정물화를 그렸고 렘브란트는 황금색 조명을 이용하여 갈색톤의 따뜻한 느낌이 드는 그림을 그렸다. 얀 베르메르(1632-1675)는 좀더 순수한 측면 빛을 도입하였다.

## ■ 베르메르

베르메르 작품의 거의 대부분에서, 왼쪽에 위치한 창문을 통해 들어오는 측면 빛은 그림에 등장하는 인물들이 빛 한가운데 있는 것처럼 보이게 하면서, 그의 작품들을 강렬한 콘트라스트(contrast)의 예술이 되게 해주고 있다.

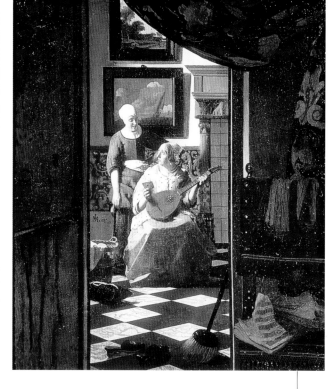

베르메르, 〈연서(戀書)〉(1670년경),
캔버스에 유화(44×38cm),
암스테르담 릭스 박물관.

## ■ 렘브란트

렘브란트 역시 왼쪽에서 들어오는 광원을 사용하였지만 화풍은 베르메르와 완전히 다르다. 북유럽에서 최초로 명암 대비 효과를 사용한 화가였던 그는 갈색으로 처리된 인물들을 그림 안쪽에 위치시키고 자유로운 황금빛 붓터치와 깊은 그늘로 물체를 뚜렷하게 부각시킴으로써 그의 작품의 특징이라 할 수 있는 독특한 분위기를 창조했다.

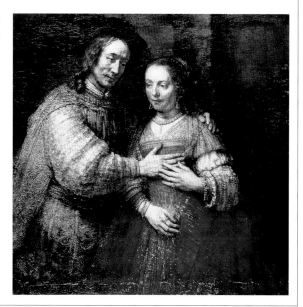

렘브란트, 〈유대인 신부〉
(1665년경),
캔버스에 유화(121.5×166.5cm),
암스테르담 릭스 박물관.

# 고전주의

> 17세기 후반 프랑스의 루이 14세는 힘과 웅대함을 숭상하는 문화 정책을 펼쳤다. 이것은 엄격함·순수함·소박함의 이상을 추구하는 새로운 취미의 탄생이었다. 화가들은 왕궁의 영광에 봉사하며 로마에 체류하였고, 이곳에서 고대 그리스-로마의 미학적 가치를 재발견하였다.

## 심미적인 이상향

프랑스 고전주의 예술은 바로크 작품에 대한 반작용으로 생겨났다. 화가들은 이성적인 작품들을 그리기 시작했고, 고대의 위대한 작품들에 눈을 돌렸다.

**신화적 주제가 지배적이었다.** 고결함·용기·성실의 가치를 찬미했던 고대적 주제들이 선호되었다.

**색보다 데생이 우위를 차지했다.** 정확한 선과 뚜렷한 윤곽으로 사물의 가치를 완벽하게 표현해 내고자 했다.

**정밀하고 엄격한 구도.** 고전주의 화가들은 기하학에 입각한 원근 규칙을 이용했다. 이들은 계획에 따라 관계별로 화폭을 채움으로써 그림에 원근감을 부여했다.

**정지된 동작.** 인물들은 화가를 위해 움직임을 멈추고 있는 듯이 보이며, 포즈를 잡고 있는 연극 배우들의 모습과 닮아 있다.

**드라마틱하고 연극적인 것에 대한 거부.** 고전주의 화가들은 그림의 구도를 단순화시키고 관람객들의 논리적인 지성에 호소했다. 또 세부 묘사와 일화, 선정적인 요소들을 피했다.

## 중앙 집권주의와 왕립 아카데미

17세기 초반 화가들은 다시 장인조합의 권위 아래에서 그룹으로 공동 작업을 하도록 강요받았다. 궁정 화가들과 왕궁에 속하지 않은 자유 화가들 모두 이러한 해묵은 감시 체제에 반발했다. 화가들을 집결시키고 보호하기 위해 마자랭은 1648년 회화 및 조각 왕립 아카데미를 설립하였는데, 이것은 고전주의적 가치와 전통을 교육시키고 보호하는 국가 기관이었다. 여기에서는 모종의 예의범절을 가르치며 젊은 예술가들을 양성하였고, 이들에게 회화에 대한 '미적 감각'을 길러 주고 미래의 직업을 찾는 데 도움을 주었다.

1666년 콜베르가 로마에 프랑스 아카데미를 설립했다. 이 기관은 젊은 프랑스 예술가들을 모집하여 현지에서 위대한 고전주의 모델들을 공부하도록 도와 주었다.

## 왕에게 봉사했던 화가들

플랑드르 출신의 화가 필리프 드 샹파뉴(1602-1674)는 젊은 시절 견습공으로 파리에 체류하는데, 이곳에서 그는 니콜라스 푸생을 만났고, 그와 함께 주문받은 그림을 공동 제작하였다. 그의 화풍의 고전적인 장중함이 루이 13세와 젊은 루이 14세의 마음에 들어 궁전의 공인 화가가 된 그는 리슐리외 추기경이 가장 좋아하는 화가이기도 했다.

1662년 찰스 르 브룅(1619-1690)은 왕의 일급 화가로 지명되었다. 아카데미의 의장으로써 왕궁 스타일의 교육을 관장했던 그는 궁정 그림의 양식을 체계화하고 총괄하였다. 시각적 즐거움을 만족시키기에 앞서 지성에 호소하는 이성적 예술을 옹호한 그는 베르사유 궁전 장식을 맡아 하였고(글라스 갤러리), 1663년부터 1690년까지는 고블랭의 국영 공장 건립을 지휘하였으며 궁전 내의 대규모 향연들을 주최했다.

# 로마의 프랑스인들

## ■ 로마에 정착한 두 화가

로마는 예술의 중심지였다. 이곳에서는 고대의 유물과 르네상스 시대의 수많은 증거물들을 발견할 수 있었다. 영원의 도시 로마는 또한 교황과 문예학술 옹호자들의 도시이기도 했다. 프랑스 화가들은 로마에 정기적으로 체류하면서 작품 제작 주문을 받고, 작업한 후 작품을 파리로 보냈다.

니콜라스 푸생(1594-1665)은 파리에서 눈부신 작업 활동을 하다가 로마로 건너갔다. 르네상스 대가들과 직접 만날 기회를 가진 그는 작품의 영감을 고대 예술에 대한 숭배에서부터 길어올렸다. 로마의 조각에 심취하면서 조각 데생과 복제에 전념한 그는 그리스 로마의 모티프에서 이상적인 아름다움의 실마리를 찾았다: 신체의 조화, 동작의 장중함, 구성상의 균형. 그는 또한 예술에서 이성이 정열을 지배한다고 믿었다. '철학적 화가' 라는 별명을 가졌던 니콜라스 푸생은 베르길리우스와 리비우스[로마의 역사가; 〈로마사〉 저술], 플루타르코스 등

을 공부하기도 했다.

또 다른 한 명은 이탈리아에 체류했던 화가 클로드 르 로랭(1600-1682)이다. 이탈리아 시골과 도시의 자연광에서 영향을 받은 그는 프랑스에서 풍경화의 일인자가 되었다. 그는 또한 항구의 일몰 장면 시리즈로도 명성을 얻었다.

## ■ 시인의 영감

니콜라스 푸생은 시와 음악의 신 아폴론의 계시를 받은 시인 베르길리우스의 모습 등 이성에 호소하는 신화적 주제들을 그림의 소재로 삼았다. 머리에 월계관을 쓴 아폴론이 몽파르나스 언덕에 머무르며 리라를 연주하고 있다. 치렁치렁한 옷을 걸친 그는 서사시의 여신 칼리오페와 함께 있다. 칼리오페와 아폴론의 몸동작은 고대 조각상을 참조로 한 것이다. 인물들간의 통일성을 강화하기 위해 푸생은 제한적인 색채를 사용하였다.

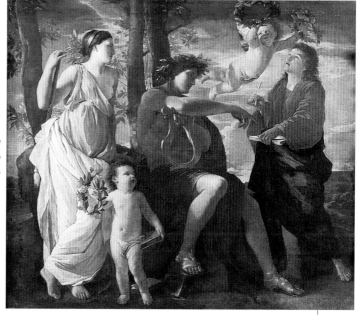

푸생, 〈시인의 영감〉(1630),
캔버스에 유화(182×213cm),
파리 루브르 박물관.

# 18세기 프랑스

루이 14세의 죽음 이후 궁정 생활에는 많은 변화가 있었고 예술적 기호도 변화했다. 궁정 사람들은 좀더 가벼운 예술을 요구했다. 화가들은 앙시앵레짐 종반기에 마침표를 찍는 향연의 쾌락과 가벼움, 태평함을 연상시키는 작품들을 그렸다. 또한 이 시대 화가들은 부유한 부르주아들의 일상 생활을 화폭에 즐겨 담았다.

## 우아한 향연

우아한 향연을 담은 그림들은 삶의 달콤함, 일상사의 가벼움, 흐르는 시간의 아름다움 등을 표현하였다. 이러한 작품들은 단계적으로 제작되었다.

— 첫째, 주제를 신중하게 선택한다: 이 시대 화가들은 우아하게 차려입었거나 서커스 단원 · 배우 · 걸인 등으로 분장한 모델들을 선호했다.

— 둘째, 자연 속에서 혹은 현장에서 모델의 모습을 포착하여 빠르게 크로키 작업을 한다. 이런 작업은 나중에 주위 환경과 빛의 효과, 그리고 외부에서 관찰된 색조의 뉘앙스 등을 떠올리는 데 도움을 준다.

— 셋째, 아틀리에로 돌아온 화가는 밖에서 관찰했던 모델과 다른 데생 작업을 수행한다. 화가는 가상의 풍경과 모델의 가상적 행동들을 아틀리에 안에서 그려본다: 멀리서 보여진 개인이나 혹은 그룹. 남자들은 악기를 연주하고 여인들은 미뉴에트를 추고, 쉬거나 꿈을 꾸고 있다.

— 그림 가장자리에 장식으로 고대 조각상을 그려넣는다. 이러한 조각상들은 고대 신화를 참조로 하였다. 궁정 화가인 앙투안 와토(1684-1721)는 이러한 이상적인 사교 활동을 가장 잘 표현해 냈다. 그는 왕립 아카데미의 회화 조각반에 특별 장학생으로 입학하였고, '우아한 향연의 화가' 라는 직위를 받았다.

## 로코코 양식

로코코는 18세기의 궁전 예술 양식이다. 로코코 양식은 고전주의의 엄격성에 등을 돌리고 곡선과 화려한 색채, 황금색을 선호했다. 로코코 화가들은 웅장한 베르사유 궁전을 배경으로 하여 한가하게 시간을 보내고 있는 궁정 사람들의 사랑스러운 모습을 주로 그림의 소재로 삼았다.

이 시기는 또한 방종의 세기이기도 했다. 에로틱한 그림들이 대중에게 기쁨을 주었다. 왕의 일급 화가로 임명된 프랑수아 부셰(1703-1770)는 로코코 정신을 잘 표현하고 있다. 그는 경박함을 연상시키는 사랑의 모험을 그리는 데 전문가였다. 그는 그림을 통해 분홍빛을 띤 여체의 부드러움을 찬양했다. 동시대인으로 국왕과 궁정의 주문 그림에서 자유로운 장 오노레 프라고나르(1732-1806)가 있었다. 그는 비공식적으로 주문된 그림을 제작하는 것을 더 선호했다. 궁정에 매이지 않은 자유로운 화가였던 그는 정형화된 제스처에서 탈피하여 인물들의 동작에 많은 자유를 부여해 주었다.

## 일상 생활의 증언

베르사유 궁전 사람들의 호사스러운 생활과 발맞춰 파리와 지방 도시의 대부르주아 계층 사람들은 그들의 얼굴을 신성시하는 데 열을 올렸다. 이것은 초상화가 발전하게 된 계기를 마련해 주었다. 당시 유명한 조상화가로 켄틴 드 라투르(1704-1788)를 들 수 있는데, 그는 파스텔화를 널리 유행시켰다.

일반 소시민들은 역사적이거나 혹은 종교적인 주제들에 염증을 느끼고 정물화와 풍속화를 더 선호했다. 종종 부르주아 화가로 여겨지기도 하는 장 밥티스트 샤르댕(1699-1779)은 일상 생활의 재현에 뛰어났다. 또한 그는 정물화의 대가이기도 했다.

### ■ 와 토

프랑스는 엄격함을 요구하던 루이 14세의 전제 정치가 끝난 후, 미적 기호 역시 고대의 지침을 따르는 왕실의 권력에서 점차적으로 해방되었다. 섭정 시대(1715-1723)의 화가들은 일상의 고단함을 초탈한 지상의 파라다이스를 상상하여 그리곤 했다. 이들은 귀족들의 즐겁고 쾌활한 생활을 그림의 주제로 삼았다. 감미로운 여름날 저녁, 궁전의 세력가들은 음악을 들으며 시를 읊고 춤을 즐기곤 했다. 왕궁에서는 경박하고 세속적인 향연이 벌어지고, 이러한 향연은 궁전 정원에서 며칠동안 계속되곤 했다.

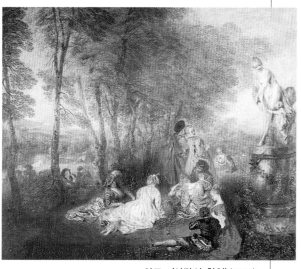

와토, 〈사랑의 향연〉(1717),
캔버스에 유화(61×75cm), 드레스덴 고미술 갤러리.

### ■ 프라고나르

1767년에 귀족 생 줄리앙 경은 프라고나르에게 자신의 약혼녀의 초상화를 주문하였다. 그림에 흥취를 더하기 위해 프라고나르는 그녀를 그네에 태우고 주교에게 뒤에서 그네를 밀게 하는 장면을 연출해 달라고 부탁하였다. 그리고 그 자신은 '아름다운 그녀의 다리를 더욱 잘 관찰하기 위해' 덤불 속에서 들어가 그림을 그렸다.

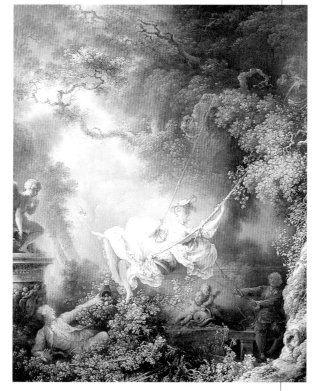

프라고나르 〈그네〉(1767),
캔버스에 유화(81×65cm),
런던 월리스 컬렉션.

# 19세기초 유럽

프랑스 혁명에서 비롯된 여러 사상들은 예술 분야에도 큰 반향을 일으켰다. 아카데미즘을 거부하는 세 갈래의 조류, 즉 신고전주의·낭만주의·사실주의가 탄생하였다.

## 신고전주의

18세기말의 폼페이와 헤르쿨라네움 유적의 발견은 고대에 대한 열광을 불러일으켰고, 이것은 예술 전반에 대한 열광으로 확장되었다. 예술가들은 윤리적인 미적 이상형을 표현하는 데에 고대의 모델을 기준으로 삼았다.

신고전주의는 그리스-로마의 조각들에서 직접적으로 영감을 받았고, 고전주의에 속하던 예술 작품의 명료함·크기·균형이라는 특징들을 다시 화두로 삼기 시작했다. 화가들은 색채보다는 선과 형태, 우아함을 더 중시했다. 조각상의 형태는 격정적이고 무질서한 모든 감정에서 벗어나 엄격하게 구조화된 구성에 따라 만들어졌다.

자크 루이 다비드(1748-1825)의 〈호라티우스의 맹세〉는 이러한 신고전주의가 발현된 작품이다. 신고전주의학파의 진정한 기수였던 다비드는 그의 아틀리에에서 자신의 뒤를 계승하고 있던 수많은 문하생들, 즉 앵그르(1780-1867)·그로(1771-1835)·지로데트리오종(1767-1824)에게 많은 영향을 주었다.

## 낭만주의

낭만주의는 개인의 권리를 주장하며 감정·정열·환상 등에 더 높은 가치를 부여하였고(카스퍼 다비드 프리드리히, 1774-1840), 단호하게 아카데미의 요구(고대 예술을 기준으로 삼기, 엄격한 구성, 웅장한 주제 선택)에 대항했다.

낭만주의 화가들은 현실 세계의 사건에서 비롯된 소재에 열중하였다. 이들은 종종 비극적이고 영웅적인 대서사시를 화폭에 담았으며, 거대한 화면에 끔찍한 살육 장면을 세밀하게 묘사하는 데에도 주저하지 않았다. 이러한 작품들은 민중의 정열에 불을 당기는 계기가 되었다. 낭만주의 작품으로는 제리코의 〈매뒤스 호의 뗏목〉(1819), 들라크루아의 〈민중을 이끄는 자유의 여신〉(1814), 고야의 〈5월 3일의 처형〉 등이 있다. 또한 말싸움, 초상화(들라크루아의 〈쇼팽〉)같이 당시 유행하던 동양풍의 주제에도 열정을 보였다.

대담하고 자유로운 붓터치와 명암 대비, 색채를 더욱 생생하게 부각시키는 보색 대비, (루벤스에게서 영향을 받은) 곡선과 s곡선의 집단 선회 기법 등이 낭만주의 화가들의 격앙된 감수성을 조형적으로 표현해 주었다.

## 사실주의

제1차 산업 혁명은 소시민이라는 새로운 사회 계급을 만들어 냈다. 1830년경 당시 막 생겨난 사회주의에 다소간 연관되어 있던 일단의 예술가들은 모든 계층의 사람에게 다가갈 수 있는 그림을 그리기를 열망하였다. 이 그룹의 화가들은 민중 계급에서 그 영감을 길어올렸다.

밀레(1814-1877)·쿠르베(1819-1877)·도미에(1808-1879)는 존경과 풍자 혹은 신랄함으로 서민들의 일상 생활 장면과 이들이 생업에 종사하는 장면을 현장에서 크로키하였다. 우아함이 아닌 진실성에 관심을 두었던 사실주의 화가들은 자신들의 그림이 진정으로 위대한 장르라는 믿음을 가지고 있었다.

고야, 〈5월 3일
의 처형〉(1814),
캔버스에 유화
(268×347cm),
마드리드
프라도 미술관.

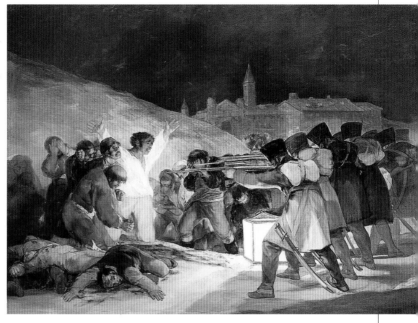

## ■ 프란시스코 드 고야

프란시스코 드 고야(1746-1828)의 작품
들은 콘트라스트 효과가 풍부하게 사용된
일련의 걸작품들이다. 그는 초기에 장식 융
단에 밑그림을 그리는 고전주의적 표현 기
법에 자유롭고 매혹적인 화풍을 들고나오며
반기를 들었고, 이는 특히 상류 귀족 계급의
초상화에서 두드러졌다. 고야는 전통적 규
범을 고려하지 않은 놀라운 방식으로, 조금
은 노골적으로 규범적인 행동을 드러내고
있는 모델의 심리와 삶을 표현해 냈다. (예:
〈카를로스 4세 일가의 초상〉) 그의 이러한
독창성은 역사화에서도 잘 드러난다. 비록
그의 역사화들이 관습에 따라 주문을 받고
제작된 것이기는 했지만, 고야는 '유럽의
독재자(나폴레옹)에 대항하는 우리의 가장
영웅적이고 영예로운 폭동 장면을 붓이라는
수단을 통해 영원히 남기기'로 결심한다.

## ■ 역사를 부활시킨 고야

고야의 그림에서 처음으로, 역사화에서
죽는 주인공이 널리 알려진 인물이 아닌 익
명인으로 등장한다. 고야는 정열에 북받쳐
급하게 그린 데생 안에서 신경질적인 터치
와 색채들의 분출을 통해 그의 감정을 표
현하였다. 그는 피웅덩이를 표현하기 위해
커다란 붓으로 물감을 흩뿌리고, 공포로 인
해 크게 확장된 인물의 눈을 표현했다.

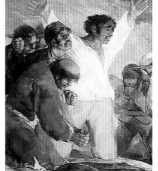

고야,
〈5월 3일의
처형〉(부분)

# 인상주의

19세기 후반에는 인상주의가 화풍에 대변혁을 일으키면서 현대 예술의 도래를 예고했다. 일단의 젊은 화가들이 1874년에 단체를 결성하고 사진작가 나다르의 집에서 그림 전시회를 가졌다. 그들이 선택한 주제와 대담한 화풍은 화단에 일대 스캔들을 불러일으켰다.

## 아카데미와 살롱이 거부한 새로운 화법

19세기 후반, 에두아르 마네(1832-1883)는 관습적인 회화 규범을 깨뜨렸다. 그는 모티프의 조형적 특징을 활용한 그림을 그렸고, 명암법의 모사를 거부하면서 회화 예술에 혁명을 일으켰다. 빛이 거침없이 그림의 윤곽을 뚜렷하게 드러내고, 색조는 형태를 규정짓는 뉘앙스 없이 편편하게 칠해졌다. 그림 속에 등장하는 인물들의 동작은 자유롭고, 꾸밈없이 솔직하다. 처음에는 좋은 성적으로 살롱전에 입상했던(1861) 마네는 1863년 〈풀밭 위의 식사〉가 부도덕한 그림이라는 평가를 받으면서 살롱에서 거부당했다.

마네는 모네·르누아르·시슬레·바지유·드가 등 아카데미즘을 거부한 젊은 화가들로부터 열렬한 찬사를 받았다. 하지만 마네는 자신의 독창성을 고수하길 원하면서 1874년 파리의 나다르 집에서 동료들이 가졌던 첫번째 전시회에 합류하지 않았다. 바로 이 전시회에서 모네가 〈인상: 해돋이〉라는 이름을 붙여 출품한 작품명을 빗대어 한 비평가가 이들에게 '인상주의자들' 이라는 별명을 붙여 주었다.

## 실외에 캔버스를 놓은 화가들

처음으로 개통된 철로들은 화가들은 센강가·마른강가, 혹은 노르망디로 이끌었다. 클로드 모네(1840-1926)·피에르 오귀스트 르누아르(1841-1919)·카미유 피사로(1830-1903)는 곧장 자연으로 나가 강둑이나 전원의 감성적 삶을 빠르고 간결한 터치로 그려냈다. 인상주의 화가들은 그림의 주제로 짧은 순간에 변하는 자연의 인상이나 일순간의 감정을 표현하는 것을 선호하였다.

르누아르는 몽마르트르 중심부에서 그의 유명한 작품들을 그렸다. 이 작품들에서 나뭇잎 사이로 걸러져 들어온 빛은 인물들 위로 밝고 작은 붓터치의 비처럼 쏟아져 내리고 있다(〈'물랭 드 라 갈레트'의 무도회〉). 피사로는 거리를 가로지르는 풍경을 기묘한 각도로 그린 화가로 유명하다.

## 자유로운 주제 설정

파리 에콜 보자르에서 고전적인 미술 수업을 받았던 에드가 드가(1834-1917)는 인상주의의 자유로운 주제 선정을 높이 평가하며 인상주의 화풍으로 방향을 바꾸었다. 그는 도시적 삶에서 영감을 길어올렸고, 연극 무대나 오페라 극장의 복도 등 인공 조명이 비치고 있는 배경들에 집착하였다. 또한 드가는 노천 시장을 자주 방문하며 세탁부의 모습이나 카페의 전경, 파리의 소시민과 시장 사람들의 모습을 숙련된 솜씨로 스케치하였다.

베르트 모리조(1841-1899)는 1868년 마네를 만난 이후 인상주의파에 합류했다. 그는 주로 평온한 행복을 즐기는 주변 사람들의 모습을 화폭에 옮겼다(〈요람〉, 1873).

프랑스에 정착한 영국 출신 화가 알프레드 시슬레(1839-1899)는 나다르 집에서 열린 첫 전시회에 모네와 르누아르를 가담시켰다. 밝은 톤이 주조를 이루는 그의 그림들은 조용하고 평화로운 시골 풍경을 주로 표현하고 있다.

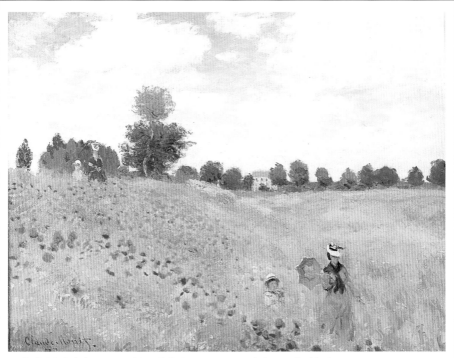

모네, 〈개양귀비꽃〉(1873), 캔버스에 유화(50×65cm), 파리 오르세 미술관.

## ■ 회화 기법

터치는 물감이 묻혀진 도구(칼, 붓)가 바탕 화면에서 지나간 흔적이다. 한번에 놓여진 그림물감의 양에 따라 터치는 가벼워지거나 혹은 아주 두껍게 될 수도 있다. 모네의 붓터치, 혹은 붓터치 기법은 단번에 그 작품이 그의 것인가 아닌가를 알아보게 해 준다.

— 빠르게 그려진 형태가 색채에 따라 조정된다.

— 다소 크고, 두껍거나 유동적인 자유로운 터치는 그림이 아직 '완성되지 않은' 듯 보이게 한다.

— 보색 효과를 즐겨 사용한다: 초록색과 바로 접하여 피어 있는 붉은 개양귀비꽃은 보색 대비로 인해 꽃들이 흔들리고 있는 듯한 효과를 창출한다.

모네 〈인상: 해돋이〉(부분 확대, 1872),
캔버스에 유화(47×64cm),
파리 마르모탄 박물관.

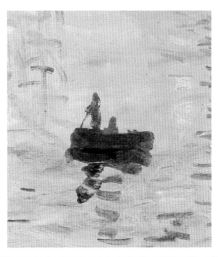

# 인상주의의 테두리 밖에서

인상주의 화가들에 의한 화풍의 개혁이 계속되는 동안 여러 화가들(개인적으로, 혹은 그룹으로)이 고전적 회화 기법에 문제를 제기하였다.

## 폴 고갱 주변: 퐁타방파

퐁타방은 브르타뉴 지방의 '원시적인' 배경을 높이 평가한 젊은 풍경화가들이 자주 방문했던 브르타뉴의 마을 이름이다. 이 파는 구획 나누기 화법을 확립하였는데, 이것은 하나의 형태에 점진적인 색조의 뉘앙스 없이 단색을 사용하고 윤곽선을 뚜렷하게 구분짓는 기법이었다. 1886년에 이곳에 처음 머문 폴 고갱(1848-1903)이 이 운동의 선두 주자로 인정받았다. 퐁타방파 화가들은 그림에서 직관을 중요시했다. 태평양의 섬들을 여행하면서 폴 고갱은 그의 원시적인 데생과 강렬한 색채의 추구를 계속 고수하였다.

퐁타방파의 젊은 화가들은 원색과 장식적인 아라베스크의 표현적 가치를 재발견하였다. 폴 세뤼시에(1863-1927)는 파리에서 다시 모인 이 그룹의 창시자이다. 그는 폴 고갱을 예언자적인 위치로 격상시켰고, 〈부적〉이란 선언적 성격을 띤 작품을 남겼다. 이것은 담배상자 뚜껑 위에 강렬한 원색을 사용하여 그린 풍경화이다. 이 그룹의 멤버로는 피에르 보나르(1867-1947)와 에두아르 장 뷔야르(1868-1940) 등이 있었다. 세뤼시에는 그룹의 이름을 나비스('예언자'를 뜻하는 히브리어)라고 지었다.

## 신인상주의학파

회화에 사용되는 색채의 쇄신을 위해 점묘화가들은 화학자 슈브뢸의 혼합광학 이론을 적용하였다. 이들은 극도로 '분할'되고 잘게 쪼개진 원색점을 나열하는 점묘법을 개발했는데, 멀리서 보면 이 점들은 한데 뒤섞이면서 궁극적으로 관람객의 눈에는 원색이 아닌 부차적인 색깔처럼 보이게 한다. 예를 들어 노란점과 붉은점들의 조합은 멀리서 보면 오렌지빛으로 보이게 된다. 조르주 쇠라(1859-1891)는 폴 시냐크(1863-1935), 앙리 에드몽 크로스(1856-1910)와 더불어 신인상주의학파를 창시했다.

## 그룹에 소속되지 않은 개인 화가들

알비에서 태어난 앙리 드 툴루즈 로트레크(1864-1901)는 오크 지방 귀족의 아들이었다. 어린 시절 골수염을 앓은 그는 평생 난쟁이로 살아야 했다. 훌륭한 데생 화가였던 그는 파리로 '상경,' 이곳에서 드가를 만났고, 드가는 그를 파리 화단에 입성시켰다. 로트레크는 몽마르트르의 카바레와 사창가에 자주 드나들었다. 스승 드가의 영향을 받은 그는 그림의 표현성에 우선권을 두었다.

네덜란드 출신 화가 빈센트 반 고흐(1853-1890)는 그림을 그리기 위해 파리로 건너왔고, 이곳에서 고갱을 처음 만나 그의 원시 예술에 대한 정열에 동참하였다. 이들은 남불의 '진짜' 햇빛을 만나기 위해 함께 아를에서 생활하였다. 반 고흐는 붓으로 두껍게 색을 칠한 후 손가락으로 터치를 만드는 기법을 사용하였다. 그의 작품들은 고뇌의 절정에 달한 한 예술가의 절박함을 표현하고 있다. 고흐는 무명으로 홀로 남겨진 채 자살로 생을 마쳤다.

세잔, 〈목욕하는 여인들〉(1905),
캔버스에 유화(205×251cm),
필라델피아 미술관.

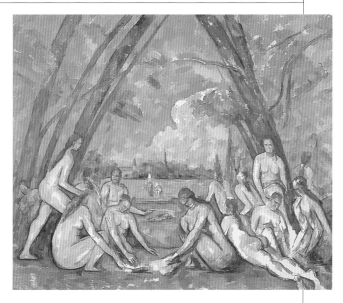

## ■ 세 잔

폴 세잔(1839-1906)은 소용돌이와 같은 파리 생활을 피해 엑상프로방스로 내려가 그곳에서 작업에 열중하였다. 그가 추구한 새로운 회화 양식은 큐비즘과 추상주의의 모태가 되었다. 세잔은 명료하고 단순한 기하학적 형태의 조립을 통해 자연을 해독하고자 하였다. 모티프를 만들기 위해 그는 깊이를 연출하는 색채 변화와 더불어 화면을 분할하는 기법을 썼다. 〈목욕하는 여인들〉의 삼각형 구도는 화면의 양쪽을 둘러싸고 있는 나무들의 첨두형 아치로 인해 더욱 강화되고 있다. 그는 목욕하는 여인들을 두 무리로 나누어 대칭적 구도를 형성하였다. 그림의 윤곽은 검은 선으로 강조되었다. 여체는 고대 조각상처럼 '다듬어져' 있다. 인물들을 강조하기 위해 세잔은 여체는 오렌지톤과 투명 색채로 칠하고, 안쪽의 풍경은 짙은 푸른색을 칠해 대비 효과가 드러나게 했다.

## ■ 쇠 라

쇠라는 대상을 극도로 단순화하고 셀 수 없을 만큼 무수한 작은 점들로 채색하였다. 그림 전체에 분포된 이 수많은 색점들은 대상의 세밀한 묘사는 무시하고 있다. 아주 작은 점들의 연속이 여체의 윤곽선을 드러나게 하고 있다.

쇠라, 〈목욕하는 여인의 옆모습〉
(1887),
목판에 유화(25×16cm),
파리 오르세 미술관.

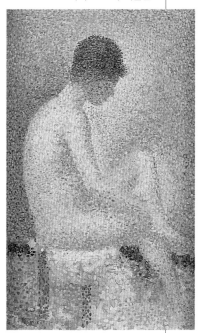

# 표현주의

20세기 초엽, 부르주아적 가치 체계를 부정하는 강한 개성을 지닌 일단의 독일 지식인 그룹이 형성되었다. 이 그룹에 속한 화가들은 암시적인 조형적 언어를 사용하였다. 이들은 세상에 대해 그들이 느끼는 불안의 감정을 그림의 선뿐만 아니라 색채를 통해서도 표현했다.

## 위기의 세계 반영

20세기 초반, 제1차 세계대전의 임박과 유럽 국수주의 운동이 일어남에 따라 어수선한 세계에 직면하여 불안과 반항을 표현한 일단의 독일과 오스트리아 지식인 그룹이 형성되었다. 나치 치하의 관료 예술에서 벗어나 나치의 박해를 받은, 이 그룹에 속했던 몇몇 '저주받은' 젊은이들의 요절이나 비극적 죽음은 이 그룹이 유명해지는 데 한몫을 했다. 이러한 저항 운동에 참여한 화가로는 벨기에의 제임스 앙소르(1960-1949), 노르웨이의 에두아르 뭉크(1863-1944), 프랑스의 조르주 루오(1871-1958), 그리고 리투아니아에서 망명한 차임 수틴(1894-1943)을 들 수 있다.

루오는 어릿광대 · 재판관 · 창녀 등의 다양한 주제들에 굵은 선과 둔탁한 색을 사용하여(루오가 과거에 유리세공사임을 증명해 주는 요소이다) 이들의 가혹한 실존을 강하고 극적으로 표현하였다.

앙소르, 〈음모〉(1890).

수틴은 사회에서 가장 상처받기 쉬운 존재들에게서 자기 자신의 모습을 발견하고, 불안에 가득 차고 음울한 표정의 사람들을 그렸다. 앙소르의 그림에는 언제나 가면이나 해골의 모습으로 죽음이 등장한다. 죽음의 주제는 에른스트 키르히너(1880-1938)의 그림에서는 초록빛이 도는 그림자로 표현되고, 에공 실레(1890-1918)의 그림에서는 뒤틀린 육체로 표현되었다.

## 변형되고 열에 들뜬 듯한 데생

표현주의 화가들은 생의 비극성과 불안을 강조하기 위해 그림의 형태를 변형시키는 양식을 개발하였다. 에두아르 뭉크의 선과 윤곽은 물결치는 듯하고 날카롭다. 실레와 오스카 코코슈카(1886-1980)는 난폭한 선들을 사용하여 그림의 시각적 긴장감을 유발했다.

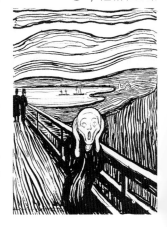

뭉크, 〈절규〉(1895).

## 충격적 색채

표현주의 화가의 감성적인 조형 언어의 힘은 또한 그들의 색깔 선택에서도 비롯된다. 이들이 사용하는 색채는 신랄하고 강렬하며, 때로는 비현실적이기까지 하다. 캔버스 공간의 균형을 깨뜨리거나 혹은 가득 메우고 있는 빠른 붓놀림(수틴의 강렬한 붉은색, 에밀 놀데(1867-1956)의 신랄한 오렌지색)이 표현주의의 충격적이고 격렬한 감정을 자아내는 데 기여하였다.

키르히너, 〈브뤼케파 그룹의 초상〉
(1925-1926),
캔버스에 유화(167×125cm),
월라프-리차르츠 미술관, 쾰른.

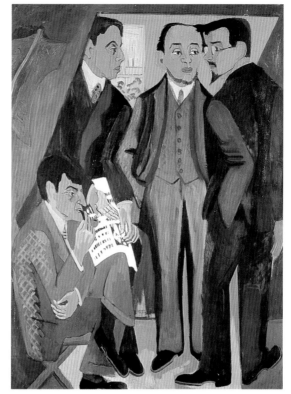

### ■ 브뤼케파

1905년, 에른스트 키르히너 주위로 젊은 독일 예술가들이 모여들었고, 이들은 자신들의 이 반체제적인 모임을 브뤼케(Die Brüke)라고 이름 붙였다. 이들은 이미 반 고흐 · 툴루즈 로트레크 · 뭉크의 그림에서 쓰였던 격렬하고 비현실적인 색채라는 조형 언어를 사용하였고, 목판화의 표현적 힘을 재발견했다. 이 그룹은 1911년에 해체되었다.

### ■ 청기사파

1911년 뮌헨에서는 칸딘스키(1866-1944)가 회화와 현대 음악을 연결시키려는 작업을 했던 일단의 화가 그룹이 달력 형태로 그들 작업의 결실을 맺었다.(청기사 연감, 1912) 이 그룹의 화가들은 비구상적인 미술 속에서 정신적인 것을 추구하고자 했다. 이러한 이론적 성찰은 다음해 미술사에서 추상 미술의 문을 연 주요 작품인 칸딘스키의 '예술 속의 영적인 것'을 낳는 결실을 맺었다. 제1차 세계대전의 발발과 함께 청기사파 그룹은 해체되었다.

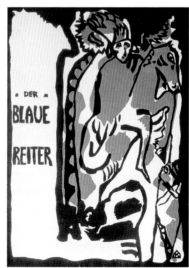

칸딘스키,
〈청기사파 연감을 위한 연구〉(1911).
수채화
(27.9×21.9cm),
뮌헨 Stædt 갤러리

# 야수파

19세기말의 색채 추구를 계승한 일단의 젊은 화가들은 색채의 위력을 찬미하며 강렬한 색채 대비를 사용했다. 자신들이 사용하는 색채를 극단으로 끌어올리기 위해 이들은 프로방스의 강렬한 태양빛 아래에서 작업하였다.

## 원 색

앙리 마티스(1869-1954) · 앙드레 드랭(1880-1954) · 라울 뒤피(1877-1953) · 모리스 드 블라맹크(1876-1958)는 관료적인 선배 화가들의 아카데미즘을 거부했다. 이들은 데생의 감독하에 있던 색채를 해방시키고자 하였다. 미술 평론가 루이 보셀은 1905년 10월 17일자 기사에서 '원색의 향연'을 벌이는 이들 화가들에게 '야수파'라는 별명을 붙여 주었다.

격렬한 대비 효과를 창출해 내기 위해 야수파 화가들은 아주 강렬한 색채들을 나열하였다. 이들은 캔버스 위에서 서로 대응되고 서로 반발하는 강렬한 색채들을 조합시켰다. 색채는 해방되고 자유롭게 사용되기 시작했다. 형태가 단순화된 대신 그림에서는 색이 넘쳐나게 되었다.

## 영 향

야수파 화가들은 폴 시냐크(1863-1935)와 앙리 에드몽 크로스(1856-1910)의 색채 이론(원색톤의 분할)에서 영감을 얻었다. 이들은 신인상주의파들이 사용하던 붓터치의 크기를 확장시켜 캔버스를 강한 인상을 심어 주는 알록달록한 색채의 모자이크로 변모시켰다.

1901년에 파리에서 열린 반 고흐의 작품 전시회를 관람한 젊은 세대들은 충동적인 선과 굵기를 사용한 그의 회화 기법과 색채가 내는 효과에서 많은 영향을 받는다.

야수파의 선두에 있던 앙리 마티스는 폴 고갱의 작품들을 연구했다. 그는 이미 1898년에 타히티의 대가의 작품〈꽃을 두른 젊은이〉를 수중에 가지고 있었다. 대규모의 고갱 작품 전시회가 1903년 파리 추계 살롱전에서 열렸다. 이 전시회를 관람한 마티스는 넓게 펴바른 원색이 내뿜는 위력을 재발견하였다. 고갱은 물감을 데그라데이션이나 농담의 변화 없이 넓게 펴바르고, 윤곽선은 검정과 푸른색의 선으로 강조했다. 또한 고갱은 실제 모델과 일치하지 않는 색을 선택했는데 나무는 푸른색으로 칠해졌고, 말은 붉은색으로 칠해졌다.

## 테마와 여행

모리스 드 블라맹크는 센강가의 시적 분위기를 즐겨 그렸다. 그는 드랭과 함께 파리 근처의 샤토에 위치한 아틀리에에서 작업했다. 하지만 이들은 곧 야수파들이 사용한 강렬한 남프랑스 지방의 빛에 매료된다. 앙리 마티스는 프로방스 지방의 알려지지 않은 도시 생 트로페에 시냐크와 크로스로부터 초대를 받아 그곳에서〈향락, 고요, 그리고 관능〉을 그렸다. 1905년에 열린 앵데팡당 살롱전에 참가한 이 작품은 오묘한 색채의 조화로 큰 찬사를 받았다.

1908년 이후 야수파에 속하던 각 화가들은 각자의 독자적인 영역을 되찾았고, 그와 함께 야수파 운동도 사라졌다. 하지만 마티스는 강렬한 색채 효과를 실험하는 작업을 계속하였다. 1930년에 폴리네시아를 방문한 마티스는 고갱이 발견한 '파라다이스(타히티)'를 이곳에서 발견하였다. 말년에 그는 자른 종이 기법을 고안해 냈다. 이것은 색종이들을 가위로 오려 붙이고 조각하여 바로 '그림'이 되게 하는 기법이다.

## ■ 마티에르 효과

〈초록색 깃이 달린 옷을 입은 마티스 부인의 초상〉에서 마티스는 작품 소재의 질감을 아주 잘 살려내고 있다. 터치는 빠르고 간결하다. 여인의 얼굴은 원시 미술과 아프리카 미술에서 보여지는 것처럼 강렬하게 재단되고 두껍게 칠해졌다. 대상의 윤곽은 푸른색과 검은색으로 뚜렷하게 그어져 있다. 새 구역으로 나누어 각각 다른 원색이 칠해진 배경은 마치 빛을 발하고 있는 것처럼 보인다. 앙리 마티스는 얼굴에서 빛이 받는 부분을 초록색으로 칠하는 데 조금도 주저하지 않았다. 그는 자신의 캔버스 위에서 빨강과 초록, 오렌지와 파랑의 강렬한 색채 대비 효과를 보여주었다.

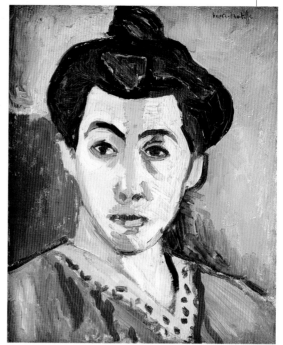

마티스, 〈초록색 깃이 달린 옷을 입은 마티스 부인의 초상〉(1905),
캔버스에 유화(40×32cm),
코펜하겐 스타텐즈 쿤스트 미술관.

## ■ 색채 효과

1905년 여름에 드랭과 마티스는 함께 피레네 산맥의 콜리우르 지방에서 작업하였다. 이곳에서 드랭은 새로운 색채 효과를 경험하게 된다. 그는 '어둠을 소멸시키는 이 지중해의 빛 아래에서 찬란한 색채를 발하는 항구'의 모습을 그렸다. 하나의 사선이 그림을 가로지르고 있고, 그 사선 주위로 다양한 광경이 펼쳐지고 있다. 붓터치는 자잘하지 않고 크다. 드랭의 작품에서도 마티스의 작품과 마찬가지로 차폐 기법(cloisonnement)을 발견할 수 있다. 원색의 점과 넓게 펴발라진 색채들이 스테인드글라스처럼 점점 그림 전체를 이룬다.

드랭, 〈콜리우르 광경〉(1905),
캔버스에 유화(60×73cm),
파리 국립 현대 미술관.

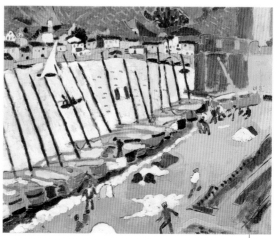

# 입체파

> 1908년에 입체파 화가들은 기존의 회화 기법에 일대 혁신을 일으켰다. 이들은 사물과 인물의 모습을 '해체시키고,' 그 해체된 파면들을 캔버스 위에 분산시켰다. 1912년 이후에 이들 입체파 화가들은 콜라주 기법을 사용하여 오브제의 통합적인 모습을 보여주려는 시도를 하였다.

## 영 향

파블로 피카소(1881-1973)는 폴 세잔의 '기하학적 형태들의 조립'과 아프리카의 원시 미술에서 영향을 받아 〈아비뇽의 처녀들〉(1907)을 그렸다. 이 그림은 새로운 회화의 도래를 알리는 첫번째 선언문이었다. 그는 대상을 사실적으로 모사하는 고전주의 회화 기법을 파괴하고 대상을 임의대로 자유롭게 해석하였다. 그가 그린 형상들은 윤곽선이 거칠고 투박하다. 조르주 브라크(1882-1963)가 뒤이어 그의 새로운 회화 기법에 동참하였다. 이들은 부유한 미술 수집가 형제(다니엘-앙리 칸바일러)의 후원을 받으며 함께 입체주의를 탄생시켰다.

미술 비평가 루이 보셀은 이들의 그림에서 기하학적 형태들과 '기이한 입방체들(cubique)'만이 보인다고 하여 이 일군의 화가들에게 입체주의자(cubiste)라는 이름을 붙여 주었다.

## 분석적 입체주의

1910년에 입체파 화가들은 그들이 추구하던 회화 기법을 더욱 급진화시켰다. 이들은 대상을 해체시키고 이것들을 마치 조형적으로 분석한 것처럼 한 각도가 아닌 여러 관점에서 관찰하여 그림으로 재현했다. 기하학적 단면들은 이차원적 평면 위에 분산되며 중심 모티프는 주위 공간에 통합된다. 또한 이들의 그림에서는 형태가 색을 지배했다. 황토·블루·초록 등 극히 제한적인 색채들만이 사용되었다.

1911년 이후 입체파 화가들은 그림에 문자를 삽입하기 시작했다. 문자는 이차원적인 특징을 가지고 있기 때문에 그림의 평면적 느낌을 더욱 강조하는 역할을 수행했다. 감상자의 눈에 그려진 문자는 선이자(어떤 형태를 이루고 있으므로), 언어적 공간(문자가 어떤 단어를 암시한다는 의미에서)을 가리킨다.

1911년에 열린 첫 입체파 전시회에 참석한 페르낭 레제(1881-1955)는 곧 이들의 화풍과 동떨어진 작품 세계를 펼쳤다. 그는 평면 위에서 오브제를 원주와 튜브 형태로 재구성하였다.

## 통합적 입체주의

1912년에 입체파 화가들은 처음으로 그림에 콜라주 기법을 도입하였다. 이들은 그때까지의 회화에서 볼 수 없었던 새로운 마티에르(색종이·천조각·가짜 나무 등)를 캔버스 위에 고정시켰다. 이 마티에르들은 오브제를 연상시키는 형태와 구조로 오려붙여졌다. 에스파냐 화가 후안 그리스(1887-1927)는 입체주의적 그림에 유리 조각을 붙여 색채가 빛을 발하도록 하였다.

## 미래파

파리로 건너온 이탈리아 화가 루이기 루솔로(1885-1947)와 움베르토 보초니(1882-1916)는 1909년에 미래주의 운동을 창시했다. 이들은 그림 속의 움직임(동작성)을 강조하기 위해 입체파 화가들과 같은 시각적 도구들을 이용하였다.

## ■ 분석적 입체주의

중심 모티프의 볼륨감은 사실적으로 표현되었다. 역동적인 선과 면으로 이루어진 다면체적 체계가 오브제의 형상을 파괴시키고 있다. 형태와 주변 배경은 서로 겹쳐져 있다. 이들은 통합적이고 규칙적인 구조를 형성하고 있다. 입체파 화가들은 구성화를 선호했다. 브라크는 병을 풍부한 표현으로 단순화시켰다. 부피와 질량을 가진 병이 이차원적으로 평평하게 펼쳐져 있는 것처럼 보인다.

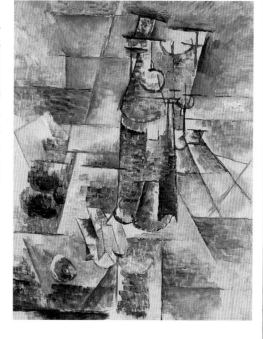

브라크, 〈병이 있는 정물〉(1911),
캔버스에 유화(55×46cm),
파리 피카소 미술관.

## ■ 통합적 입체주의

흰 종이와 색종이, 그리고 신문지의 대비가 이처럼 탁자 위에 놓인 정물화를 이루고 있다. 몇 개의 검은 선이 병의 윤곽을 이루고 있다. 병의 라벨에 써 있는 '올드 마크(le vieux marc)' 문자가 '신문(le journal)'이라는 활자체와 조응하고 있다. 탁자 위 병 왼쪽에 물컵이 하나 놓여 있다. 탁자의 아래쪽에 보이는 직각의 색종이가 쟁반의 두꺼운 부피감을 느끼게 해준다. 정물 주위에 목탄으로 그려진 선들이 주제를 에워싸는 그래픽적 리듬감을 조성하고 있다.

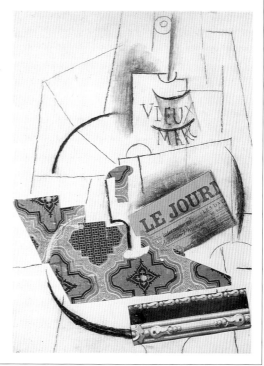

피카소, 〈'올드 마크' 라벨이 붙은 병과 물잔, 그리고 신문〉(1913),
핀과 풀로 고정된 종이, 목탄(63×49cm),
파리 국립 현대 미술관.

# 추상 미술

추상 미술은 외부 세계를 모방·형상화하는 것을 거부한 미술이다. 현실 세계의 모방에서 자유로워진 이 사조에서는 캔버스 표면이 바로 그림의 주제가 되었다. 다양한 색채와 형태가 캔버스 전체를 무대로 하여 자유롭게 펼쳐졌다. 화가는 자신의 감정과 느낌, 즉 자신의 내면의 풍경을 화폭에 담았다.

## 창시자

러시아 화가 바실리 칸딘스키(1866-1944)는 1910년 그의 첫 추상 작품에 서명했다. 그것은 외부 세계의 외관과 전혀 연관성이 없는 화가의 내면 세계를 표현한 수채화였다. 그는 '사물이 내 그림을 훼손한다'고 표명했다. 이것은 '내면적 욕구의 표현'이라는 새로운 그림의 가능성에 대한 발견이었다. 칸딘스키는 1921년 이후부터 독일의 유명한 예술 학교인 바우하우스에서 구상 개념(디자인)과 벽화에 대해 강의했다.

폴 클레(1879-1940)는 고독한 화가였다. 여행을 많이 했던 그는 지중해의 빛에서 많은 영향을 받았다. 그는 음악적이고 시적인 화려한 추상 기법으로 다른 화가들의 작품과 차별화되었다. 그는 1914년 '색채와 나는 하나다'라고 표명했다. 클레 역시 바우하우스에서 데생과 색채를 강의했다.

나치스가 정권을 장악하면서 추상 예술은 퇴폐적이고 타락한 예술로 간주되어 박해를 받았다. 바우하우스는 해체되고 이에 속한 화가들은 쫓기는 몸이 되었다. 칸딘스키는 프랑스로, 클레는 스위스로 망명하였다.

## 기하학적 추상 미술

기하학적 추상 미술은 최소한의 기하학적 형태만을 그림으로써 회화의 절대 경지에 도달하고자 하는 급진적인 회화 기법이다.

프랑스 화가 로베르트 들로네(1885-1941)는 극도로 신중하게 선택한 색채에 의존한 추상 기법, 즉 색채의 공간을 발명하였다. 그는 '회전의 역동성'을 느끼게 해주는 동심원 형태를 즐겨 사용했다.

1917년 네덜란드인 몬드리안(1872-1944)과 네덜란드 잡지 《데 스틸 De Stijl》 모임의 화가들이 창시한 신조형주의 이론은 그림에서 수직선과 수평선, 삼원색(노랑·빨강·파랑), 그리고 세 가지 무채색(검정·하양·회색)만의 사용을 선언했다. 평면에 주기적으로 배열된 이 색들은 그림 화면을 분할하고 구성하는 정사각형이나 혹은 직사각형 형태들을 메우고 있다.

1915년 이후에는 러시아 화가 카지미르 말레비치(1878-1935)가 절대주의를 창시했다. 러시아 혁명 사상에 영향을 받은 이 절대주의 화가들은 추상적이고 기하학적인 기초 구조만을 사용하는 전칭 회화(peinture universelle)를 추구하였다. 말레비치는 1918년 기하학적 추상화의 결정판이라 할 수 있는 〈흰색 위의 흰색〉을 그렸다.

## 서정적인 추상화

제2차 세계대전 이후 한스 아르퉁(1904-1989)·조르주 마티유(1921- )·피에르 술라주(1919- ) 등은 자신들의 자아(주체성·마음·주관성)를 표현하기 시작했다. 이들의 그림은 충동적이고, 직선적이며 무의식적으로 이루어졌다. 극동 지방의 붓글씨와 초현실주의의 자동 기술이라는 이중의 영향을 받은 이들은 색과 선, 동작의 표현성에 주력했다.

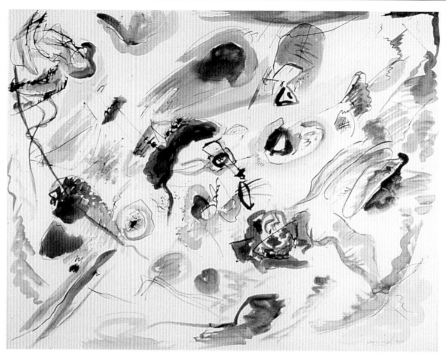

칸딘스키, 〈추상적인 수채화〉(1910),
캔버스에 유화(50×65cm),
파리 국립 현대 미술관.

## ■ 최초의 추상 미술

"처음으로 나는 존재하는 사물을 그리는 전통을 깨뜨렸다. 그리고 추상화를 확립하였다"라고 칸딘스키는 말했다. 위의 전적으로 추상적인 수채화는 1910년에 그려진 작품이다. 칸딘스키는 큰 판형의 종이 위에 중국산 먹을 이용하여 그림을 그렸다. 그는 하얀 종이 표면 위에 검은 중국산 먹의 생생한 필치를 통해 점들을 연결한 터치를 배열하였다. 이 그림에서 현실을 근거로 한 모티프는 전혀 찾아볼 수 없다.

## ■ '원심력적인' 그림

옆의 그림에서 피에트 몬드리안(1872–1944)은 그림의 평면성을 강조하기 위해 분할선들을 이용하고 있다. 두 개의 작은 직사각형(원색의 파랑과 빨강)이 격자 양 측면에 배치되어 있다. 이것들은 이 그림의 옆으로 확장되려 하는 듯한 느낌과 역동성을 표현한다.

몬드리안, 〈구성 2〉(1937),
캔버스에 유화(75×60.5cm),
파리 국립 현대 미술관.

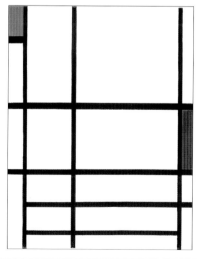

# 다다이즘과 초현실주의

> 다다이즘과 초현실주의 운동은 문학 · 시 · 그림 등 예술 전반에서 일어난 실험적 운동이었다. 이 운동은 전통적인 예술 가치에 반항하며 문제를 제기하였다. 다다이즘이 부르주아적 가치에 대한 반항적 외침이었다면, 초현실주의는 미학적 규범에 대한 반항 운동이었다.

### 다다이즘(1915-1923)과 제1차 세계대전(1914-1918)

1915년에 젊은 평화론자 화가들이 트리스탄 차라(1896-1963)와 한스 아르프(1887-1966)를 중심으로 하여 중립국인 스위스의 취리히에 모였다. 이들 모임은 다다이즘(사전을 무작위로 들추어 찾아낸 명칭)이라는 운동을 결성하였다. 이들 다다이스트 화가들은 절대적인 조롱 정신 속에서 예술적 반항과 도발을 원칙으로 삼았다. 화가들의 전통적인 그림 기법과 부르주아적인 예술적 질서 규범을 파괴하고 예술적 창조가 우연과 자유에 의해 이루어지도록 하는 것이 이들의 목표였다. 이들은 화폭 위에 별 가치 없는 재료들이나 쓰레기들을 옮겨 놓았고, 우연적인 재료(널빤지 · 마분지 등)를 화폭삼아 조롱적인 그림을 그렸다.

이러한 반체제적이고 니힐리스트적인 태도가 독일의 대도시 전역으로 확산되었다. 베를린과 쾰른에서는 막스 에른스트(1891-1976)를 중심으로 하여 이러한 예술 운동이 전개되었고, 하노버에서는 여기저기에서 '만난 오브제들(종이 · 승차권 · 보드지 등)'을 복원시킨 아상블라주 기법으로 유명해진 쿠르트 슈비터스(1887-1948)를 중심으로 하여 활동이 전개되었다.

### 뉴욕의 다다이즘 운동

같은 시기 미국에서도 전통과 순응주의에 대한 반작용으로 일어난 예술 운동이 활발하게 전개되고 있었다. 이 새로운 예술은 다양한 실험과 유희적인 발명을 고안해 냈다.

마르셀 뒤샹(1887-1968)은 레디메이드 기법을 고안해 냈는데, 이것은 일상적인 사물을 화가가 자신의 고유한 정신적 사유를 통해 예술 작품으로 바꾸어 놓는 기법이었다. 예술의 미적 가치는 화가의 테크닉적 기량에서 비롯되는 것이 아니라 순전히 화가의 생각과 관련된 것이 되었다.

화가의 몸짓이나 도구를 거부하면서 프랑시스 피카비아(1879-1953)는 화면 위에 실제 사물들을 배열하였다. 만 레이(1890-1976)는 사진과 그림의 결합을 시도하거나, 혹은 사진이 그림으로 변모하는 과정을 실험적으로 표현하였다.

### 초현실주의(1924-1969)

프랑스에서는 다다이즘 운동의 뒤를 이어 초현실주의 화가들이 새로운 미학적 규범을 세웠다. 정신분석학과 지그문트 프로이트의 연구에 영향을 받은 이들은 1924년 '1차 초현실주의 선언'에서 미학적 감각에서 무의식의 역할을 주장하였다. 이것은 화가들로 하여금 화폭에 기호와 몽타주의 조합을 부추겼다. 초현실주의 화가들은 이성이나 모든 미적 혹은 도덕적 고정관념의 통제에서 벗어나, 자신의 무의식적이고 우연적인 제스처로 자유롭게 작품을 창조해 나갔다. 공동으로 제작된 그림이나 사진 몽타주 등이 이때 출현했다. 초현실주의 화가들은 예기치 않은 만남이나 상상 · 꿈 혹은 정신의 작용으로 만들어 낸 형상들을 즐겨 그렸다. 초현실주의 화가들은 여러 시각적인 방법들을 사용하였다. 르네 마그리트(1898-1967)는 몽상적인 장면들을 많이 그렸고, 앙드레 마송(1896-1987)은 우연적이고 기계적인 동작의 추상성을 주로 재현해 냈다.

달리, 〈잠〉(1937),
캔버스에 유화(51×78cm),
로테르담 보이만스 미술관.

## ■ 살바도르 달리의 몽상적인 그림들

초현실주의 그림들은 꿈에서 많은 영감을 받았다. 초현실주의 화가들은 꿈속에서 본 물체나 인물들을 화폭에 재현하였다. 초현실주의 운동의 창시자인 앙드레 브르통은 "꿈과 현실이라는 겉으로 보기에는 완전히 반대되는 이 두 상황이 미래에는 하나로 융합될 것이라는, 즉 소위 초현실이라는 일종의 절대적 현실이 될 것"이라고 언명하였다. 살바도르 달리(1904-1989)는 바닷가 풍경을 가득 메우고 있는 강박관념이나 물렁물렁한 물체의 환각적인 재현, 퇴화한 원시 동물의 형상 등 몽상적 이마주들의 상징적인 기능을 탐색했다.

미로, 〈투우〉(1945),
캔버스에 유화(114×144cm),
파리 국립 현대 미술관.

## ■ 호앙 미로의 그림들

미로(1893-1983) 그림의 무한한 공간은 비이성적이고 공상적인 풍경을 펼쳐 보인다. 선명하게 부각된 그림의 윤곽선들은 충동적으로 그려진 듯한 이 자유로운 그림이 마치 철사줄로 만들어진 것처럼 보이게 한다. 커다란 황소 한 마리가 그림 중앙, 즉 왼쪽의 상처 입은 말과 오른쪽의 작은 투우사 가운데에 자리잡고 있다.

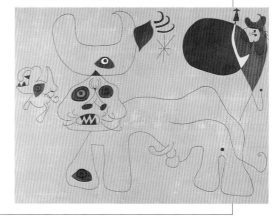

# 미국의 현대 미술

제2차 세계대전 이후 미국의 화가들은 유럽적 전통에서 해방되었다. 이들은 현대적인 재료들을 실험적으로 사용하였고, 그림에서 제스처의 중요성을 확신했다.

## 추상 표현주의

액션 페인팅. 제2차 세계대전 중 미국으로 망명해 온 초현실주의 화가들(에른스트 · 브르통 · 마송 등)이 격찬했던 원시 예술의 영향 아래 미국의 젊은 화가들은 그 당시 미국을 지배하고 있던 유럽 미술을 변형시킨 새로운 스타일의 회화를 발전시켰다.

잭슨 폴록(1912-1956)과 윌렘 드 쿠닝(1904- )은 캔버스 공간에서 화가의 자연스러운 행동을 선호하였다. 그림의 주제도 변모하여 감상자들은 그의 그림에서 더 이상 풍경이나 초상화 등을 볼 수 없었다. 그는 화가의 행위로 인해 그려지는 그림 형태의 표현성을 중시했다.

## 컬러 필드 화가

이 그룹에 속한 화가들은 화면 가득히 거대한 색채 공간을 펼쳐 보인다. 마크 로스코(1903-1970) · 바르넷 뉴먼(1905-1970) · 에드 레인하르트(1913-1967)는 색 자체를 위한 색이 색조의 변화 없이 칠해진 추상화를 그렸다. 이 색들은 화면 전체를 장악하고 있으면서 그 색 자체가 주는 느낌을 뿜어냈다.

## 팝아트

1950년대 초반 미국 팝아트의 선구자들은 회화, 사진 콜라주, 물체의 아상블라주 등 다양한 예술적 테크닉을 조합한 작품들을 만들어 냈다. 야스퍼스 존스(1930- )와 로버트 라우셴버그(1925- ) 등이 이 사조를 대표하는 화가들이었다.

1950에서 1960년대에 미국에서 발전한 팝아트는 소비 사회에 반항하는 예술가들에게 도입되어 문화 메커니즘을 고발하는 수단으로 이용되었다. 팝아트 계열 화가들은 지배적인 매스미디어 문명의 표현 양식을 왜곡시키는 방법으로 현대 세계의 상징물과 미디어를 비판하였다. 앤디 워홀(1928-1987)과 로이 리히텐슈타인(1923- )은 실크 스크린 인쇄, 사진을 통해 이마주의 복제라는 테크닉적 수단을 사용하였다. 주제는 평범한 일상 생활에서 길어올려졌다.

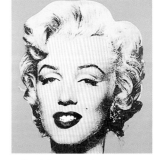

## 미니멀아트

1960년대 미니멀리스트 화가들은 그림 기법을 극도로 단순화하는 방향으로 돌아섰다. 프랑크 스텔라(1936- )는 종종 하나의 같은 색채에 조금씩 변화를 주면서 연속적으로 사용하였고, "보아야 할 것은 당신이 보고 있는 것이다"라는 자신의 말에 따라 기하학 형태를 굴절시킨 형상을 이용한, 그만의 독특한 스타일을 정착시켰다.

워홀, 〈마릴린 먼로〉(1964), 캔버스에 실크 날염과 아크릴 물감(101.6×101.2cm), 스테판 T. 엘리스 컬렉션.

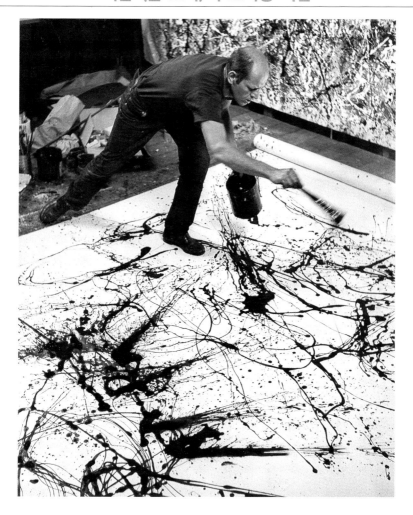

잭슨 폴록은 작업대에 수직으로 고정된 캔버스 앞에서 그림을 그리지 않았다. 그는 자신의 캔버스 위와 주위를 자유롭게 돌아다니며 작업했고, 때에 따라서는 캔버스 안으로 직접 걸어들어가기까지 했다. 마치 비행기를 타고 위에서 내려다본 풍경처럼 그의 그림에는 오른쪽 왼쪽도, 높고 낮음도 없다. 굉장히 큰 그의 캔버스는 그림틀에 걸쳐지거나 세워지지 않고, 둥글게 말아 놓은 상태에서 바로 풀려나온다. 그리고 도료를 바르는 준비 작업이나 자르는 작업 없이 캔버스는 아틀리에 바닥에 바로 펼쳐졌다. 그의 작품은 매우 유동적이다. 폴록은 '드리핑'이라는 기법을 발명하였다. 이것은 캔버스 위에 커다란 붓이나 나무통, 혹은 나이프 등으로 물감을 뿌리는 기법이다. 폴록은 이 캔버스 위에서 자유롭게 움직이고 행동하며 작품을 진행시켜 나갔으며, 결코 캔버스 표면에 도구를 직접 갖다 대지 않았다.

이 작품에서는 방사된 물감이 선의 망(網)을 조직하고 있으며, 아라베스크 문양이 캔버스 곳곳에 같은 방식으로 배치되고 있다.

# 유럽의 현대 미술

> 전후 유럽 예술가들은 아방가르드 운동을 전개하였다. 이들은 현대 세계의 시적 이마주를 표현하기 위한 새로운 회화 기법을 추구했다.

## 코브라 운동(1948-1951)

코브라 운동은 덴마크의 아스거 요른(1914-1973), 네덜란드의 카렐 아펠(1921- ), 벨기에의 피에르 알레친스키(1927)를 중심으로 하여 파리에서 결성되었다. 이 운동의 명칭은 이 화가들의 출신 국가 수도들인 코펜하겐 · 브뤼셀 · 암스테르담에서 각각 이니셜을 따온 것이다. 코브라의 활동은 무의식적 행동, 합리적 이성의 포기, 그리고 무의식의 자유로운 활동이라는 점에서 초현실주의 운동과 가깝다. 이들은 자율성과 집단 작업 취향, 기하학적 추상화의 엄격한 규칙과 지나치게 협소한 구상 예술에 대한 거부 등을 표방하며 비타협주의를 공공연하게 드러냈다. 이들은 스칸디나비아의 전통 민화 예술에서 길어올린 환상적이고 초자연적인 세계와 같은 꿈에 많은 자리를 제공하였다.

## 비정형 미술

비정형 미술은 하나의 학파라기보다는 재료의 표현성(재료학)과 화폭 위에서 화가의 자율적인 동작의 웅변성을 중시하는 회화의 실천적 경향을 지칭한다. 이들 마티에르 화가들은 전통적인 회화 기법에 의문을 제기하면서 불투명 물감을 두껍게 칠하고, 그 속에서 소재를 연구하였다. 캔버스는 긁거나 찢는 등 거칠게 다루어졌다. 이들은 노끈이나 가죽, 굳힌 천들을 섞어 화폭 위에 직접 갖다붙이는 방법을 사용했다. 또한 타르나 석고, 풀과 섞은 빻은 대리석 가루 등으로 그림을 그리기도 했다. 서정적 추상 미술에 가까운 이들은 지나치게 명시적인 구상을 거부했다. 안토니 타피에스(1923- ) · 장 포트리에(1989-1964) · 장 뒤뷔페(1901-1985)는 풍부한 '텍스처롤로지'를 만들어 냈다. 이들은 괴상한 재료들을 뒤섞고 다양한 기법들(고무 수채화법, 유화)을 결합시킨 작품들을 선보였다.

## 신사실주자들(1960-1963): 사물의 모험

1960년 4월, 예술 비평가 피에르 레스타니를 중심으로 프랑스에 모인 화가와 조각가들은 '신사실주의 선언'에 서명하였다. 이 예술가들은 당시 1950년대말 유럽의 사회 문화적 환경에 의문을 제기했다. 기성관념에 반기를 든 이들은 이차원의 화폭에 그려진 그림에 혁명을 가져왔다. 이들은 물체들을 수집하고 변형시켜 화폭 위에 집결시켰다. 현실 귀속적인 이러한 도시 예술은 산업화되어 가는 세계의 면모를 강조하고 있다.(현대 소비 사회와 연관된 오브제)

이브 클랭(1928-1962)은 한 가지 색채를 이용하여 그림을 그렸는데, 이것은 '순수 감정 지역'과 '색채를 통한 세계의 삼투'를 표현한 단색화들이다. 레이몽 하인즈(1926- )와 자크 마에 드 라 빌레글레(1926- )는 거리의 벽에서 찢어진 광고지들을 떼내어 사회 현실의 증거품으로써 전시하였다.

## ■ 올리비에 드브레의 어마어마한 판형의 작품

"나는 밤의 빛을 좋아한다. 내가 색을 고를 때 도와 주는 것은 바로 이 빛이다." 파리 에콜 보자르의 원장인 올비리에 드브레(1920년생)는 어마어마하게 큰 판형의 캔버스를 사용했다. 이러한 기념비적 성격의 판형은 감상객의 감정 영역에 직접 영향을 끼쳤다. '현실의 화가'로서 그는 예의 커다란 풍경 속에서 육체적이고 관능적인 감각을 펼쳤다. 그는 캔버스에 두텁고 우툴두툴한 재료적 질감과 색의 매끄러운 투명함을 혼합시켜 놓았다.

## ■ 코브라 운동 화가 카렐 아펠

카렐 아펠은 자신이 작품으로 변모시킨 재료들을 모으고 수집하여 다시 재활용했다. 그는 우연히 발견한 자연물(나무·돌·지푸라기 등)과 오브제들을 조합하여 작품을 만들었다. 그의 야성적인 표현주의는 이질적인 것들의 집합체로써의 작품을 형성한다. 아펠은 이 이질적인 재료들을 바탕화면 위에 배치시킨 다음 물감을 칠해 이것들을 그림에 통합시킨다. 거칠게 재단된 정면 초상들 각각은 우리에게 하나의 통일적인 오브제로 이해되면서 서로 긴밀하게 연관된 '유기체'가 되고 있다. 이 작품은 삼차원의 가상 무대에 서 있는 인물들을 연상시킨다.

기호나 아이들의 미술에 가까운 아펠의 작품은 새로운 회화적 가치를 창출해 냈다. 그는 민중적 전통과 원시 예술의 생명력에서 영감을 얻었다. 자연스러운 색채의 단순함과 강렬한 힘이 느껴지는 그의 작품들은 작가가 본능적인 손놀림으로 작품을 완성했음을 증명해 준다.

드브레,
〈푸른 구성(루아양의 푸른 밤)〉(1965),
캔버스에 유화(189×194cm),
그르노블 미술관.

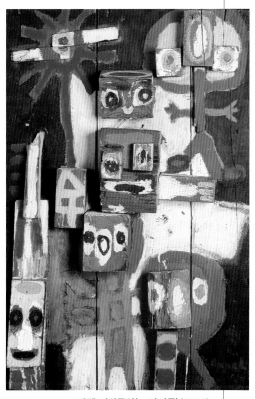

아펠, 〈질문하는 아이들〉(1948),
나무 패널 위에 못으로 고정된
나무 토막과 유화(85×56cm),
파리 국립 현대 미술관.

# 역사화

19세기까지의 역사화는 전형적인 성격을 띠고 있다. 역사화가들은 왕실과 황제, 혹은 공화국의 위대성을 재현하였고, 귀족이나 영웅의 업적과 행위를 찬미하는 그림을 그렸다. 이들은 감상자들에게 인류의 위대함을 드러내 주는, 충분히 흥미를 끌 가치가 있는 주제들을 제공하고 있다.

## 영웅주의와 전쟁

역사화는 고대 이집트 시대부터 존재해 왔다. 파라오(고대 이집트 왕의 칭호)들은 그들의 사원과 피라미드를 정기적으로 자신들이 참가한 전투 장면과 적과의 싸움에서 승리한 이야기를 담은 프레스코화나 부조로 장식하게 했다.

고대 그리스-로마 시대에 부유한 가문들은 자신들의 집을 커다란 역사 프레스코화로 장식하였다. 폼페이에서 발견된 벽화 장식들은 알렉산드로스 대왕의 세계 정복 장면을 담고 있다. 가장 유명한 것으로는 페르시아와 알렉산드로스 대왕의 전투 장면을 다룬 〈333년 이소스 격전〉을 들 수 있다. 이 벽화에서 알렉산드로스 대왕은 전차 위에 올라서서 군대를 이끌며 적과 교전하고 있는 모습으로 재현되고 있다.

로마 황제들은 자신들의 위업을 개선문과 기념주(예: 트라잔 열주)에 부조로 새겨 놓았다.

## 역사적 장면

중세 시대말에 주요한 종교적 사건들(《신약》과 《구약성서》)이 역사화의 주제로 다루어졌다. 대부분의 채색삽화에서는 예수의 삶과 십자군 전쟁에 참여한 영주들의 교전 장면이 등장한다. 르네상스 시대에는 역사화의 소재로 신화적 주제가 이용되었다.

렘브란트(1606-1669)·벨라스케스(1599-1660)·루벤스(1577-1640)는 역사화의 위대한 대가들이었다. 궁전과 황실을 장식하기 위해 이들은 그 세기에 있었던 위대한 역사적 사건들을 재현하였다. 왕비의 업적을 찬미하는 주제로 룩셈부르크 궁전을 장식할 그림을 주문받은 루벤스는 〈마리 드 메디시스의 생애〉라는 대규모의 시리즈물을 제작했다.

왕립 아카데미 화가들은 역사화(이들은 이 장르를 '그랑 마니에르'라 칭했다)를 가장 '위대한 장르'로 분류했다.

## 위대함과 영광

자크 루이 다비드(1748-1825)와 앙투안 그로(1771-1835)는 영웅을 묘사한 거대한 그림의 전통을 이어나갔다. 이들은 나폴레옹 1세가 유럽 전역에 프랑스군을 이끌고 누비는 전투 장면을 예찬하는 그림을 그렸다.

부르봉 왕조의 재건 후 파리 시민들의 봉기에 깊은 감명을 받은 외젠 들라크루아(1798-1863)는 〈민중을 이끄는 자유의 여신〉을 그렸다. 그는 이 그림을 통해 목숨을 걸고 바리케이드를 넘는 민중들의 용기를 찬양하였다.

1937년 4월 26일에 있었던 독일군의 게르니카 폭격에 격분한 피카소는 에스파냐 전쟁의 참혹상을 고발하는 작품 〈게르니카〉를 불과 며칠만에 완성하였다. 이 작품은 20세기의 가장 위대한 회화 작품으로 여겨지고 있다.

점차적으로 그림 대신 사진이 역사적으로 위대한 사건들을 증명하는 기능을 맡게 되었다.

# 혁명과 제정: 자크 루이 다비드

## ■ 마리 앙투아네트

1793년 10월 16일, 평소 '오스트리아 출신 여인'을 좋아하지 않았던 다비드는 마리 앙투아네트 여왕의 교수형 장면을 목격했다. 그는 죽음을 기다리는 왕비의 모습을 크로키화로 남기고 있다. 그녀의 수척하고 신경질적인 옆모습이 가감 없이 드러나 있다. 다비드는 얼굴선을 더 자세히 묘사하고 있다. 옷은 좀더 빠르게 대충 그려져 있다. 사형 선고를 받은 왕비는 잠옷에 보닛을 쓴 차림으로 끌려나왔다. 서른여덟 살밖에 안 됐음에도 불구하고 왕비의 머리는 하얗게 세어 있었다. 손을 뒤로 묶인 채, 교수대를 앞에 두고 있음에도 불구하고 그녀는 여전히 도도하고 엄숙한 표정을 잃지 않았다.

다비드, 〈교수대 앞의 마리
앙투아네트〉(1793), 데생,
파리 루브르 박물관.

## ■ 보나파르트

피에몬테와 롬바르디아를 재정복하기 위한 전쟁을 치르는 동안 보나파르트는 1800년 5월 21일 최고 집정관으로써 군대를 이끌고 알프스의 그랑 생 베르나르 고개를 넘었다.

보나파르트의 강인함과 위대성에 매료된 다비드는 영광을 향해 산을 오르며 자신이 갈 곳을 손가락으로 가리키고 있는 영웅의 모습을 그렸다. 그의 손가락이 가리키고 있는 것은 최선의 미래를 상징한다. 웅장한 주위 환경과 위협적이 천둥번개, 바람에 휘날리는 영웅의 망토와 뒷발로 일어서는 말의 모습이 역동적이고 힘차게 느껴진다.

발 아래쪽의 바위에 다비드는 알프스 산을 넘는 데 성공한 영웅들의 이름을 새겨놓았다: 한니발, 샤를마뉴, 그리고 ……보나파르트!

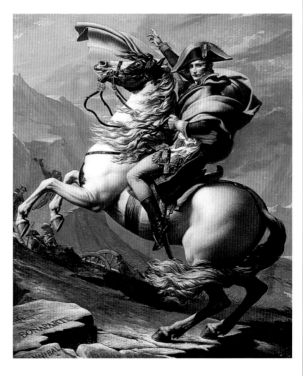

다비드, 〈그랑생베르나르를 오르는 보나파르트〉(1801),
캔버스에 유화(272×232cm),
말메종 성.

# 신화와 우의화

중세 시대 말기의 유럽 사조는 고대 예술의 가치를 재발견하였다. 예술가들은 그리스 로마 예술 유품에서 영감을 얻었다. 신화를 소재로 한 그림들은 귀족과 왕족의 화려하고 현란한 의복들을 재현하였고, 권력층의 향락적인 삶을 찬양했다.

### 고대 지향적 취미

14세기 이후 이탈리아의 권세 높은 가문들은 고대 로마의 영광과 유물을 재현하는 데 열을 올렸다. 화가들은 인간과 자연이 조화를 이루는 고대의 이상적인 질서로의 회귀에 관심을 쏟았다. 이들에게 있어 그리스 로마 신화는 감수성 넘치고 심오한 진실을 대변해 주는 것이었다.

이탈리아에서 몇 차례 전쟁을 치르는 동안 프랑수아 1세는 르네상스 정신을 발견하게 되었다. 그는 이탈리아 화가들을 프랑스로 초청하여 그곳에서 작업을 하도록 장려했다. 퐁텐블로 성에 정착한 화가와 조각가들은 궁전에 고대의 신화적 주제와 제의적 요소들을 들여왔다.

17, 18세기에 신화적인 주제는 화가들이 가장 선호하는 그림 소재였다. 고대의 상상적 세계를 표현한 작품들은 서사적 성격이 강한 예술이다. 이러한 그림들은 전설적인 신들의 모험, 신과 올림포스 관계의 어려움 등을 담고 있다. 이러한 주제는 관능성과 쾌락을 불러일으키고 화가와 대중을 고된 일상 생활에서 해방시켜 주었다.

### 이상의 추구

화가들은 그리스 로마 시대의 동상과 고대 석관, 부조 등의 형태와 양식에서 영감을 얻었다. 이들은 폼페이에 체류하면서 도시 성벽에 남아 있는 그림들을 모방했다. 이들은 그리스 꽃병에 이어진 아라베스크 선을 연구하고 육감적인 육체의 아름다움과 묘사 규칙을 해독해 나갔다. 신화적 주제는 수많은 사람의 등장과 넘치는 생명력의 표현 등 대작을 재현하는 데 많은 자유를 부여했다.

### 은유적 형상

은유는 윤리적 · 철학적 · 종교적 등의 개념을 의인화하는 방법이다. 화가들은 정신적인 주제들을 표현하기 위해 형식면에 큰 자유를 부여하였다. 이들은 신화 속의 영웅과 우의적인 인물들을 뒤섞어 놓았다. 루벤스는 어린아이에게 젖을 먹이고 있는 어머니의 모습을 통해 평화를 형상화했다. 전쟁은 마르스의 행위를 통해 형상화되었다. 들라크루아는 블라우스가 찢어진 채 손에 깃발을 들고 군중을 이끄는 여인의 모습을 통해 자유를 형상화하였다.

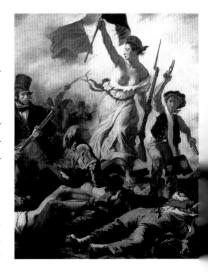

들라크루아, 〈민중을 이끄는 자유의 여신〉(1830),
캔버스에 유화(260×325cm),
파리 루브르 박물관.

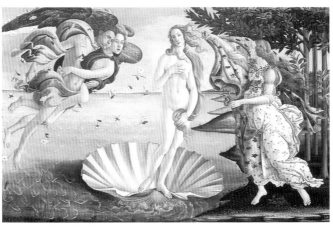

보티첼리,
〈비너스의 탄생〉(1485),
캔버스에 템페라
(172.5×178.5cm),
피렌체 오피치 미술관.

### ■ 비너스의 신화

비너스는 사랑을 상징하는 로마의 여신이며, 그리스 신화의 아프로디테와 동일 인물이다. 풍요와 사랑의 여신인 비너스는 바다의 거품에서 태어났다.

### ■ 비너스와 안키세스의 연가

비너스는 절름발이 대장장이 신인 헤파이스토스와 결혼했다. 하지만 그녀는 트로이의 목동 안키세스와 사랑에 빠져 남편을 속이게 된다. 이 무모한 커플에게서 로마 민족의 전설적인 창시자 아이네아스가 태어난다. 비너스는 화염에 싸인 트로이에서 아이네아스가 빠져나오도록 도와 주고 헤파이스토스가 만든 승리의 무기들을 주었다.

### ■ 비너스의 탄생

비너스는 세 명의 성총(Grace)과 함께 등장한다. 그녀의 상징

부셰, 〈아이네아스에게 줄 무기들을
비너스에게 보여주는
헤파이스토스〉(1757),
캔버스에 유화(320×320cm),
파리 루브르 박물관.

물은 사랑의 상징인 비둘기와, 그녀가 바다에서 탄생했음을 알려 주는 조개껍질이다.

그녀는 화가들에게 종종 여성 누드를 형상화할 수 있는 소재로 등장하였다. 보티첼리는 처녀 시절 비너스의 모습을 화폭에 담았다: 약간 구부린 왼쪽 팔이 치골을 가리고 있고, 다른 팔은 가슴을 가리고 있는 모습이다. 비너스의 누드는 정숙과 순결의 상징이 되었다.

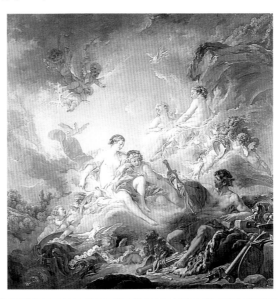

# 종교화

종교적 주제와 성경 내용을 바탕으로 한 그림들이 르네상스말까지의 회화를 지배했다. 회화는 신앙심을 증명해 주고 신성의 존재함을 상기시키는 역할을 했다. 종교 질서를 위해 작업하는 예술가들은 시대의 변화와 함께 장식 벽·스테인드글라스·성상 등 다양한 화면을 이용했다.

## 장식벽, 제단 벽화

장식화는 제식 집행자와 신도 앞에 놓인 제단 안쪽에 위치한 건축물에 그려진 패널화이거나 혹은 장식이다. 원래 이것은 제단 뒤에 수직으로 걸어 놓는, 나무 위에 그린 단순한 직각형 그림이었다. 이것의 장식적 원칙은 점차적으로 진행되었다. 우선 두 옆면에 그림이 그려지고, 화면을 분할하는 작은 모티프들로 나누어진다. 측면에 달린 고딕식 아치나 바로크식 회장의 덧문과 함께 성단에 놓인다. 이것은 장식적인 사명뿐 아니라 교육적인 사명도 가지고 있었다. 이것은 신의 영상을 보여주고 성인들의 모습을 재현하며 성경속의 이야기들을 들려주었다.

## 스테인드글라스

중세말에 종교는 수도원의 어둠에서 벗어나고 세계를 향해 활짝 펼쳐진다. 고딕 예술의 발달과 함께 성당벽은 더 이상 건축물의 지붕을 지탱하기 위해 드나들 수 없도록 만들어질 필요가 없었다. 새로운 성직자와 신도들은 종교 건물 안에서 빛의 번쩍거림을 추구하였다. 건축자들은 벽을 뚫고 거대한 문을 달았다. 스테인드글라스가 이 공간을 차지하고 성당 내부를 빛으로 물들였다. 스테인드글라스는 신도들의 눈을 사로잡는 빛과 투명함으로 이루어진 미술이다.

유리 공예가들은 유럽 전역에서 유색 물감 제조일을 했다. 이들의 화실에서 화가들은 그림 모양을 자르고 나눈다. 이들은 다양한 색깔의 '조각들'로 그림을 짜맞추어 나간다. 이러한 컬러 평판이 나란히 배열되고, 평판과 평판 사이를 나누는 가는 납으로 된 선들이 각 조각들을 꽉 조여 떨어지지 않게 고정해 준다.

## 성상(icône)

그리스어 eikôn('image'의 뜻)에서 유래한 이 단어는 비잔틴 예술과 동방 정교회의 종교화를 가리킨다. 성상은 일반적으로 휴대할 수 있는 나무 패널에 그려졌다. 성상은 예수 그리스도와 성모 마리아, 12사도들과 위대한 성인들을 재현하였다. 이러한 그림은 신에 의해 계시된 진실을 표현하였고 진짜 성인들의 초상들인 것처럼 숭배되었다. 성상은 후원자들의 비호와 후원을 받았다.

이러한 우상 숭배에 대한 반작용으로, 730년 비잔틴의 황제 레옹 3세는 칙령을 통해 모든 성상을 파괴하라는 명령을 내렸다. 제1시기의 거의 대부분의 성상을 파괴한 것은 우상파괴주의자들이었다. 성상 숭배는 843년부터 재개되었다. 그때부터 성상은 슬라브계 유럽에 전파되고, 모스크바학파와 더불어 러시아 정교회에 정착하였다. 이러한 전통은 오늘날까지도 계속 이어지고 있다.

원래 납화 기법(뜨거운 밀랍 속에 녹인 물감을 넣는 기법)으로 만들어지던 성상은 후에는 수성 색소로 칠해지고 얇은 금 혹은 은 나뭇잎으로 장식되었다.

# 아비뇽학파

## ■ 14세기 기독교의 중심지, 아비뇽

14세기 초반, 로마는 고난의 시기를 보내고 있었다. 1326년부터 1367년까지 교황들은 이탈리를 떠나 아비뇽에 머물러 있었다. 이들은 이 지방 도시를 기독교의 권위에 걸맞은 명망 있는 도시로 변모시키고자 하였다. 교황청은 지식인과 예술인들을 초빙하여 왔다. 시에나 지방의 화가 시몬 마르티니(대략 1284-1344)는 교황을 위해 작업하는 화가였다. 교황들이 로마로 돌아간 다음 세기에도 아비뇽은 그때의 유물을 간직했다. 예술가들은 이 예술의 중심지에 매료되었다. 이탈리아와 북유럽에서 건너온 화가들은 종교 건축물을 장식하기 위해 공동 작업을 했는데, 이들은 단순하면서도 강렬한 회화 양식을 창조하였다: 엄격한 구성, 단순화된 볼륨감, 인물의 실루엣을 선명하게 부각시키는 빛.

## ■ 피에타 상

앙게랑 콰르통(1444-1466)은 아비뇽의 샤르트르회 수도원을 위해 르네상스 초기 순전히 종교적인 주제의 그림을 그렸다: 피에타('pity'에 해당하는 이탈리아어). 예수의 몸이 성모 마리아의 무릎 위에 뉘어 있다. 성모 마리아의 양 옆에는 성 요한과 마리 마들렌이 앉아 있다. 조각같은 인물들의 질량감이 금색 배경에서 두드러져 보인다. 그림 위에는 "오, 이 길로 오는 이들이여, 나와 같은 고통을 당하는 자가 또 있는지 보고 깨달으시오"라고 쓰여 있다.

이 그림의 기증자(그림 속에서 흰색 옷을 입고 있는 주교좌 성당 참사원)가 그림 왼쪽 구석에 무릎을 꿇고 앉아 있다. 기증자는 종교화를 주문하고 돈을 지불하는 사람들이었다. 전통적으로 이러한 인심이 후한 공동 출자자(영주, 부르주아나 혹은 성직자)들은 성서 장면을 재현한 이런 그림의 한 모퉁이에 '기도하고 있는 감상자'로 등장하는 것이 허락되었다.

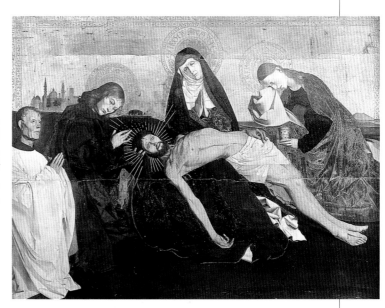

앙게랑 콰르통,
〈빌뇌브리 아비뇽의
피에타〉(1455),
목판에 유화
(163×218.5cm),
파리 루브르 박물관.

# 풍속화

> 풍속화는 가장 오래된 장르 중의 하나로 이것은 일하거나 여가를 즐기는 모습, 놀이를 하는 모습 등 서민적이고 소박한 일상 생활을 담은 그림이다. 풍속화는 화가의 가정과 사회에서의 삶의 모습을 나타내 준다. 역사적이거나 혹은 종교적인 장대함과는 거리가 먼 풍속화는 이름 없는 서민들의 보잘것없고 평범한 삶을 이야기하고 있다.

## 일상 생활을 담은 그림

고대부터 화가들은 인간의 활동상을 그대로 전사해 왔다. 우리는 고대 이집트 피라미드 벽에서나 폼페이의 부유한 마을 담벽에서 사냥하는 장면 혹은 향연을 즐기는 모습 등을 발견할 수 있었다. 매일 되풀이되는 일상의 삶을 연상시키는 이러한 그림들은 그 시대의 가정적 · 사회적 활동을 증명해 주는 이정표가 되고 있다.

중세 시대의 엄격한 기독교 예술은 일상적이고 세속적인 평범한 체험을 상기시키는 이러한 풍속화의 발달을 억제하였다. 대신 신성하고 비현실적인 종교화가 체계화되었다. 그림의 소재는 성서적인 것이어야만 했다. 세속적인 주제는 사라졌다.

르네상스 이후 다시 풍속화를 발전시킨 것은 16,17세기 북구 유럽이었다. 귀족과 부유한 시민들은 점점 웅장한 역사적이고 종교적인 주제에서 관심이 멀어졌다. 이들은 삶과 가까운 그림을 더 선호했다. 술집에서 일어나는 장면, 주정뱅이들, 걸인들의 싸움 등 그림의 주제는 소박하고 사실적인 것들이었다.

플랑드르의 화가 피테르 브뢰겔(대략 1525-1569)은 농촌의 삶을 재현해 낸 위대한 화가였다. 그는 〈수확〉〈농부의 결혼식〉〈농민의 춤〉 등의 작품을 통해 16세기 플랑드르 지방 농민들의 풍속을 우리에게 잘 전달해 주고 있다. 브뢰겔은 또한 식기의 무늬나 접시 모양 아이들의 장난감 등을 아주 작은 세부까지 생생하게 재현해 내는 재주를 가지고 있었다.

## 현장에서 포착된 장면들

로마에 정착한 네덜란드의 화가 피테르 반 라르(대략 1592-1642)는 기형적인 외모 때문에 밤보초(bamboccio; 이탈리아어로 커다란 어린애)라는 별명으로 흔히 불렸다. 그의 별명을 따서 17세기 로마 서민들의 삶을 재현하는 화가들을 통칭하여 밤보차티(bamboccianti)라 불렸다. 이들 밤보차티 화가들은 장인 · 방랑자 · 걸인 · 술꾼 등 로마의 일상을 채우는 인물군상들을 있는 그대로 재현했다. 이들은 서민들 생활 속의 일화나 도시적 삶의 비참함을 저속하면서도 사실적으로 묘사하였다. 점차 이들의 영향력은 전유럽으로 퍼져나갔다.

17세기 플랑드르 화가 야코브 요르단스(1593-1678)와 다비드 테니르스(1610-1690)는 선술집의 내부 풍경을 화폭에 담았다. 그림 속 인물들은 음악을 듣거나 카드놀이를 하며 실컷 먹고 마시거나 담배를 피우고 있다.

18세기 앙투안 와토(1684-1721)와 장 오노레 프라고나르(1732-1806)는 베르사유 궁전 귀족들의 경박하고 관능적인 삶의 모습을 담은 프랑스적 풍속화를 그렸다. 한편 파리에서 장 밥티스트 시메온 샤르댕(1699-1799)은 고요한 내면 생활을 주로 그림의 주제로 삼았다. 그는 일하는 하인이나 놀고 있는 아이들의 장면 등 익숙한 인물들의 모습을 그렸다.

19세기말 풍속화는 '새로운 그림'의 테마 중 하나가 되었다. 인상주의 화가들은 갈레트 지방의 풍차, 춤추는 여인, 빨래하는 여자, 경마 등 생동하는 도시의 인상을 화폭에 표현했다.

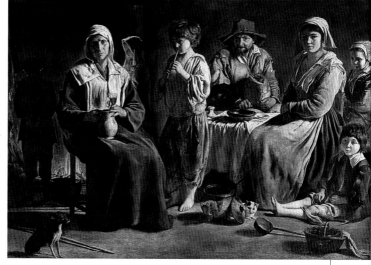

르냉(루이 혹은 앙투안?),
〈농민 가정의 내부 풍경〉
(1640년경),
캔버스에 유화
(113×159cm),
파리 루브르 박물관.

## ■ 프랑스

농민들의 세계를 담은 그림은 프랑스에서 17세기에 등장한 장르이다. 르냉 삼형제의 그림은 엄숙함을 띠고 있다. 이 형제 화가는 농민들의 힘든 삶을 존경했다. 이들은 가난하고 비천한 신분의 사람들에게서 풍기는 위엄과 기품을 빈정거림없이 보여준다. 위의 그림에서 이들은 움직임 없고 주의 깊은 고요한 세계를 담고 있다. 인물들은 화가 앞에 마치 고정된 것처럼 움직임을 멈추고 있다. 이 그림에는 그 어떤 생동적인 동작도 나타나지 않는다.

## ■ 플랑드르 지방

프랑스 화가들과 반대로 플랑드르 지방 화가들은 생동적인 장면들을 화폭에 담았다. 브뢰겔은 농민들의 놀이하는 모습을 주로 묘사하였다. 그는 활기차고 시끄럽고 움직임으로 가득 찬 세계를 보여주고 있다. 옆의 그림에서 그는 서민들의 축제에서 벌어지는 농민들의 춤추는 장면을 그리고 있다. 오밀조밀 모인 군중들이 춤에 흥을 돋우는 악기 연주의 리듬에 맞춰 움직이고 있는 모습이다. 농민들은 웃고 마시며 한바탕 신나게 즐기는 모습이다.

브뢰겔, 〈농민의 춤〉(부분)(1568),
목판에 유화(114×164cm),
빈 미술사 박물관.

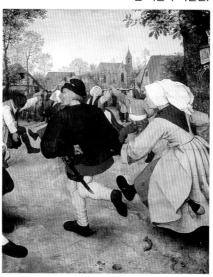

# 누드화

누드화는 인간 육체의 형식미를 묘사했다. 이러한 누드화는 여러 시대를 거치면서 역사적·종교적·신화적 면모 등 다양한 양상으로 변화하였다. 고대의 이상적인 육체의 재현과 19세기 사실적인 육체의 재현을 거치면서 20세기에 누드화는 예술가들에게 있어 꼭 경험해야 할 기본적인 주제가 되었다.

## 고전주의의 이상

고대 이집트인들은 신체의 각 부분을 그리는 데 엄격한 기하학적 규칙을 적용하였다. 이집트 예술가들은 화가 개인의 특색을 드러내기를 거부하고 하나의 모델(격자 모양의 눈금자)을 적용시켰다. 피라미드 내부에 그려져 있는 신체들은 모두 같은 배율을 하고 있다.

고대 그리스 예술가들 역시 이상적인 육체미의 기준을 정의해 주는 비율 체계와 규칙을 받아들였다. 그리스인들은 완벽한 조화를 추구하였다. 나체의 아름다움은 신성의 완벽성을 나타내는 그림이어야 했다. 사랑의 신 비너스와 예술의 신 아폴론은 절대적인 완벽성을 상징했다.

르네상스 예술은 이러한 기준들로부터 직접 영감을 받았다. 그리스의 유물에서 영감을 얻은 화가들은 누드와 육체적 아름다움에 대한 숭상의 전통을 이어나갔다. 신화적 주제는 신의 완벽함을 표현하는 누드를 등장시킨 거대한 작품을 그리는 데 구실이 되어 주었다. 이러한 누드화들은 좀더 자유롭게 에로티즘과 관능성을 불러일으켰다. 이러한 고전적 누드화의 규범은 고대 그리스 로마 예술에 대한 기호의 확장과 더불어 19세기말까지 지속적으로 유럽 화단에 자리를 잡았다.

## 북유럽의 세계관

같은 시기 북유럽에서는 고딕 예술이 기독교 색채를 띤 또 다른 누드화의 규범을 발전시켜 나갔다. 이브는 서 있는 나체의 모습으로 그려졌는데 팔다리가 길고, 피부는 뽀얗게, 그리고 길게 늘어뜨린 금발 머리가 작은 젖가슴을 살짝 덮은 모습으로 묘사되었다. 또한 배는 동그랗고 약간 통통하게 그려졌는데, 이는 다산성을 상징하는 것이었다.

르네상스 이후 루벤스(1577-1640)와 렘브란트(1606-1669)가 누드화의 새로운 규범을 발전시켰다. 이들은 그리스 신들의 완벽함이나 기독교적인 차가움에서 벗어난 인간적인 육체를 그렸다. 이전까지의 육체의 완벽한 균형미나 볼륨감을 표현하는 대신 기묘하고 극단적인 아라베스크풍의 선이 사용되었다. 여인의 육체는 통통하고 분홍빛을 띤 살색으로 찬미되었다.

## 새로운 표현

인상주의자들은 형식적이고 규범적인 기호에 반기를 들었다. 이들은 그 어떤 신화적 옷을 입지 않은 있는 그대로의 벗은 육체를 보여주었다. 〈목욕하는 여인들〉 연작에서 세잔(1839-1906)은 고전적 균형미의 새로운 공식을 추구했다. 그는 자연의 선과 여인의 육체적 선 사이에서 회화적 일치점을 찾아 이를 전사하였다.

피카소(1881-1973)는 원시 예술과 세잔의 그림 속에서 혁명적인 공식을 길어올렸다. 그는 1907년 〈아비뇽의 처녀들〉에서 몸이 격렬하게 분할되고 얼굴에 선영이 들어간 영상을 보여주었다.

## ■ 추문을 일으킨 그림

1863년 〈목욕〉이라는 제목으로 전시된 마네의 〈풀밭 위의 식사〉라는 작품이 일대 추문을 일으켰다. 나폴레옹 3세는 이 그림이 '순결을 모욕했다'고 선언했다. 당시 그는 감상자과 비평가들이 '고상한 취미'라고 찬양한 알렉상드르 카바넬(1823-1889)의 〈비너스의 탄생〉을 구입했다. 마네의 그림은 선택된 주제가 충격적이었다. 대중은 신화적 구실을 배경으로 하지 않는 이 누드에 대해 모욕감을 느꼈다.

## ■ 라파엘로의 영향을 받은 현대화

여인의 누드는 그녀의 하얀 피부와 대조를 이루는 어두운 옷차림의 두 남자에 둘러싸여 있음에도 불구하고 매우 고립적이다. 그림의 구도는 라파엘로의 고전적 작품 〈파리스의 심판〉에서 빌려 온 것이다.

그림 표현 기법도 당시 유행에 비춰 볼 때 기묘한 것이었다. 마네는 색채에 농담을 주지 않고 하나의 형태에 한 가지 색을 펴발랐다.

에두아르 마네,
〈풀밭 위의 식사〉
(1863),
캔버스에 유화
(108×264cm),
파리
오르세 미술관.

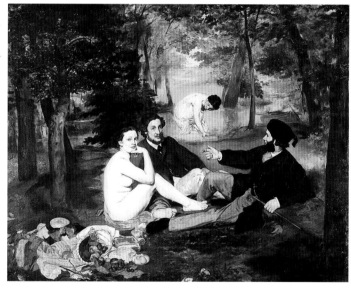

알렉상드르
카바넬, 〈비너스의
탄생〉(1863),
캔버스에 유화
(130×225cm),
파리
오르세 미술관.

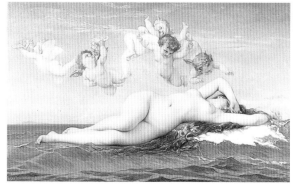

마르캉토니오 라이몬디,
라파엘로식으로 그린 〈파리스의
심판〉(부분), 판화, 국립도서관.

55

# 초상화

고대 이집트 시대부터 나타났던 초상화는 르네상스 시대 동부 유럽에서 개화하였고, 그후로 사진이 발명되면서 사라지기 전까지 대부분의 화가들이 즐겨 그리던 확고부동한 장르가 되었다. 초상 미술은 모델의 신체와 심리를 포착해 내는 예술이다.

## 15세기까지 초상화는 종교적이거나 혹은 기념적인 성격을 띠었다

시대나 사회 계층을 막론하고 초상화는 장르가 생겨나는 순간부터 죽음의 제식과 연관되었다.(4세기 이집트 파이윰의 장례식 초상화, 로마의 조상 숭배) 중세 시대에 초상화는 모델의 영혼을 훔치는 불길한 분신으로 간주되었다. 이런 이유로 르네상스까지 초상화 장르는 장례 예술로 축소되었다.

종교화의 범주에서만 교회는 성인들의 초상을 그리는 것을 허용하였다. 상징화되고 규범화된 이러한 초상은 각 성인들에 고유한 전통적인 상징물과 함께 그려야 했다: 성인 마르크의 사자, 성인 자크의 조개 등. 반면 교회는 세속적인 초상화를 반대했지만 이것은 기념적인 그림을 구실삼아 교회 안에 침투하게 되었다. 먼저 교황들이 건물의 강복식을 거행할 때 초상화 거는 것을 허락했고, 그 다음에는 자신들의 초상이 그려진 그림을 기증하는 기증자들 의해 유입되었다. 이들 기증품들은 주로 비망록판(양 옆에 덧문이 달린 형태의 그림)으로 뒷면에 기증자의 그림이 그려져 있었다.

## 르네상스 시대부터 초상화는 자유로운 장르가 되었다

르네상스 시대의 휴머니즘은 인간과 개인에게 가치를 부여하면서 초상화의 발전을 조장했다. 초상화는 자유롭게 그릴 수 있는 장르가 되었다. 이탈리아에서 초상화는 처음에는 모델의 옆모습을 그렸다. 피에로 델라 프란체스카는 페데리코 다 몬테펠트로의 초상 속에서 주화 뒷면에 그려진 군주의 이미지로 우르바누스 공작을 재현하였다. 북유럽에서는 반 다이크(대략 1390-1441)가 상반신을 4분의 3까지 그리는, 좀더 표현이 풍부한 초상화를 그림으로써 초상화 장르를 혁신시켰다. 그때부터 초상화는 플랑드르 화가들이 가장 선호하는 장르가 되었다.

17세기에는 초상화를 수집하는 것이 유행이 되었고, 부유한 가정에서는 조상들의 초상화를 줄줄이 걸어 놓았다. 이 장르의 위대한 화가로는 초상화에 고귀함을 부여한 홀바인·루벤스·할스·레이놀즈·앵그르 등을 꼽을 수 있다. 좀더 비용이 적게 드는 사진술이 발명되기 전까지는 몇 세대에 걸쳐 화가들이 초상화를 그려 생활을 꾸려 나갔다. 오늘날 이 장르는 실질적으로 사라졌다.

초상화는 화가들에게 권력을 행사하는 것을 허락해 주었다. 신화를 좋아하는 16세기 공동 출자자들에게 화가들은 푸아티에의 디아나 여신의 위치로 격상시키는데, 우선 사냥을 하는 디아나 여신을 그리고 나서 모델이 돋보이도록 화려한 초상을 그렸다(학자 같은 포즈와 호화로운 장식: 리고(1659-1743)의 〈루이 14세〉). 화가들은 귀족들을 찬양했다. 라파엘로(1483-1520)는 〈아테네학파〉에서 아리스토텔레스를 다빈치와 닮은 모습으로 묘사하였다. 그는 모델의 육체를 이상화하고 그 시대의 미의 기준에 맞추었다. 뒤러(1471-1528)는 여인을 가슴과 배가 통통하고 매끈한 이마에 도톰한 입술을 한 모습으로 그렸다. 퐁텐블로학파(16세기)는 여인을 길고 가는 코에, 튀어나온 이마를 한 모습으로 그렸다. 모딜리아니(1884-1920)는 여인들을 목이 길고 부드러운 선으로 묘사했다.

## ■ 각 도

— 프로필. 가장 단순하고 모델의 특징을 잘 포착할 수 있는 각도이기는 하지만 가장 표현성이 적은 각도이기도 하다.(메달)

— 정면. 모델의 얼굴과 시선이 감상자을 향하고 있는 경직된 자세. 타원형의 얼굴을 표현하기가 까다롭다.

— 4분의 3 각도. 미학적이고 생동적인 자세. 이 각도는 어깨의 비대칭을 허용하며, 그림에 '등장하는' 인물의 사실성을 더해 준다.

## ■ 범 위

— 얼굴 클로즈업. 재빨리 그리는 크로키화에 적합하다.

— 가슴 부위까지 확장된 초상화. 모델 주위로 '호흡' 공간이 생겨나고, 모델을 배경 속에 위치시킬 수 있게 해준다.

— 서 있는 초상. 보통 화려한 의상을 입고 위엄 있는 자세를 취한 인물일 경우이다.

— 단체 초상화. 이 유형의 초상화는 어느 단체, 어느 가문, 혹은 어느 조합에 속해 있는가에 큰 의미를 부여한다.

## ■ 벨라스케스의 〈시녀들〉

이 그림에서 벨라스케스는 그림 전면의 아이들의 초상, 거울 속의 자기 자신의 자화상, 그리고 액자 속의 왕실 부부, 이렇게 세 차원의 초상화를 보여주고 있다.

## ■ 얼굴 비율

### 성인 프로필
측변이 3과 2분의 1로 동일한 정사각형에 맞춰진다.

### 성인 정면
얼굴이 세 부분 반으로 나누어진다.

### 어린 아이
길이 4에 너비 3의 직사각형에 맞춰진다.

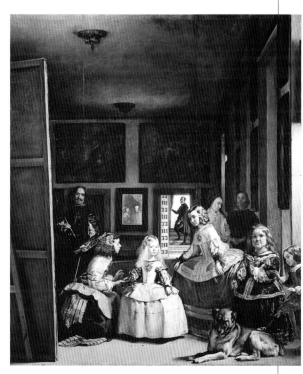

벨라스케스, 〈시녀들〉(1656),
캔버스에 유화(318×276cm),
마드리드 프라도 미술관.

# 자화상

화가들은 스스로를 그림의 모델로 선정하면서 자신을 향한 나르시스적 시선을 실질적으로 구체화할 권한을 가지고 있었다. 그러면서 화가는 상상과 실제 사이의 이중성과 대면하게 되고 거울 속에 비친 자기 자신의 이미지를 탄생시킨다. 화가는 자신의 얼굴을 누설하거나 혹은 우리가 모르는 사이 그것을 넌지시 내비친다.

## 자화상, 누구를 위한, 무엇을 위한 작품인가?

자신의 얼굴을 후대에 남기고 싶은 욕망을 가장 잘 만족시키는 사람이 화가 말고 또 누가 있을까? 그 중 몇몇은 전혀 자신의 얼굴을 남기지 않았다. 예를 들어 오늘날 그 누구도 베르메르의 얼굴을 알지 못한다. 〈아틀리에〉에서 등을 돌리고 있는 인물이 그일까? 〈우주 비행사〉로 자신의 모습을 암시했던 말로처럼?

화가는 눈길로 자신의 얼굴에 질문을 던지고 그것을 화면에 옮긴다. 화가는 여가 삼아 그림의 모델이 된 자신의 얼굴과 영혼을 '뒤질' 수도 있고, 툴루즈 로트레크처럼 양보 없이 잔인하게 자신의 얼굴을 풍자하거나, 혹은 렘브란트처럼 세월과 함께 무너져 가는 자신의 모습을 계속 되풀이하여 그릴 수도 있다. 반 고흐가 자신의 파괴적인 광기의 증인이라면, 피카소는 비극적인 마지막 흑백 자화상 속에서 자신의 죽음에 대한 불안을 외치고 있다. 한편 베이컨은 자화상과 밀접해 있는 나르시시즘을 꾸짖으며 자신의 얼굴 윤곽을 흐트러뜨렸다.

반면 자화상은 화가로 하여금 자신의 육체적 혹은 사회적 이미지를 유리하게 그릴 수 있는 가능성을 부여하였다. 쿠르베는 자신의 옆얼굴을 실제보다 더 잘생긴 모습으로 그렸고, 뒤러는 값비싼 옷을 입고 자신이 사회적으로 중요한 인물임을 과시했다. 벨라스케스는 자신이 왕실과 친밀한 관계임을 증명해 보이고자 하는 것 같았다.

또 자화상은 화가의 종교적 혹은 정치적 이념을 나타내 주기도 했다. 렘브란트는 회화적 기교를 통해 십자가를 제거하는 일에 동참하였고, 들라크루아는 영웅적인 전사의 모습을 통해 자유의 편에 섰다.

## 자화상의 형태

미술 작품 속의 자화상의 침입은 미술 역사상 자주 일어나는 일이었을 뿐더러 제도화되기까지 했다. 조토에게 있어 프레스코화 기증자들 사이에 자신의 모습을 끼워 넣는 것은 일종의 사인이자 진품 여부를 확인시켜 주는 방법이었다.

화가는 종종 자신의 얼굴을 그림에 신중하게 삽입시킨다. 아르놀피니의 거울 속에서 반 에이크의 모습을 짐작해 볼 수 있고, 라파엘로는 여러 사람들 속에 자신의 모습을 슬쩍 밀어 넣고 있으며, 베로네세는 〈카나의 혼례〉에서 뮤지션 그룹 중 한 명에 자신의 모습을 투영시키고 있다.

실제로 자화상은 눈에 보이지 않거나 비밀스럽게 숨어 있는 경우도 있다. 미켈란젤로는 시스티나 예배당 천장화에서 수의에 덮여 있는 모습으로 자신을 등장시키고 있으며, 만테냐는 만토 공작 궁전의 꽃장식과 구름 속에 자신의 모습을 숨겨 놓았다. 화가들은 보통 거울에 비친 자신의 모습을 상반신 4분의 3 정도 튼 위치에서 그린다. 이런 자세와 감상자를 똑바로 바라보는 시선은 화가의 진정한 모습을 표현하는 것을 방해한다.

15세기부터 초상화는 유명 화가들의 전유물이 되었다. 자화상을 그릴 때 화가들은 자신의 창조자로서의 예술가적 위상을 주장하면서 자신이 사회적으로 영향력 있는 지위에 있다는 것을 보여주고자 했다(레오나르도 다빈치). 자화상은 하나의 독자적인 작품이 되었다. 그렇다고 해서 그림 속에 은근히 자신의 모습을 삽입시키는 방식이 사라진 것은 아니었다.

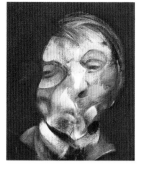

프란시스 베이컨

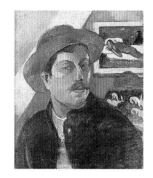

폴 고갱

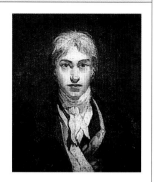

윌리엄 터너

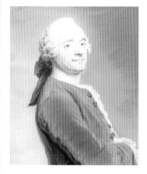

모리스 켄탱 드 라 투르

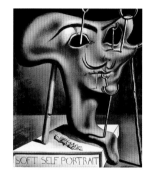

살바도르 달리

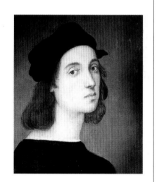

라파엘로

레오나르도 다빈치

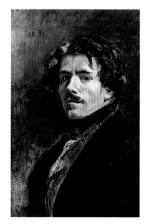

외젠 들라크루아

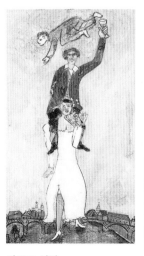

마르크 샤갈

# 풍경화

풍경화는 자연을 재현한 그림이다. 15세기까지 풍경화는 종교적인 메시지를 전달하는 역할을 했지만 르네상스 시대부터는 자율적인 그림 소재가 되었다. 화가들은 다양한 시도를 통해 공간을 화폭에 담는 수단으로 풍경화를 이용했다.

## 고전적 풍경화의 이상화된 자연

중세의 종교 미술에서 풍경화는 '폐쇄된 정원'이라는 상징적 세계로 통합되었다. 이것은 울타리와 벽으로 둘러쳐진 작은 정원 그림을 가리킨다. 이러한 중세 풍경화는 낙원의 행복과 아름다움의 축약판이라 할 수 있었다. 풍경화는 종교적 메시지를 전달하는 장식품 정도로밖에 평가되지 않았다.

르네상스 시대 이후 풍경화는 자연과 인간 사이의 숭고한 균형을 찬양하는 독특한 주제가 되었다. 화가들은 이단교의 황제의 몰락과 옛 로마의 영광을 연상시키는 고대 건축물이 서 있는 들판, 연극의 무대 장치처럼 그려진 정원 등 이상적인 풍경의 이미지를 만들어 냈다. 모든 풍경화는 공통적으로 질서와 조화를 중요시했다.

피렌체에서 레오나르도 다빈치는 풍경을 모사하는 공기원근법이랑 새로운 회화 기법의 지평을 열었다. 하늘의 색채와 빛은 지평선쪽으로 가면서 점차적으로 옅어지게 칠해졌다. 먼곳의 푸른 색조는 좀더 차갑고 묽게 표현되었다.

## 네덜란드 자연주의

네덜란드 자연주의 북유럽에서 그림을 주문하는 대부르주아 계급은 이상화되지 않은 사실적인 풍경화를 보고 싶어했다. 화가들은 자연을 정밀하게 모사하는 기법을 익혔다. 이들은 네덜란드와 플랑드르 지방의 독특한 환경과 빛을 표현하고 각 식물의 특성, 지역들의 정확한 지형도 등을 그렸다. 널리 사랑받는 장르가 된 풍경화는 이 장르에 품격을 부여한 로이스달(1628?-1682)과 요르단스(1593-1678) 같은 위대한 화가들이 가장 선호하는 주제였다.

## 빛과 감각

19세기에 낭만주의 예술가는 세계의 단면이었다. 풍경은 거대하고 어두우며 적의를 품고 있었다. 풍경이 인간을 지배했던 것이다. 독일 화가 카스파르 다비드 프리드리히(1774-1840)는 자연(바람·강·폭포 등)의 대기 효과와 움직임의 모사를 통해 우리의 감정과 감각을 반영하고 있다. 그의 풍경화는 마치 우리에게 말을 걸어오는 듯하다.

풍경은 인상주의 화가들이 선호하는 소재였다. 이들은 변화무쌍한 빛의 인상과 순간성의 감정을 화폭에 옮겨 놓았다. 이들은 처음으로 직접 자연에 나가 작업한 화가들이었다.

추상 미술과 더불어 풍경화도 독창적인 표현법을 발견했다. 자연을 실질적인 근거 기준으로 삼지 않고 풍경은 풍부한 빛과 기하학적인 형태, 그리고 원색으로 그려졌다.

### ■ 풍경화

바르비종은 퐁텐블로 숲 근처에 있는 작은 마을이다. 19세기 중반의 풍경 화가들은 이곳에서 풍경화에 필수적인 낭만적인 요소를 발견하고 체험하였다.

테오도르 루소(1812-1867)는 이 마을에 집을 샀고, 카미유 코로(1796-1875)는 종종 이곳의 여인숙에 체류하였으며, 장 프랑수아 밀레(1814-1875)는 이곳에서 생을 마쳤다. 바르비종은 파리 부근의 일종의 휴식처로서 화가들은 자연의 야생성, 강인함과 접하면서 그들의 뿌리를 되찾기 위해 이곳을 찾았다. 점점 확대되는 기계 문명을 거부하면서 이들은 현대화된 도시에서 멀어지는 삶을 추구했다.

### ■ 자연의 초상화가

네덜란드학파의 회화풍과 영국 화가 존 컨스터블(1776-1837)의 사실주의적인 풍경화에 영향을 받은 바르비종파 화가들은 자신들을 자연의 초상화라고 주장하였다.

이들은 영웅적인 풍경을 다루는 아카데미의 양식을 거부하고 자연과 농부들의 노동을 찬미했다. 직접 풍경 속에 들어가 매순간 변화하는 순간적인 빛 아래에서 작업하면서 이들은 그림의 재빠른 완성, 신경질적이고 날렵한 가벼운 터치, 원색의 사용 등으로 인상주의의 도래를 예고하였다.

코로, 〈망트 다리〉(1868년경),
캔버스에 유화(38×56cm),
파리 루브르 박물관.

밀레, 〈봄〉
(1868-1873),
캔버스에 유화
(86×111cm),
파리
루브르 박물관.

# 해양화

해양화는 문화적으로 바다와 배 그림에 매력을 느끼는 나라들에서 발전하였다. 네덜란드와 영국에서 '바다 풍경화'는 전통적으로 주된 회화 장르였고, 또 매우 유행하던 주제이기도 했다. 인상주의 이후 해양화는 화가들에게 많은 표현의 자유를 부여했던 장르였다.

## 회화 장르의 탄생

해양화는 처음에는 네덜란드에서 자율적인 회화 장르로 등장했었다. 르네상스 시대에 해양 모험과 대륙 발견에 대한 네덜란드 사회의 새로운 관심은 바다와 배의 재현에 고유한 존재 의미를 부여해 주었다.

17세기에 해양화는 매우 성행하는 회화 장르가 되었다. 해양화는 고유한 구도적 규칙과 고유한 테마를 가지고 있었다. 그림은 수평선에 의해 두 부분으로 '잘려진다.' 그림에는 구름이 실린 드넓은 하늘과 그 하늘에 바로 접해 있으면서 표면 위에 하늘의 구름을 반사하는 고요한 바다, 그리고 세계 정복을 위해 해안에서 멀어져 가는 커다란 배의 모습이 그려진다. 또는 강 어귀에 정박되어 있는 소박한 배의 일상적인 모습을 담고 있기도 하다.

## 영국에서의 전성기

18,19세기 영국의 해양 정복적 성향은 해양화에 위험과 기품을 부여했다. 영국은 '해양 풍경화'가 전통적으로 중요한 자리를 차지하고 있던 나라였다. 예술가들은 이 장르에 몇 가지 규칙을 세웠다: 고요한 바다 위를 항해하는 커다란 돛단배, 돛은 모두 펼쳐 올려져야 하고, 은빛을 발하는 푸른 하늘 아래에서 햇빛으로 반짝이게 표현되어야 했다. 혹은 폭풍을 만나 파도에 흔들리는 배의 모습과 번개의 섬광이 그려져야 했다.

윌리엄 터너(1775-1851)는 해양 모험 기호를 가장 잘 공식화한 영국 화가이다. 끊임없이 변화는 기상의 느낌을 표현해 내기 위해 그는 그림을 재빨리 그리는 방법에 통달하였다. 즉 마치 스케치를 하듯이 살아 움직이는 듯한 선들을 짧은 순간에 빠르게 그려 나갔다. 그의 두껍게 칠하기와 생생하고 격렬한 회화 기법은 프랑스 인상주의 화가들에게 많은 영향을 미쳤다.

## 감각의 모사

19세기 낭만주의 화가들은 자연에 격렬하게 대항하는 인간의 모습을 보여주고 있다. 이들에게 바다는 폭풍우와 동의어였다. 〈메디스 호의 뗏목〉에서 테오도르 제리코(1791-1824)는 바다와 인간의 투쟁 장면을 보여주고 있다.

19세기말 노르망디 해안가에서, 외젠 부댕(1824-1898)은 그곳 대기의 순간적인 느낌을 작은 붓터치로 화폭에 담는다. 철도의 발달과 중산층의 해수욕이라는 새로운 취미 생활이 생겨나면서 인상주의자들은 처음으로 자연에 나가 바다를 앞에 두고, 혹은 해안가에 앉아 그림을 그렸다.

얼마 후 지중해 해안에서 앙리 마티스(1869-1954)는 하늘의 푸른색과 바다의 초록색, 그리고 배의 붉은색을 격렬한 색조로 분출시켰다.

20세기 화가들 역시 여전히 바다를 소재로 삼았다. 하지만 이들은 새로운 기법으로 추상화에 가까운 풍경화를 그리기 시작했다. 니콜라 드 스타엘(1914-1955)은 바다와 하늘의 경계선이 모호하게 맞붙어 있는 광활한 바다 풍경을 화폭에 옮겼다.

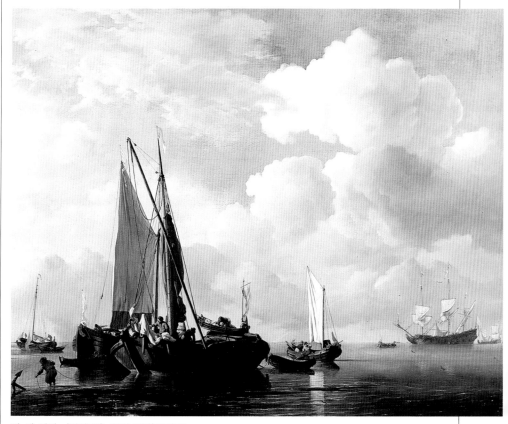

반 데 벨데, 〈평화로운 때의 바다〉(1658),
캔버스에 유화(66.5×77.2cm),
샹티이, 콩데 미술관.

## ■ 해양 화가

빌렘 반 데 벨데(1633-1707)는 1674년 런던으로 망명한 네덜란드 출신 화가이다. 그의 해양화 기법은 큰 갈채를 받았고 영국 궁전에서 크게 유행했다. 영국왕은 그에게 여러 점의 해양화를 주문했다.

## ■ 평화로운 때의 바다

시선은 약간 오른쪽에서 들어오는 '빛줄기' 쪽으로 이끌린다.

하늘과 바다의 색채는 대상을 '뚜렷하게 부각시키는(creuser)' 공기원근법의 효과로 수평선 쪽으로 가면서 점점 밝아진다.

원근감을 표현하기 위해 화가는 멀리 있는 다른 배들도 그려 넣었다.

이 그림은 해안가에서 바라본 장면이다. 바다는 풍랑이 자고 난 후의 평온한 모습이다.

수평선이 낮고, 하늘이 그림의 4분의 3을 차지하고 있다. 배가 현실과 아주 흡사하게, 거의 세부학적으로 자세하고 정확하게 묘사되고 있다.

# 정물화

> 정물화의 대상은 사물·꽃·과일·사냥한 짐승 등 다양하게 선택될 수 있었다. 정물화는 배경 속에 놓여 있는 물체를 그리거나 선택된 사물의 상징적인 가치를 담았다. 19세기말 정물화는 새로운 회화적 실험의 장이 되었다.

## 정물과 일상적인 사물

다른 것은 아무것도 없이 오직 움직이지 않는 물체만을 대상으로 삼은 그림의 출현은 르네상스 말엽까지 거슬러 올라간다. 17세기까지 예술 규범은 그림의 명성이 소재의 역사적 혹은 도덕적 가치에 달려 있다고 공언했었다. 정물은 주된 모티프를 받쳐 주는 부분에 지나지 않았다.

르네상스 이후 대중은 화가의 마술적인 솜씨를 엿볼 수 있는 새로운 세속적 주제의 회화에 관심을 보였다. 화가들은 사물, 음식이 차려진 식탁·꽃들을 그리기 시작했다. 프랑스에서는 18세기에 디드로가 정물에 대해 언급하였다.

사물들은 가구나 식탁 위에 진열된다. 화가는 벽에 커튼을 드리우기, 검은색 배경, 명암 대비 등 화면 공간을 융통성 있게 처리하면서 다양한 방법을 모색하였다. 그리고 여러 관점에서 대상을 포착하고, 종종 부수적인 조명(램프 등)을 위치시키며 사물의 부피감을 부각시켰다.

## 바니타스(vanitas; 세속적 사물의 허망함)

17세기 바니타스가 정물화의 독특한 한 장르를 형성했는데, 이것은 속세적 사물의 유한성을 떠오르게 했다. 이 작품들은 흘러가는 시간에 직면에 있는 인간의 죽음과 덧없음에 대한 성찰이었다. 예술가들은 이러한 철학적 물음을 전달해 주는 상징적인 사물들을 소재로 이용했다. 해골은 직접적으로 죽음을 연상시킨다. 촛대, 시계 혹은 모래시계는 시간의 소멸성을 상징하는 것이었다. 시들은 꽃이나 줄이 끊긴 현악기, 상한 과일 위의 파리 등 우리의 물질적 세계의 불안정성을 표상했다.

동시에 음료나 음식의 맛, 꽃의 향기, 거울이나 은쟁반에 반사된 모습, 악기나 동전, 체커놀이가 내는 소리 등 오감을 자극하는 정물 양식은 세계와 우리의 감각 능력 사이의 관계의 풍요로움을 드러낸다.

## 경험적 소재

19세기에 정물화는 아카데믹한 회화 규범을 뒤엎는 형태적 시도로써 가장 선호되는 주제가 된다. 폴 세잔은 '원시적인' 표현 기법을 구사했다. 그는 사물의 형태를 기하학적으로 분할하고, 새로운 리듬의 구도를 창조하기 위해 임의적으로 소실점을 흩뜨려 놓았다.

20세기초 입체파 화가들은 마침내 원근법이라는 환각적 공간을 파괴하기 위해 정물화를 주제로 선택했다. 이들은 사물의 형태를 부수고 잘게 나눈 후 새로운 질서를 부여하여 재구성하였다.

다다이즘 그룹의 일원이었던 마르셀 뒤샹은 사물을 그 자체로 전시해 놓았는데, 이것은 식상한 현실 속에서 하나의 '기성품(ready-made)'이 되었다.

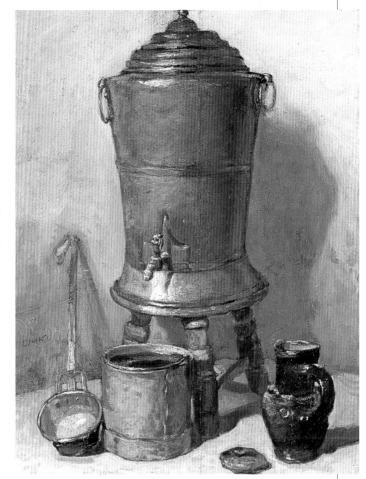

샤르댕, 〈구리 저수기〉
(1734),
목판에 유화
(28.5×23cm),
파리 루브르 박물관.

샤르댕은 따뜻한 느낌을 주는 물체를 그림의 소재로 사용하면서 각 사물의 제재적 질감을 효과적으로 복원시켰다. 무한한 뉘앙스를 풍기는 어두운 녹색의 물단지와 구릿빛이 도는 노란색을 띠고 있는 작은 냄비, 그리고 오렌지빛을 발하는 가정용 저수기가 한결같이 어두운 회색으로 칠해진 배경 위에서 선명하게 부각되고 있다.

샤르댕은 주방의 소박한 사물들을 그림의 주제로 사용하였다. 가정용 저수기에 달린 삼각 받침대가 구도의 깊이를 강조해 준다.

정물들은 아치형 원으로 된 벽의 한쪽 모퉁이 바닥에 배치되어 있다. 샤르댕은 오목함과 볼록한 부피감을 보여줄 수 있는 사물들 선택하였다.

피라미드형 구도에 어두운 부분과 밝은 부분이 교차적으로 나타난다. 빛은 왼쪽에서 비치고 있다. 이 빛은 그림의 공간적 넓이를 부각시키고 구축하는 명료한 음영을 만들어 내고 있다.

# 건축화

건축화는 실제적이거나 혹은 허구적인 도시의 전경을 재현한 그림이다. 18세기, 도시에 자신의 행적을 남기길 원했던 부유한 예술 애호가들이 선호했던 이러한 건축화는 화가들에게 있어서 정면 데생, 대로의 깊이, 줄지어 늘어선 기둥 등 원근법을 훈련할 수 있는 장르였다.

### 베두타

védutisme은 이탈리아어(vedute '전망, vue')에서 기원한 말로, 18세기 베네치아의 건축 풍경 예술을 지칭하는 말이다. 베네치아 화가 카날레토(본명 안토니오 카날레, 1697-1768)와 프란체스코 과르디(1712-1792)는 도시의 기념비와 거리 광장들을 그림으로 재현했다. 이러한 회화 양식은 외국 귀족 출신의 부유한 방문자들이 기념품으로 많이 찾았다.

건축화를 그리는 화가들(védutiste)은 건물 정면의 호화로운 장식, 줄지어 늘어선 대리석 궁전들, 전유럽이 찬탄하고 부러워했던 이들의 눈부신 삶과 향연들을 재현하면서 웅장하고 위풍당당한 그들 도시의 자랑스러운 모습을 널리 전파시켰다.

베네치아의 대수로를 재현한 1928년 제작된 목판화,
18세기 카날레토 그림.

### 카프리스화와 고대 유적

초현실주의자들이 콜라주 기법을 쓰기에 앞서 18세기 예술가들은 현실의 상이한 여러 조각들을 결합시키고 배치하여 새로운 세계의 이미지를 만들었다. 이탈리아 화가 파올로 판니니(1691-1765)와 프랑스 화가 위베르 로베르(1733-1808)는 같은 지역, 같은 장소에 예전에는 존재했지만 지금은 도시 전역으로 흩어진 유적의 잔해들을 모으고 건물을 세워 허구적인 도시 모형을 만들어 냈다. 카프리스화는 이런 방식으로 갖가지 것들로 구성된 환상적인 상상의 도시를 재구축해 냈다.

19세기 초반 폼페이 유적과 헤르쿨라네움 유적이 발견되면서 폐허가 된 고대 유적을 그리는 것이 하나의 유행 사조가 되었다. 이러한 고대 건축 풍경화는 직사각형의 화면 안에 끝없이 이어지는 것처럼 보이는 열주와 회랑을 배열시키고 있다. 창의 틈새와 천창, 현관 포치 등이 반쯤 무너져 내린 벽면과 궁전 전면에 빽빽하게 늘어서 있는 웅장한 장소들 사이를 시선이 가로지를 수 있도록 해준다.

# 폐허가 된 유적을 소재로 한 그림

## ■ 회화에서 하나의 중요한 테마가 된 유적지

폐허가 된 유적 도시를 그린 그림은 지나간 과거의 흔적과 시간의 파괴력을 떠올리게 한다. 르네상스 시대 화가들은 고대 세계의 쇠락과 새로 탄생한 질서의 승리를 재현하기 위해 유적이라는 상징적인 이미지를 이용하였다. 이런 이유로 그리스도의 생을 담은 장면에 고대 유적의 배경이 겹쳐져 있는 그림이 많이 그려졌다. 일례로 예수 탄생 장면을 들 수 있는데, 예수의 탄생과 경배가 베들레헴의 허름한 마구간에서 일어나지 않고 고대 그리스 로마 시대의 영향력 높은 성전 폐허에서 일어나게 그렸다.

17세기 풍경화가들에게 있어 폐허 모티프는 흘러가는 시간의 파괴력을 연상시키는 것이었다. 이들은 사물의 상대성과 삶의 덧없음을 표현하고자 했다.

18세기에 폐허는 유럽 화단에서 하나의 중요한 테마가 되었다. 프랑스 화가 위베르 로베르는 폼페이와 헤르쿨라네움을 방문하고 파리로 돌아와 유적 풍경화 양식을 널리 보급했다. 그는 정밀한 지형도를 이용한 '고고학적 몽상' 속에서 상상해 낸 파괴되고 폐허로 변한 파리의 대건축물 그림을 전문으로 하였다.

## ■ 폐허가 된 루브르 박물관

이 그림은 폐허로 변한 루브르 박물관의 부서진 아케이드와 무너져 내린 궁륭의 모습을 보여주고 있다. 그림에 등장하고 있는 사람들이 건물의 규모를 짐작케 하는 척도가 된다. 그림 전방에서 한 남자가 고대 조각상을 데생하는 모습이 나오는데, 이것이 이 그림에 예술적 성격을 부여해 준다. 뚫린 천장으로 보이는 하늘이 길게 이어지는 복도의 수평성을 강조하면서 그림의 깊숙한 곳에서까지 빛을 발하고 있다.

위베르 로베르, 〈폐허가 된 루브르 박물관의 상상도〉(1796), 캔버스에 유화 (114.5×146cm), 파리 루브르 박물관.

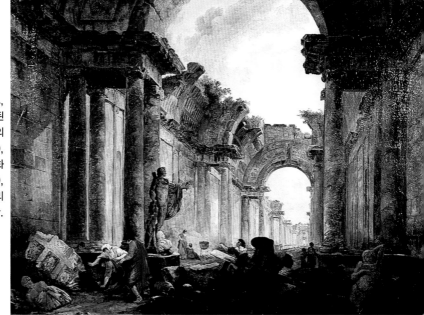

# 벽 화

때때로 예술가들은 건물의 벽에다 직접 작업을 하기도 했다. 이들은 자연스럽게 건축물에 통합되는 방법을 택하거나 혹은 과감하게 (고의로) 주거 공간을 방해하는 길을 택했다. 따라서 벽화는 그림의 환상적이고 시적인 힘과 건축물의 기능적 엄격성이 대치되는 예술 장르이다.

## 민간 건축물과 왕실 건축물

화가와 건축가는 벽의 제작과 그 벽을 장식할 벽화를 긴밀하게 결합시켰다. 벽화는 벽 자체에 통합되는 일부분이 되었다. 시대를 막론하고 궁전이나 부여한 사람들의 건축물을 장식하고 있는 벽화들은 궁전에서의 생활을 짐작케 해주는 것이거나 국가를 미화하고 군주를 찬미하는 내용을 담고 있었다.

벽화가 테두리가 쳐진 직사각형에 사실적인 영상을 담고 있을 때, 이것은 마치 창문으로 '뚫려 있는' 것처럼 보인다. 관람객은 벽 위에서 모티프의 환영을 보게 되며, 방에서 외부 공간을 보고 있는 것처럼 느끼게 된다.

벽이 천장에서 바닥에 이르기까지 온통 그림으로 장식되어 있을 때, 관람객은 마치 자신이 그림 속에 들어가 있는 듯한 착각을 일으키게 된다. 장식 그림은 인간 세계와 같은 규모로 그려졌다. 방안에 들어서면서 관람객은 그를 둘러싸고 있는 그림 내부로 들어가는 것이다.

## 종교적 건축물의 장식

사원이나 소예배당 혹은 대성당과 같은 종교적 건축물에는 성스러운 이야기를 들려주는 역할을 하는 그림들로 가득 차 있었다. 종교 벽화는 성서에 나오는 에피소드나 성인들의 삶을 연대기순으로 이어 그려 나가는 경우가 대부분이다. 그림들은 띠를 두른 모티프로 각각 구획되었다. 그림이 들려주는 이야기는 왼쪽에서 오른쪽으로 순서대로 이어진다.

이야기가 연결되지 않는 연작 프레스코의 경우 여러 그림이 나란히 벽에 배열되었다. 이때 화가들은 벽의 외형에 따라 허용되는 공간, 즉 창문과 창문 사이의 틈, 기둥 등에서 작업했다. 벽화는 또 진짜 부피감이 느껴질 정도로 정밀하게 그려진 조상이나 가짜 대리석, 혹은 부조로 구획이 나누어지기도 했다.

## 20세기

제1차 세계대전 이후 추상주의 화가들은 건축물의 형태를 변형시키고자 했다. 고전적인 직사각형 벽은 그림의 판형을 부각시키는 장식적 요소로 인해 배척되었다. 벽에는 구멍이 뚫리고, 잘려지고, 다듬어졌다. 벽은 둥글게 궁글려지고, 우툴두툴해지고, 추상적 형태로 점재되었다. 이런 방법은 벽 자체를 작품의 표현적 요소로 부각시키는 결과를 가져왔다. 벽화는 장식적이고 추상적인 소명을 띠게 되었고, 기하학적 형태와 원색이 주로 사용되었다.

20세기에 멕시코에서 생겨난 벽화 운동은 신세기 이전(콜럼버스의 신대륙 발견 이전) 그림에서 영감을 얻었다. 다비드 시케이로스(1896-1974)를 중심으로 한 이들 화가들은 공공 건축물의 외관과 내부에 멕시코 민중의 영광을 드러내는 거대한 프레스코화를 완성시켰다. 이러한 공동체적이고 도시적인 에스프리는 60년대 서부 아메리카의 벽화에 영향을 끼쳤다.

나폴리에서 25킬로미터 떨어진 곳에 위치한 폼페이는 A.D. 79년 베수비오 화산 폭발로 하루아침에 4-6미터의 잿더미 아래 묻혀 버린 로마의 소도시이다. 로마인들은 이 도시가 존재했다는 사실조차 망각 속에 묻었다. 이 도시는 헤르쿨라네움이 발견된 지 10년 후인 1748년에서야 세상에 모습을 드러냈다.

상업과 온천욕이 융성한 부르주아 도시였던 폼페이는 B.C. 80년부터 로마의 식민지였다. 아름다운 건물들을 장식하는 벽화들이 고고학자들에 의해 속속 발굴되었다. 발굴된 벽화들은 폼페이 시민들이 향락적이고 호화로운 생활을 영위했음을 보여준다. 이 벽화들은 그 시대 유명 화가들의 작품이 아니라 장인들에 의해 그려진 것이었다.

권력과 위대함을 고무시키기 위해 이들은 능숙한 솜씨로 벽 전면을 정교한 가짜 건축물들로 가득 채워 놓았다. 이들은 외부로 향한 창문 형태로 복도에 구멍을 내고 작은 직사각 형태의 그림을 그리기도 했다. 이런 구조는 노예들이 주인에게서 해방되고자 하는 바람을 드러내고 있다고 볼 수 있다.

폼페이, 〈베티가의 프레스코 벽화〉,
A.D. 63-70년경

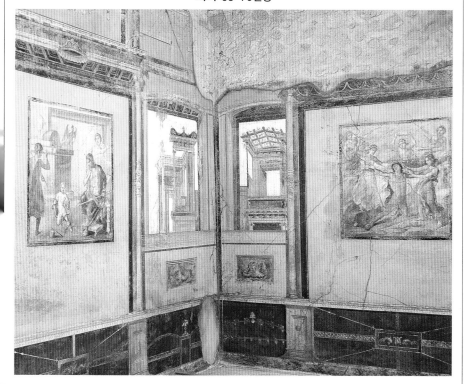

# 천장화와 궁륭화

천장과 궁륭은 건축물의 가장 윗부분의 구조를 이룬다. 이 수직적 시점에서 화가는 일반적으로 허구적인 천상 세계를 재현하였다.

## 수직 원근법

르네상스 시대 화가들은 수직적 관점에서 벽화 양식을 창조해 냈다. 착시 현상을 불러 일으키는 새로운 원근법의 발달과 더불어 화가들은 다양한 각도에서 읽을 수 있는 수직 그림들을 그릴 수 있었다. 천장이나 궁륭에 그려진 이러한 그림들은 마치 벽 위에 포개진 실제 공간인 듯한 착시 효과를 불러일으켰다. 화가는 실물로 착각할 만큼 정밀한 묘사와 교묘한 단축법을 사용하였다. 관람객의 시선을 끌기 위해 화가는 그림을 크게 그리고, 눈에 선명하게 각인되는 생생한 색채와 명료한 구도를 사용했다.

## 천상을 소재로 한 그림

성당의 천장에는 주로 성서의 에피소드들이 그려졌다. 이러한 작품에는 허구적인 천상 공간을 가로지르는 수많은 인물상들이 등장하여 신도들의 열렬한 신앙심을 상상의 천상 세계로 인도했다.

궁전이나 귀족의 별장들에는 세속적이거나 신화적인 주제들이 선택되었다. 조그만 사랑의 천사 무리가 비너스를 에워싸고 있는 그림이나 올림포스의 신들이 천상의 마차를 타고 자유로이 하늘을 날아다니는 모습 등이 그려지곤 했다.

19세기에 예술가들은 우화와 고대에 대한 은유로 미술관이나 콘서트홀, 극장의 천장을 장식했다. 앵그르(1780-1867)는 루브르의 천장화를 그렸고, 들라크루아(1798-1863)는 부르봉 왕가와 상원의사당의 천장화를 그렸다. 20세기에 조르주 브라크(1882-1963)는 루브르 박물관의 격자 천장화를, 마르크 샤갈(1887-1985)은 파리 오페라 극장의 천장화를 그렸다.

## 콰드라투라

그림의 모티프는 건축물의 구조상 제약을 덜 받을 만한 것이 선택되었다. quadratura라는 용어는 관람객의 실제하는 공간을 무대 밖으로 연장시키는 듯한 건축적이고 무대적인 원근법을 흉내내는 시술을 지칭한다. 이러한 기술은 17세기에 매우 유행했다.

## 벽으로 차폐된 건축물

이 경우 그려진 주제는 벽을 뚫고 지나가고자 하지 않는다. 원근 효과나 허구적인 깊이 효과 등은 사용되지 않았다. 기하학적이고 추상적인 형태의 꽃잎 장식과 화려한 색채의 리본 등이 천장 궁륭을 따라 이어졌다. 이러한 모티프들은 아치형이나 둥근 천장, 첨두홍예 등 건축물의 선을 극명하게 드러내 주었다.

벽화는 내벽면의 포맷에 통합되었다. 즉 내벽면이 원형(médaillon)인가 1인용 방인가, 격자 천장인가에 따라 벽화의 포맷이 결정되었다. 그림은 화장회반죽으로 둘러싸이거나 혹은 벽의 모서리로 틀이 구분되거나 했다.

### ■ 고독한 작품

교황 율리우스 2세는 미켈란젤로에게 거대한 시스티나 예배당(1475-1483년 사이 교황 식스투스 4세가 세움)의 거대한 궁륭(520m²)에 《구약성서》의 천지 장조 장면을 그려 줄 것을 요청한다. 미켈란젤로는 1508년 5월부터 1512년까지 받침대에 누워 거의 홀로 이 거대한 프레스코화를 완성시켰다.

### ■ 정밀한 묘사와 거대한 인물들

성당 천장 중앙에 그려진 열 개의 연작 시리즈는 《구약성서》에 등장하는 천지창조와 아담과 이브의 원죄에서부터 그리스도의 인류 구원까지의 이야기를 담고 있다.

미켈란젤로는 실제와 흡사한 아주 정밀한 묘사를 통해 그림이 마치 건축물인 것과 같은 효과를 창출하였다. 이 첨두홍예와 기둥, 코니스 등 건축적인 요소들이 그림의 틀을 형성하고 있다. 그림들 사이의 경계에는 몸에 장식줄을 휘감고 원형 메달을 잡고 있는 청년들이 그려졌고, 또 이 원형 메달 안에는 또 다른 상징적이고 우의적·예언적인 장면들이 그려져 있다. 인간 육체의 아름다움을 찬양하는 이들 나체 청년상들은 미켈란젤로의 고대 예술에 대한 숭배정신을 증명해 준다. 그림의 압도적인 크기와 밝은 색채, 그리고 명료한 구도는 등장 인물들에게 진짜 조각상 같은 면모를 부여해 주고 있다.

미켈란젤로 〈천지 창조〉(부분), 시스티나 예배당 천장,
(1508-1512), 로마

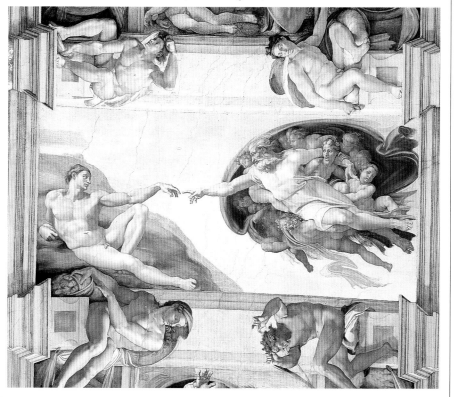

# 채색 삽화와 세밀화

채색 삽화는 필사본이나 책 안에 그림 또는 데생을 그려 넣는 예술 장르이다. 이것은 특히 중세 시대에 유행했다. 세밀화는 작은 크기의 자유로운 그림이다. 이것은 필사본에서 분리되어 어떤 규범에도 얽매이지 않는 그 자체로 하나의 동등한 예술 장르가 되었다.

## 필사본을 장식하는 역할을 한 채색 삽화

인쇄술이 발명되기 전인 중세 시대에 글은 교회의 전유물이었고, 책은 직접 손으로 쓰여졌다. 예배식에 관한 책과 성서를 전파시키기 위해 각 수도원에는 종교 서적을 베껴 쓰는 필경사 임무를 수행하는 수도사들의 아틀리에가 마련되어 있다. 이들은 그림 도구와 필경 도구를 가지고 기도책과 성가집을 구상하였다. 이 그림들에는 아틀리에에서 비밀스럽게 만들어진 희귀한 광석과 금은 장식선으로 사용되었다.

전례서에 쓰여진 글을 강조하기 위해 필경사들은 문단의 첫 글자를 장식적으로 그리고, 페이지의 가장자리를 문양으로 장식하였다. 대문자는 생생한 색채의 기하학적인 엮음 무늬나 꽃문양, 인물이나 동물 문양으로 장식되었다. 이런 예술 양식은 장식에 있어 풍부한 상상력을 동원한다는 점을 특색으로 한다. 가끔 등장하는 인물 그림은 어떤 표현주의 양식에도 구애받지 않고 자유로이 그려졌다. 때때로 채색 삽화가들은 윤곽선을 대문자로 암시하거나, 페이지 전체에 자신의 깃털펜이나 붓을 그려 넣기도 하였다.

이러한 장식 예술은 켈트 예술의 영향 아래에 있던 18,19세기 영국 제도에서 가장 성행했다. 아일랜드의 〈캘스의 서(書)〉에 나오는 그림과 더할나위없이 예술적이고 장식적인 그래픽 문양은 순전히 손으로만 그린 선과 나선, 엮음 무늬 등으로 이루어져 있다.

## 묘사적인 예술, 이야기 삽화

12세기가 시작되면서부터, 그리고 고딕 양식이 성행하던 시대에는 일도서(평신도들의 기도 모음집) 같은 필사본 생산이 크게 발전하였다. 왕과 귀족, 학생들이 책에 접할 수 있는 기회가 많아지면서 이들은 좀더 확실한 그림들을 요구했다. 장식은 이야기 내용을 그리는 사실적인 그림이 되어 갔고, 점차 페이지의 많은 부분을 차지하게 되었다. 필경사들은 그룹을 지어 아틀리에서 작업 활동을 하는 장식 예술가들에게 자신들의 자리를 내주었고, 이들은 책의 별도로 남겨진 자리에 장식 그림을 넣었다. 성 루이스의 지배하에 있던 파리(13세기)는 채색 삽화의 주요 중심지였다.

## 하나의 온전한 장르로서의 세밀화

minimus('더 작은') 혹은 minium('붉은 채색화')을 어원으로 하는 세밀화(miniature)는 필사본에 그려진 그림이다. 처음에는 대문자에 포함되었던 세밀화는 책 소유자가 원하는 비대로 그려진 종교적 장면이나 초상화, 혹은 풍경화 그림이 주류를 이루었다. 1416년경어림뷔르흐 형제가 그린 〈베리 공작의 귀중한 성무 일과〉에는 이처럼 베리 공작과 그가 소유한 땅이 사실적이고 귀족적인 스타일로 재현되고 있다.

14세기 초상화의 발달로 세밀화는 책이라는 한정된 공간에서 벗어나 독자적인 장르가 되었다. 여행 초상화의 유행으로 생겨난 이 세밀화 장르는 사진기가 발명되기 전까지 구준히 발전했다. 세밀화는 보석이나 경첩이 달린 천창, 그리고 보석함 장식에까지 그 활용 영역이 확장되었다.

## ■ 테크닉

세밀화는 언제나 정교함과 동의어로 사용되며 값진 물건으로 취급되어 왔다. 언제나 귀중한 재료나 투명한 조형적 질을 찾아다니면서, 세밀화가들은 끊임없이 새로운 화면을 찾으려 애씀으로써 물건의 가치를 드높였다.

처음 사용된 기법은 양피지 위에 과슈로 그리는 것이었다.(종이가 발명되기 전) 그 다음에는 양피지보다 한결 유연하고 좀더 희귀한 독피지(어린 동물의 가죽이나 사산된 송아지 가죽) 위에 수채 물감으로 그림을 그리는 방법이 사용되었다. 이것은 물감과 화면의 빛깔과 투명성이 잘 결합되는 효과를 제공해 주었다. 이렇게 그려진 그림은 빛에 의해 손상되기 쉬운 약점이 있었으나, 책 속에서 보호받으면서 원래의 선명한 색채를 보존할 수 있었다.

금속 위에 에나멜을 입힌 그림은 17세기 스위스에서 시작된 후 점차 전유럽으로 확산되었다. 이 전통은 오늘날까지 이어지고 있고, 템페라와는 달리 색깔의 변질이 없다.

상아 위에 고무 그림 물감으로 그림을 그리는 기법은 18세기부터 시작되어 선호되는 화면 중의 하나가 되었다.(서양 세밀화와 동양 세밀화) 상아의 섬세한 결이 그림을 '빛나게 하고,' 특히 살색을 표현할 때 유색산광(乳色散光) 효과를 가져다 준다.

**가운데 푸른색 에나멜이 칠해진 금색 타원형 상자, 18세기(3.5×8×6cm)**

## ■ 16세기로 거슬러 올라가는 영국 전통, 세밀 초상화

세밀 초상화 예술은 영국에서부터 시작되었다. 앙리 8세의 전속 화가 루카스 호렌바우트(1465-1541)와 한스 홀바인(1497-1543)이 왕궁에서 세밀 초상화를 유행시켰고, 이것은 하나의 전통이 되었다. 니콜라스 힐리어드(1547-1619)는 엘리자베스 여왕 시대 궁전의 우아함을 그림에 표현하였다. 19세기까지 여러 세대의 예술가들이 다양한 변화를 거치면서 이 장르를 지속시켰다.

**힐리어드, 〈장미꽃에서 나무에 기대어 서 있는 젊은이〉(1590년경), 목판에 수채화(13×6cm), 런던 빅토리아 박물관 & 앨버트 박물관.**

# 장식 병풍

> 장식 병풍은 여러 장의 그림이 한 면으로 구성되어 있는 형태의 장르이다. 이 여러 장의 그림들은 통칭 하나의 작품으로 간주된다. 병렬된 여러 개의 화면(세 짝 이상)에 그려진 이 그림들은 주로 경첩과 함께 올려지며 닫았다 열었다 할 수 있는 형식으로 되어 있다.

## 고딕 예술의 황금기

장식 병풍(polyptyque)이란 용어(그리스어로 '여럿의(polus)'와 '접힌(pli)'이 합성된 단어)는 덧문으로 조립된 목공 세공 시스템 안에 통합된 그림을 가리킨다. 이 예술 장르는 중세 고딕 양식이 성행한 북유럽에서 발전하였다. 주로 경첩과 함께 연출되었고, 그림이 그려진 각 덧문은 열렸다 닫혔다 할 수 있었다. 형태는 덧문 두 개 짜리(2장 접이로 된 그림)와 덧문 세 개 짜리(3매화)가 있다. 보통 각종 축제가 열릴 때나 종교적 제식이 있을 때 장식 병풍을 열어 놓았다.

먼저 고급 가구 세공업자가 나무로 구조를 짜고 그 위에 액자 배경과 기둥들을 조각한다. 이 목공 세공에 금색과 은색의 장식이 입혀진다.

세공업자의 작업이 끝난 후 화가가 남겨진 '공백'을 그림으로 채운다. 주로 예배식에 관한 그림이 앞뒤 양면에 그려졌다.

특권 계층은 앞뒷면으로 그림이 그려져 있는 작은 크기의 장식 병풍을 소유하고 있었다. 장식 병풍화는 이동이 용이하고, 접을 수 있는 형식으로 인해 혹한이나 풍화로부터 보호받을 수 있었다.

## 짜맞추어진 그림

장식 병풍화를 만들기 위해서 우선 화가들은 그림들을 분할시켜야 했다. 이들은 장면들과 형상들을 주제별로 조립하고, 인물들을 나누고 동작을 계층화했다. 관람객의 시선을 가장 많이 끄는 중앙판은 가장 큰 판형을 사용하고, 예수의 영광이나 성모 마리아의 경배와 같은 주요한 모티프가 그려졌다. 그 다음으로 양 측면에 동일하게 분배된 주요 등장 인물들이 그려졌다.

## 새로운 포맷

19세기 말엽 프랑스에서는 고딕 스타일과 일본의 장식 병풍이 후기 인상주의 화가들에게 많은 영향을 끼쳤다. 폴 세뤼시에(1863-1927)와 피에르 보나르(1867-1947)는 새로운 그림 공간을 구축하고자 하였다. 이들은 그림들을 나란히 병렬시키면서 새로운 판형의 그림을 모색했다. 이런 포맷에서 그림은 더 이상 정적이지 않고 동적인 것이 되어 한 화면에서 다른 화면으로 이동해 간다.

20세기, 앙리 마티스(1869-1954)와 페르낭 레제(1881-1955), 그리고 그밖의 추상화가들은 그림들을 병렬시키는 기념비적인 아상블라즈 기법을 사용했다. 이들은 그림 표면을 줄여 나가면서 병렬시킨 작품들의 판형과 재현된 모티프 사이에 새로운 관계를 형성시켰다.

## ■ 펼쳐진 삼단 병풍화

목제 삼단 채색 병풍화는 양쪽으로 접히게 되어 있는 두 개의 덧문과 중앙판으로 구성되어 있다. 테두리는 세공되고 금색으로 장식되었으며 꼭대기에 십자가가 달려 있다. 색채의 하모니와 일관된 빛의 방향이 이 세 장의 서로 다른 공간에 일관성을 부여한다.

중앙판에는 성모 마리아와 천사의 모습이 그려져 있다. 구도는 성모 마리아를 축으로 대칭을 이루고 있다.

양 측면 덧문에 그려진 성인들은 그림의 기증자를 그린 것이다. 인물들의 키는 양 측면 덧문 판형의 사선 곡선과 정확하게 일치한다.

제라르 다비트, 〈세다노 가문을 그린 삼단 병풍화〉(1490년경), 파리 루브르 박물관.

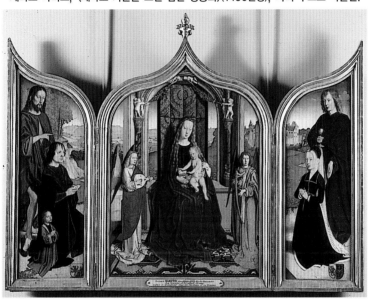

**왼쪽 덧문:**
장 드 세다노와 그의 아들,
그를 가리키고 있는 인물은 세례
요한(91×30cm)

**중앙판:**
음악을 연주하는 두 명의 천사 사이에 앉아 있는 성모 마리아와 예수(97×72cm)

**오른쪽 덧문:**
장 드 세다노의 부인,
그녀를 가리키고 있는 인물은 세례
요한(91×30cm)

## ■ 닫혀진 삼단 병풍화 모습

덧문의 등쪽에는 아담과 이브의 모습이 그려져 있다. 이브의 유혹 장면은 중앙판의 그림과 내용상 서로 조응 관계을 이루고 있다. 이 그림은 '예전의 이브'의 죄를 '새로운 이브'인 성모 마리아가 속죄하리라는 것을 예고해 준다.

# 선

그림에서 선은 데생과 그래픽 아트를 연상시킨다. 선은 화가의 동작의 표현성을 드러낸다. 규칙적이고 유동적인 하나의 통합된 선은 형태의 윤곽을 드러내고 표면의 경계를 정해 준다(마티스). 불규칙적이고 잘려지고 가는 선은 피륙 조직(texture)을 연상시킨다(반 고흐).

## ■■■■ 선과 그래픽 아트

▥ 선은 그래픽적인 요소로 그림에서 예비적이고 기초적인 준비 단계이다. 단순한 선 하나가 감상자의 시선을 한 방향으로 인도한다. 반복되는 선이 리듬과 조직을 만들어 내고, 닫힌 선은 형태의 윤곽을 결정한다.

▥ 전통적으로 선이 색채를 앞선다. 선이 그림의 근원이며, 물체와 형상의 윤곽을 경계짓는다. 색은 그 다음에 따라나오는 것으로, 먼저 그려진 실루엣을 '메우기' 위해 형태 속에 후발적으로(a posteriori) 자리한다. 르네상스 시대 이래 데생 지지자(푸생·앵그르)와 색채 지지자(루벤스·들라크루아)가 서로 끊임없이 대결을 벌여 왔다.

## ■■■■ 추상화의 시작

칸딘스키는 추상적인 선의 데생 규칙을 정의내렸다. 그에 의하면 선은 움직임 중에 놓인 점의 흔적이다. 균일한 힘을 한번에 쏟아 그리면 곧은 선이 되고, 불규칙적이고 반대 방향으로 여러 번 힘을 쏟으면 구불구불하거나 혹은 잘려진 선이 만들어진다. 수직선은 따뜻하고, 수평선은 차가우며, 대각선은 두 선을 하나의 점에서 만나게 한다. 곡선은 평면을 묘사하며 자연스럽고 유동적인 느낌을 준다.

칸딘스키, 〈점·선·면을 위한 데생〉(1925) (38.4×24.8cm)

## ■■■■ 그래픽적이고 회화적인 동작

▥ 캔버스 위에서 붓의 마찰, 종이의 저항, 정기적으로 그림을 수정해 주어야 하는 의무감이 화가의 행동에 제약을 가한다. 선은 손의 큰 움직임 없이 그려진다.

▥ 앙드레 마송(1896-1987)은 붓의 제약 없이 선을 긋는 동작의 재빠름을 보여주기 위한 해결책을 찾아냈다. 그는 자신의 아틀리에 바닥에 종이를 펼쳐 놓고 그 위에 '자유로운' 동작으로 풀을 흩뿌렸다. 그리고 나서 다시 그 위에 고운 모래를 뿌려 종이를 덮었다. 그 후 모래를 '털어내면,' 오직 풀이 흩뿌려진 모양만 종이에 남게 된다. 왜냐하면 풀이 모래를 종이에 접착시켰기 때문이다(마치 마티에르로 된 선처럼 보이게 한다).

▥ 잭슨 폴록(1912-1956)은 드리핑 기법을 사용하여 물감통에서 직접 물감을 화면에 흘려 선을 만들었다. 이렇게 만들어진 선은 대상의 형태에 구애받지 않고 자율적이며, 그 자체로 그림의 모티프가 되었다.

▥ 현대 화가들은 낙서나 할큄 자국, 균열 등을 통해 선을 표현해 냈다. 이들은 마분지·옷감·모래 등 모든 소재를 화폭으로 삼았고, 자르기·태우기·접기·찢기 등 모든 기법을 동원하여 그 위에 그림을 그리고 선을 그었다.

# 직선과 아라베스크 선

그림에서 직선은 안정감을 준다. 직선은 그림 내부의 공간을 절단하고 그림의 크기를 부각시킨다. 반면 곡선은 동요와 불균형을 표현하고, 그림틀의 정적이고 규칙적인 양식과 더불어 동적이고 활기 있는 관계를 창조해 낸다. 이러한 두 종류의 그래픽적 망은 관람객의 눈에 불안정성과 그림을 '움직이게' 하는 긴장감을 자아낸다. 피카소는 규칙적인 직선(타일을 깐 바닥)과 부드러운 아라베스크 선(안락의자)을 대비시키면서 움직임의 감각을 표현했다.

배경이 되는 그림의 안쪽은 타일을 깐 바닥을 이루는 선의 골조로 형상화되었다. 이러한 안정적이고 규칙적인 직선망은 그림 중앙의 인물을 둘러싸고 있는 검은 나선형과 대조를 이룬다. 도식화된 모습으로 표현된 중앙의 인물은 흔들의자의 움직임을 연상시키는 구불구불한 선을 타고 우아하게 회전하고 있는 것처럼 보인다. 이러한 직선과 곡선의 대비는 그림 속에서 인물이 움직이고 있는 듯한 느낌을 부여한다.

파블로 피카소,
〈흔들의자에 앉아 있는 여인〉(1943),
캔버스에 유화
(162×130cm),
파리 국립
현대 미술관.

# 형 태

사각형·원형·삼각형은 가장 기본이 되는 기하학의 세 형태이다. 다른 좀더 복잡한 기하학적 형태는 바로 이 세 형태에서 비롯된다. 형태는 모티프를 단순화 시키고, 그것의 표면을 분할하며, 그것의 윤곽을 규정하는 도안(대칭·방사선 등)을 부각시키는 것을 가능케 한다.

## ▬▬▬ 기본 형태 도안

▥ 회화에서 형태라는 용어는 일반적으로 표면(surface)·평면(aplat)과 동의어이다. 형태는 한 가지 색깔로 칠해진 영역으로, 이것은 명확한 윤곽선이나 다른 형태와 만나는 선에 의해 경계지어진다.

▥ 기본적인 기하학의 세 형태:

— 정사각형은 사변의 길이가 같으며, 안정성과 견고함을 특징으로 한다. 이것은 공간에 수직과 수평으로 펼쳐진다. 평면 위에 이 형태를 반복적으로 배열하면 장식 타일이나 포석 효과가 난다. 수평선과 수직선을 바탕으로 한 기하학 형태들(십자형·직사각형 등)은 모두 이 정사각형 계열에 속한다.

— 세 변과 삼각을 가진 삼각형은 자극적이고 날카로우며 강렬한 형태이다. 뾰족한 부분이 수평선에 맞닿아 있을 때 이 형태는 매우 불안정적으로 보인다. 가장 긴 변이 수평선과 나란히 놓였을 때, 이 형태는 꼭지점을 향해 상승하고 있는 듯한 느낌을 준다. 사선을 가진 모든 형태(마름모꼴·사다리꼴·z자꼴)는 이 삼각형 계열에 속한다.

— 원은 그 자체로 끊임없이 회전 운동을 한다. 온화함과 구심력의 상징인 원은 우주와 무한을 나타내는 형태이다. 그 자체로 장식적인 달걀형과 정형 곡선이 이 원형 계열에 속한다.

## ▬▬▬ 장식적인 형태들

▥ 장식 도안 그림에서 화가들은 표면을 장식하기 위해 기하학적 형태의 집합을 구성한다. 이것은 모티프의 주요 특성을 표현하고, 형태의 기본적인 선을 나타낸다. 이 형태들은 볼륨감 없이 그림의 윤곽을 도안화한다. 강력한 명암 효과를 창출하기 위해 이 모티프들은 불투명한 단색 바탕에 배치된다. 예를 들어 밝은 바탕에 검은 실루엣으로 표현되는 경우를 들 수 있다. 형태들은 바로 이러한 대비로 인해 강하게 부각되고 강조된다.

▥ 형태의 힘과 밀도는 그것이 근접한 요소들과 맺는 비교 관계 속에서 확정된다. 일정한 간격을 두고 규칙적으로 반복되는 형태는 그림에 눈금을 매기고, 표면에 골고루 배치된다. 이러한 형태는 눈의 피로를 풀어 주는 밀도 높은 벽지 효과를 낸다. 도안된 모티프의 무질서한 축적은 표면을 불투명하게 하는 불규칙적인 리듬 감각을 야기시킨다.

폴 클레, 〈리듬〉(1930),
황마천에 유화
(69.5×50.5cm),
파리 국립 현대 미술관.

## ■ 색채화된 멜로디

〈리듬〉은 1930년에 폴 클레가 리듬과 음악을 주제로 하여 그린 연작화의 일부이다. 클레는 우리에게 규칙적인 템포를 시각적으로 보여주기 위해 음악의 리듬을 그림으로 바꿔 놓을 방법을 모색하였다. 이를 위해 그는 오선지처럼 왼쪽에서 오른쪽 순으로 읽히는 순수한 기하학적 형태들을 연속적으로 나열하기로 결심한다. 이렇게 해서 그는 세 가지의 색과 단 하나의 사각 형태가 번갈아가며 반복되는 시스템을 창조하였다. 이 세 가지 색과 사각 형태 이외의 색이나 형태는 철저히 배제되었다.

## ■ 세박자 리듬

이 그림에서 폴 클레는 장방형의 형태를 수직과 수평으로 연속적으로 배열하고 있다. 검은색·회색·흰색이 엄격한 세박자를 지키며 반복되고 있다. 이 세박자의 리듬이 구성을 다이내믹하게 하며 서양 장기판(두박자)과 같은 이미지를 없애고 음악적 형태의 조형성을 구축한다. 윤곽선의 불규칙함이 음의 반향과 확장되는 듯한 느낌을 준다.

# 빛

빛의 작용은 형상의 입체감을 만들고 그림에 깊이(profondeur)가 있는 듯한 착시 효과를 가져다 준다. 세부적인 사항을 부각시키기 위해서, 혹은 장면의 일부를 부각시키기 위해 화가는 세심하게 자연과 빛의 위치를 선택한다. 빛이 들어오는 방향은 관람객의 시선을 인물이나 사물 쪽으로 향하게 한다.

## ■■■ 색가(색의 명암도)

회화에서 'value(가치)'라는 용어는 빛의 명암 비율을 지칭한다. 예를 들어 회색톤의 색채는 거의 흰색에 가까울 정도로 밝은 색가를 가질 수도 있고, 아주 짙고 어두운 색가를 가질 수도 있다.

## ■■■ 자연적이고 사실적인 빛

화가는 변함 없는 하나의 조명을 선택할 수 있다. 그것은 맑은 날이나 혹은 구름 낀 날 태양이 만들어 내는 빛이다. 햇빛은 우리를 둘러싼 자연 환경을 우리의 시야에 드러내 준다. 광원은 그림 공간 밖, 하늘 위에 있다. 햇빛은 사물에 고루고루 빛을 던지며 돌출 부위를 특별히 부각시키거나, 특별히 어떤 것을 표현하고자 그림자를 드리우지도 않는다. 광선은 사물의 윤곽선과 일치하며, 밝고 투명한 시야를 제공하는 기후를 형성해 준다.

## ■■■ 명 암

재료의 섬세함과 입체감을 모사하기 위해 화가는 대상의 표면에 스치는 반농담의 빛을 이용한다. 화가는 빛의 변화를 부각시켜 주는 어두운 단색 배경 앞에서 무한한 뉘앙스를 띠며 밝음에서 어둠으로 변화하는 빛의 흐름을 세공함으로써 인물이나 사물의 요철이 검은 바탕 위에서 부각된다. 뒷배경은 어둠 속에 잠겨 있게 된다.

## ■■■ 조 명

▨ 동작을 극적으로 보이게 하고 장면에서 하나의 요소를 고립시키기 위해 화가는 강렬한 명암 대비 효과를 이용한다. 그는 광원의 강도를 강조하고, 대상을 빛 한가운데 위치시킨다. 디테일한 것들은 실루엣을 형성하는 그래픽적 효과를 위해 사라진다.

▨ **정면**: 화가가 대상에 그림자 구역을 형성하지 않고자 할 때 빛은 정면에서 비치고, 대상의 굴곡을 으스러뜨리며, 부피감을 평평하게 보이게 만든다. 정면에서 들어오는 빛은 대상의 형태를 매끄럽게 하고 윤곽선을 또렷하게 부각시킨다.

▨ **측면**: 물체의 요철과 부피감을 강조하기 위해 화가는 빛이 대상의 측면에서 들어오도록 한다. 이러한 측면 조명은 물체의 골격과 부피감을 부각시켜 준다. 그림자는 빛의 각도가 45°일 때 최고에 달한다.

▨ **역광**: 광원이 물체 뒤에, 즉 화가의 정면에 놓인 경우 관찰자 쪽으로 드리운 이 빛은 화가를 향해 그림자를 투사한다.

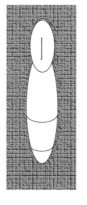

클로드 줄레, 일명 로랭 〈석양의 항구〉(1639),
캔버스에 유화(103×137cm), 파리 루브르 박물관.

## ■ 상상의 배경

클로드 줄레는 이상화된 풍경을 그렸다. 그는 허구의 항구 도시를 만들어 내고 르네상스 시대의 이탈리아 건축에서 영감을 얻은 여러 건물들을 그림 속에 병렬시켰다. 그림 왼쪽에 네 개의 모퉁이 탑을 가진 성은 로마의 빌라 파르네시나에서 영감을 얻은 것이다. 작은 사원 정면에 부착된 시계가 19시에 펼쳐지는 정경임을 가리켜 준다. 오른쪽 전면에 위치한 인물들은 배의 짐을 내리느라 분주한 모습이다. 그림 중앙에는 싸움을 벌이고 있는 사람들의 모습이 보인다. 왼쪽에는 여행객들이 자신들의 여행 가방 위에 앉아 있고, 좀더 안쪽에는 배 위에 앉아 그림을 그리고 있는 인물의 모습이 보인다.

르 로랭은 대기 속에서 색조가 점점 옅어져 가는 효과를 표현했다. 밝은 톤의 푸른색을 띤 하늘이 부분적으로 맑게 개어 있다. 태양 주위로는 색채가 동일점을 중심으로 전개되고 있다. 색채는 푸른색에서 오렌지빛으로 점진적으로 변해 가고 있다.

## ■ 역광 효과

화가는 감상자를 바다와 마주하고 있는 해안 안쪽에 위치시킨다. 감상자의 시선은 지고 있는 해를 비롯한 먼 곳을 향하고 있다. 이러한 초저녁 무렵에 태양은 수평선과 아주 가까운 곳까지 내려와 있어 여기에 시선을 고정시키는 것이 가능하다. 르 로랭은 거의 수평선과 같은 높이에서 빛을 만들어 냈고, 이것은 먼바다를 향한 그림의 깊이를 강화시키는 역할을 하고 있다. 하얀빛이 높지 않은 물결의 꼭대기 부분에 칠해졌다. 역광이 배의 돛과 닻줄을 선명하게 부각시키고 있다. 그림자는 관람객 쪽으로 투사되었다.

# 색채의 뉘앙스

물리학자는 빛의 투명선을 이용한다. 화가는 다소 불투명한 재료들(광물 복합체·물감·안료)을 가지고 작업한다. 화가는 색을 섞고 혼합하여 다양한 뉘앙스의 톤을 만들어 낸다. 그리고 캔버스 위에서 색의 밝기와 농도를 결정한다: 강한 원색 톤을 쓸 것인가, 바림처리된 회색 섞인 톤을 쓸 것인가 등.

## ■■■■ 프리즘

물리학자에게 태양빛은 '하얗'다. 이것을 프리즘(유리로 된 삼각형 막대)에 통과시키면 해체되어 무지갯빛을 만든다. 이것은 언제나 빨강·주황·노랑·초록·파랑·보라의 순서로 해체된다.

빨강
주황
노랑
초록
파랑
보라

## ■■■■ 색채원

⫶⫶ 회화에는 다른 색깔과의 혼합으로 얻어질 수 없는 기본 삼원색(파랑·빨강·노랑)이 존재한다. 화가는 이 삼원색을 혼합하여 눈으로 구별할 수 있는 1천 가지의 다른 색깔을 만들어 낼 수 있었다.

⫶⫶ 이차색(오렌지·보라·초록색)은 삼원색 중 두 가지를 동일하게 혼합하여 얻어질 수 있었다: 노랑+빨강=오렌지; 빨강+파랑=보라; 파랑+노랑=초록.

## ■■■■ 색의 성질

⫶⫶ 색(teinte)은 색채원에서 다른 색깔 사이에의 위치에서 결정된다.

⫶⫶ 순수한 원색을 포화색(saturée)이라 일컫는다.

⫶⫶ 색조(ton)는 밝음의 정도를 정의한다.(밝은 파랑, 어두운 파랑)

⫶⫶ 뉘앙스는 같은 색깔이 농도를 달리하면서 이어지는 것을 가리킨다.

⫶⫶ 따뜻한(chaude) 색은 노랑·빨강·오렌지색에 가까이 있다.

⫶⫶ 차가운(froide) 색은 파랑·초록색에 가까이 있다.

⫶⫶ 색을 깨기(rompre ou casser) 위해서는 흰색·검정·회색을 섞거나 혹은 보색을 섞는다.

노랑
초록
주황
파랑
빨강
보라

# 색과 형태

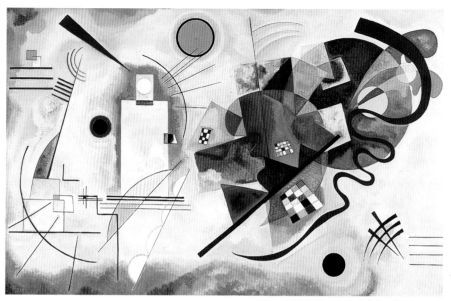

칸딘스키, 〈노랑, 빨강, 파랑〉(1925),
캔버스에 유화(128×201.5cm),
파리 국립 현대 미술관.

## ■ 칸딘스키

칸딘스키는 밝은 바탕색 위에 두 개의 대치되는 형상들을 그렸다. 왼쪽은 노란색 톤이 지배하고 있고, 이미지들은 각이 져 있거나 레요낭 양식을 띠고 있다. 오른쪽은 빨간색과 파란색으로 이루어져 있고, 장방형(빨간색)과 원(파란색) 형태를 띠고 있다. 칸딘스키는 절대적으로 따뜻한 색은 '지상적인 색'인 노란색으로부터 얻어질 수 있다고 생각했고, 절대적으로 차가운 색은 '천상의 색'인 파란색에서 비롯된다고 보았다. 추상 예술의 창시자인 칸딘스키는 색과 형태 사이에 관계를 조성했다. 색채 선언에서 칸딘스키는 기본 삼원색에 기본적인 세 형태를 결합시켰다: 노란색 삼각형, 푸른색 원, 붉은색 정사각형. "날카로운 색은 뾰족한 형태에서 가장 자신의 성질을 잘 포착한다(노란색, 삼각형). 짙은 색은 둥근 형태에서 더욱 강조된다(파랑, 원).

## ■ 색채의 상호 작용

추상화에 기본 삼원색을 배치시키면 그림 공간에서 강렬한 깊이 효과가 창출된다. 시각적으로 밝은 노란 색조는 투명하고 가벼운 느낌을 주며, 어두운 파란색 톤은 불투명하고 무거운 느낌을 준다. 중앙에 위치한 붉은 색조는 좀더 안정감을 준다. 이 추상화에서 칸딘스키는 색이 놓일 장소를 조심스럽게 배치하였다. 실제로 채색된 각 형태들은 각자의 위치에 따라 감상자에게 멀어지거나 혹은 가까워지는 듯한 느낌을 준다. 노란색은 그림 전면에서 밝게 빛을 발하거나 뒷배경으로 깔려 있는 한편, 붉은 형태와 푸른 형태를 앞으로 돌출되어 보이게 하는 역할도 한다.

# 색채 효과

화가는 색채들을 조합하고 색채간에 서로 관계를 맺게 한다. 그는 의도적으로 캔버스 위에 다양한 색깔들을 사용한다. 또 서로 대비되고 반대되는 느낌을 표현하기 위해 반대되는 색채를 결합시킨다. 반대로 조화와 연대감을 표현하기 위해서는 조화색들을 배열시킨다.

## 색채 대비

두 색채가 대치될 때 대비 효과가 생기며 두 색은 상호 서로의 색을 더욱 뚜렷하게 강조시킨다. 대비의 표현성은 서로 먼 색깔들의 대조에서 비롯된다. 이웃하는 색깔들은 덜 강렬한 대비 효과를 낳는다.

**자체 색채 대비.** 혼합된 원색은 다채색의 대비 효과를 창출한다. 이것은 삼원색을 사용할 때 더욱 극대화된다. 인상주의 화가들은 종종 한 그림에 빨간색과 노란색·파란색을 나란히 병치시켰다.

**색가 대비:** 빛과 어둠의 대비 효과를 만들어 내려는 의도에서 밝은 색과 어두운 색이 동시에 사용된다. 이러한 대비는 화가들이 명암 효과를 산출하기 위해 사용했다.

**질적 대비:** 원색과 (강렬한) 포화색은 하나 혹은 여러 가지의 데그라데 색채와 회색톤이 섞인 색채와 결합된다. 화가들은 밝고 빛나는 색채를 어둡고 명도가 낮은 색채와 대비시켰다.

**양적 대비:** 색채 효과가 색이 칠해진 표면적의 변형을 통해서 창출된다(예: 다른 색차와 연결된 단일 색조의 평면 중앙에 작은 색점을 찍기).

**보색 대비:** 색채원에서 직경으로 완전히 반대 방향에 놓여 있는 두 색깔. 야수파 화가들은 그림의 중심 모티프를 '두드러져' 보이게 하기 위해 이렇듯 화려한 색채 대비를 사용했다.

**차가운 색-따뜻한 색의 대비:** 따뜻한 색(오렌지색·빨강색)을 차가운 색(파랑·초록)과 결합시킨다. 두 색의 온도적 대비가 기묘한 상호 수축 효과를 낳으면서 차갑고 따뜻한 느낌을 차례로 부각시킨다.

**동시 대비:** 색조는 주변 색조에 의해 영향을 받는다. 주어진 색을 감지하는 데 있어 우리의 눈은 보색을 필요로 한다. 파란색으로 칠해진 표면 가까이에 있는 회색 '계열'의 색은 실제로는 파란색의 보색인 오렌지빛으로 보인다.

## 색의 하모니

'색채 조화'라는 표현은 그림에서 사용되는 색계조합을 가리킨다. 색채 조화를 구성하기 위해 화가는 비율과 표현 규칙에 따라 서로 다른 색채를 연합시킨다. 주된 색을 선택하고 그 색을 색채원에서 이웃하는 색이나 보색, 혹은 흰색·검정·회색과 섞어서 미묘한 변화를 준다.

따뜻한 색계(빨강·노랑), 혹은 차가운 색계(파랑·초록)가 그림에 지배적으로 사용될 때 그림을 조화롭게 보이게 한다.

캔버스 위에서 갈색과 회색톤만으로 뉘앙스를 줄 수도 있다.

# 보 색

## ■ 보 색

각각의 색은 보색을 가지고 있다.

서로 보색이 되는 두 색은 색채원에서 정확하게 맞은편에 위치한다.

파랑 ⇒ 주황(노랑+빨강)

빨강 ⇒ 초록(노랑+파랑)

노랑 ⇒ 보라(파랑+빨강)

## ■ 보색 대비

주황색과 파란색의 대비는 따뜻함과 차가움의 대비로 더욱 강조된다. 노란색과 보라색의 대비는 명암 효과와 겹쳐진다. 초록색과 빨간색의 대비는 같은 농도의 두 색채 사이에서 가장 안정적이다.

반 고흐는 〈정오의 휴식〉에서 하늘과 농부들의 옷을 차갑고 밝은 다양한 푸른 색조로 칠했고, 여기에 남프랑스의 태양 아래에서 빛나는 주황빛을 띤 노란색 건초더미와 대비시켰다. 색채의 뉘앙스가 마치 이글거리는 열기의 신기루처럼 화폭 전체에서 넘실거린다.

| 노 랑 | 보 라 |
|-------|-------|
| 주 황 | 파 랑 |
| 빨 강 | 초 록 |

빈센트 반 고흐,
〈정오의 휴식〉
(1889-1890)
(73×91cm),
파리 오르세 미술관.

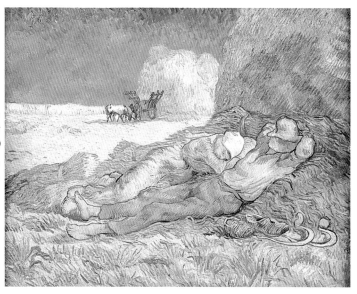

# 텍스처와 마티에르 효과

어떤 오브제나 재료의 텍스처를 그린다는 것은 그것의 재질적 느낌을 재현하는 것을 의미한다. 화가는 원하는 효과를 얻기 위해 도구와 제스처를 이용하여 시각적으로 촉지할 수 있는 느낌을 전사한다.

## ■ 재료와 조직

/// 재료의 양상을 재현하기 위해 화가는 재료의 시각·촉각적 특징을 표현하는 시각적 지표들을 배열한다. 화가는 부드러운 촉감의 린넨 천의 '눈으로 지각할 수 있는' 컬이나 나무의 윤기 나는 결, 혹은 반투명한 대리석의 광채를 전사한다.

/// 재료의 표면 위에 어떤 형태나 무늬를 반복적으로 칠하면 골조 효과(텍스처)가 창출된다. 회화에서 이러한 텍스처는 손으로 만져지는 느낌(울퉁불퉁하다거나 꺼끌꺼끌한 느낌, 매끄러운 감촉 등)을 시각적으로 표현한다.

## ■ 터 치

/// 이것은 캔버스 위에 물감을 칠하는 방법으로, 붓이나 브러시·칼 등 사용되는 도구· 제스처 혹은 그림의 농도에 따라 특징지어진다. 티치는 잘게 세분되어 있거나 연결되어 있고, 선영이 들어갔거나 혹은 단조롭게 칠해졌거나, 섬세하거나 두껍게 표현된다.

/// 유화에서의 붓질은 거의 눈에 보이지 않아 표면이 마치 포슬린천처럼 매끄럽게 표현되기도 한다. 앵그르는 그림을 부드러운 시폰천으로 문질러서 마무리하는 방법을 사용했다

/// 인상주의파 화가들은 빠르고 무미건조하고 빠른 동작으로 작업했다. 이들은 리드미컬하고 신경질적인 작은 터치의 연속으로 그림을 분해시켰다. 또 윤곽선을 모호하게 하고, 형태를 분명히 드러나게 했으며 색채를 파편화했다.

**세 작가의 각기 다른 붓터치 기법**

P. 세잔          P. 시냐크          G. 브라크

## ■ 질료가 주는 효과

/// 20세기 초반 추상 미술의 발달과 콜라주 기법이 도입되면서 화가들은 전통적인 회화의 구성 요소에서 멀어졌다. 화가들은 의도적으로 청각적이고 촉각적인 차원의 그림을 그리는 방향으로 전환하였다.

/// 캔버스 위에서 질료의 효과를 창출하기 위해 이들은 안료나 베니스·풀·시멘트 등의 재료를 원상태 그대로 바른 후 그 두껍게 칠해진 질료 위에서 작업을 했다. 이런 식으로 이들은 새로운 조직을 실험하고, 쇠줄이나 모래·마분지 같은 기묘한 재료들을 그림의 소재로 이용했다.

/// 그림의 표층은 화가들이 마치 부조처럼 조각하고 빚어낸 질료의 혼합 양식이 되었다 이러한 그림 표층에서 화가들은 손으로 작업하거나 가위로 자르고, 흙손이나 나이프 못·포크 등으로 긁는 방법들을 동원했다.

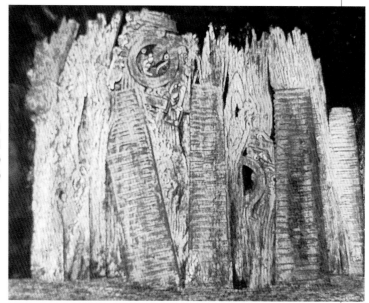

막스 에른스트, 〈야경에 비친 생드니 교회의 환영〉(1927) (65×81cm)

■ 막스 에른스트의 새로운 회화 기법

20세기초에 막스 에른스트는 그림의 창조에 있어 우연적인 효과를 확신하고자 했다. 그는 우리를 둘러싼 재료 조직들의 자연적이고 조형적인 풍부함을 자유롭게 활용하며 다양한 기법들을 발전시켰다.

■ 프로타주 기법(문지르기)

막스 에른스트는 아주 부드러운 흑연을 커다란 종이 위에 문지르는 방법(프로타주)을 사용하였다. 먼저 종이를 우툴두툴한 물체 위에 올려 놓는다. 그 다음 흑연으로 종이 위를 반복적으로 문지르면 종이 위에 밑의 울퉁불퉁한 물체의 질감이 새겨진다. 종이는 물체 표면의 질감을 드러내는 제2의 표면이 되는 것이다.

■ 그라타주 기법(긁기)

먼저 강렬한 여러 색상의 물감을 캔버스 위에 칠하고, 이 색이 칠해진 캔버스를 얇은 부조(널빤지) 위에 올려 놓는다. 이 위에 검은색 물감을 칠한 다음 날카로운 칼로 긁는다. 그러면 색채 위에 부조의 꺼끌꺼끌한 질감이 찍히게 된다.

■ 데칼코마니

막스 에른스트는 매끄러운 표면(유리)을 다양한 색의 액체 물감과 풀로 덮고, 그 위에 흰 종이를 올려 놓은 다음 이 종이를 손으로 가볍게 두드리거나 손가락으로 그림을 그려 흰 종이에 다양한 무늬가 새겨지게 하는 기법을 이용하였다. 그는 이와 같은 비정형적인 흔적을 복원시켜 회화의 요소로 활용하였다.

# 도 구

선사 시대 화가들이 쓰던 붓이나 20세기 화가들이 쓰는 붓에는 그다지 큰 차이가 없다. 다만 좀더 단점이 보완되고 종류가 다양해졌다는 정도가 차이라면 차이이다. 이후 전통적인 도구에 원래 미술 도구가 아니었던 물체들이 그림의 도구로 사용되기 시작했지만 화가의 아틀리에를 채우는 비치품들은 그다지 크게 변하지 않았다.

## 붓과 브러시

붓은 주로 담비나 회색 다람쥐 혹은 족제비털로 만들어진다. 이들의 가늘고 끝이 뾰족한 털은 모든 종류의 회화에 적합하다. 붉은색을 띤 담비털로 만든 붓이 최상품으로, 특별히 매끄러운 붓질과 강력한 물 흡수력으로 수채화가들이 주로 이 붓을 사용하였다.

브러시는 둥근 형태와 납작한 형태, 그리고 긴 것과 짧은 것으로 분류된다. 화가들은 뻣뻣한 돼지털로 만들어진 것과 담비털로 만들어진 것을 주로 함께 사용한다. 담비털로 만든 것이 좀더 부드러우며 각각 다른 효과를 낸다. 큰 판형에는 주로 건물을 칠할 때 쓰이는 편편하고 넓은 스팔터 브러시가 자주 이용된다. 특이한 모양을 한 브러시도 있는데, 고양이 혓바닥처럼 생긴 랑그드샤 브러시는 단색을 펴바르거나 담채화에 사용된다. 스텐실용 브러시는 둥근 통 모양이며 털의 밀도가 높다. 부채꼴 브러시는 글라시나 질료(대리석·나무 등)의 효과를 살리는 데 이용되었다.

| 스팔터 브러시 | 랑그드샤 브러시 | 스텐실용 브러시 | 부채꼴 브러시 | 수묵화붓 |

## 미술용 나이프

벽돌공이 사용하는 것과 같은 형태를 띤 이 도구들은 그림 표면을 긁는 데 뿐만 아니라 그림을 그리는 데에도 이용된다.

## 특수한 도구들

팔레트와 이젤은 화가의 작업과 불가분의 관계에 있다. 하지만 오늘날의 몇몇 화가들은 전통적인 마호가니색 팔레트보다 포마이카판(가구재에 칠해서 내약품성·내열성을 주기 위한 합성수지 도료 및 이것을 칠한 판자류)을 더 선호하여, 이 위에 물감들을 배열하고 섞어 쓴다.

액체 페인트 분무기와 스프레이건은 파스텔화나 목탄화 위에 고정액을 분사하는 데 쓰이는 풀무처럼 물감을 분사한다.

파스텔 화가의 찰필은 가벼운 문지름으로 한 색깔에서 다른 색깔로의 변화를 부드럽게 표현한다. 파스텔화나 목탄화를 수정할 때에는 일종의 우황으로 된 무른 지우개를 사용한다. 이것은 화면에 '긁힘 자국'을 내지 않고 파스텔과 목탄 자국을 지워 준다.

## ■ 화가의 일과 삶의 장소

아틀리에는 화가의 작업 장소일 뿐만 아니라 쉬고 친구들을 맞이하는 공간이기도 하다. 이 공간은 역광(contraste)이 안들고, 정기적으로 자연광이 충분히 들어올 수 있는 곳이어야 한다. 약간 북쪽을 향하고 천장이 뚫린 공간이 완벽한 아틀리에가 되기 위한 조건이지만 손에 그늘이 지는 것을 피하기 위해(오른손잡이의 경우) 빛이 왼쪽 측면에서 들어오게 되어 있는 널찍한 공간이면 충분하다. 화가들은 항상 촛불이나 가스

등, 전깃불과 같은 인공 조명으로 작업을 해왔다. 너무 직접적인 이러한 빛들은 색채 대비를 너무 지나치게 강조한다는 단점이 있다. 여러 다양한 조명 장치 설치로 이 빛의 번쩍임을 완화시켜 주어야 할 필요가 있다.

## ■ 도구들

20세기 중반까지 화가의 아틀리에에서 가장 중요한 도구였던 이젤은 캔버스를 바닥에 깔거나 벽에 직접 걸고 작업하는 화가들의 아틀리에에서는 점차 사라지게 되었다. 팔레트는 물감을 배열해 놓기 위해 없어서는 안 될 도구이며, 그밖에도 화가에 따라 데생을 하기 위해서나 자료들을 올려 놓는 용도의 탁자가 아틀리에에 비치된다. 전통적으로 안락한 소파가 화가의 아틀리에의 일부를 이루었다.

제라르 가루스트의 아틀리에.
(1994)

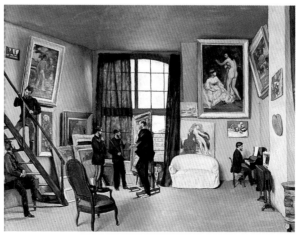

프레데릭 바지유,
〈바지유의 아틀리에〉(1870),
캔버스에 유화(98×128cm),
파리 오르세 미술관.

# 바탕 화면

바탕 화면은 화가가 그림을 그릴 천이나 종이를 말한다. 회화의 기능에 따라 화면의 종류는 달라진다. 화면의 성질, 즉 유연하거나 딱딱한 성질 등이 밑그림의 테크닉, 그림 표면의 양상과 지속성을 결정한다.

## 빳빳한 화면

고대에는 독자적인 화면을 사용하지 않았다. 화가들은 일정한 기능을 가진 물체 위에 그림을 그렸다: 이집트 시대의 석관(묘소) · 그리스 도자기 · 메달(초상화) · 가구 · 병풍화 · 동굴벽(라스코 동굴) · 종교적 건물의 벽면(중세 회화, 프레스코화)이나 비종교적 건물의 벽(20세기 쿠에코, 모렐레 등의 벽화).

독자적인 화면에 그려진 그림은 그 자체로 하나의 사물이 되어 이동이 용이하고 벽에 걸어 놓거나 걸쳐 놓을 수 있게 되었다. 화가들은 나무 · 유리 · 상아 · 설화석고 · 대리석 · 금속 표면 등 다양한 재료를 화면으로 사용하였다. '고급스러운' 화면에 플라스틱 · 베니어판 · 벽돌 등 주위에서 쉽게 구할 수 있는 새로운 재료들이 합세했다.

## 반경식의 화면

초벌 그림을 보강하거나 혹은 완성된 그림을 보존하기 위해 화가들(17세기 루벤스, 20세기 피카소)과 그림 복원가들은 표구에 의존하였다. 표구는 종이나 천같이 지나치게 유연한 화폭을 좀더 단단한 표면 위에 고정시켜 놓기 위한 장치이다. 덧대는 재료로는 주로 나무판자나 마분지 등이 사용되었다. 요즘에는 각종 크기의 천을 덧댄 마분지와 바로 사용할 수 있는 표구용 재료를 손쉽게 구할 수 있다.

## 유연한 화면

양피지나 책종이 같은 단독적이지 않은 화면들은 자주 손을 타면서 특성상 손상되기 쉬운 화면들이다. 이런 화면들은 주위 온도에 따라 늘어나기도 하고 습도나 박테리아에 의해 망가질 위험이 높아서 그림 표면을 훼손시키기 십상이다.

캔버스는 독자적인 화면이다. 린넨천은 15세기 베네치아 화가들이 처음 화면으로 사용하기 시작했다. 긁히거나 찢길 위험이 있고 곰팡이가 슬 위험도 있어 빳빳한 화면보다는 견고하지 못하지만, 그래도 캔버스천은 여러 이점을 제공해 주었다. 캔버스천은 둥글게 말거나 접거나, 액자에 걸기가 용이하다. 기대하는 효과에 따라 화가들은 다양한 캔버스천을 선택하였다. 오늘날 화가들은 판형을 마음대로 선택할 수 있다. 하지만 과거에 화면의 폭은 베틀의 폭에 전적으로 달려 있었다. 큰 화면은 바느질로 천을 이어 만들어야 했다. 루브르 박물관에서 가장 큰 그림인 베로네세의 〈카나의 혼례〉는 여섯 조각의 캔버스천을 섬세하게 꿰매 연결한 것이다.

19세기말부터 화가들은 린넨천뿐만 아니라 마분지(드가, 1834-1917)나 병풍천(뷔야르, 1868-1940) · 마포(피카소, 1881-1973) · 식탁보(폴케, 1941- ) · 편지봉투(메일아트) 등 생각지도 못했던 화폭들에 적응하기 시작했다.

## ■ 캔버스

레이스 뜨는 소녀는 피복성이 있는 펄프로 처리된 반면, 푸르스름하게 채색된 화면은 천의 골조가 비치도록 되어 있어 그 자체로 그림의 일부가 되고 있다.

베르메르, 〈레이스 뜨는 소녀〉(연도 미상),
캔버스에 유화(24×31cm),
파리 루브르 박물관.

## ■ 다마스크천

시그마르 폴케의 〈윌리히 카멜레오나르도〉에서 화면으로 쓰인 다마스크천은 그림에 입체감을 주면서 그림의 일부로도 이용되었다. 화가는 그림을 마치 연극 무대처럼 보이게 하고 있고, 옆으로는 드레이프 주름이 늘어지게 만들어 놓았다. 벽걸이 형식으로 되어 있는 이 그림에는 장중한 초상화와 미술사 속의 간결한 그림이 교묘하게 뒤섞여 있다.

폴케, 〈윌리히 카멜레오나르도〉(1979),
다마스크천에 아크릴(110×205cm),
파리 국립 현대 미술관.

# 캔버스천 준비 작업

전통적으로 모든 캔버스천은 린넨천이 덮인 것이든 아니든 그림을 그리기에 앞서 흡수 효과를 줄이고, 울퉁불퉁한 부분을 제거하여 빛을 잘 반사하도록 하는 가공 과정을 거쳐야 한다. 이런 가공 과정(흰색 혹은 유채색으로)은 바탕 화면을 선택한 후 한번 하고, 틀에 끼운 후 다시 한 번 한다.

## 캔버스천의 선택과 틀에 끼우기

그림의 화면으로 사용되는 모든 종류의 섬유를 캔버스천이라고 지칭한다. 흔히 사용되던 면, 대마 섬유 혹은 린넨천에 황마, 유리 섬유 같은 새로운 천들이 덧붙여졌다. 가장 좋은 소재는 매듭이 없고 불규칙적인 직조로 짜인 린넨천이다. 두루마리 형태로 판매되는데, 미터 단위로 구입이 가능하다. 적절한 크기로 절단한 후 틀에 맞춰 끼운다.

대체로 화가들이 직접 자신이 원하는 판형에 따라 틀을 만든다. 틀 주위로 5센티미터 여유를 두고 천을 자른다. 그 다음에 펜치 등을 사용하여 천을 팽팽하게 잡아당긴 후 틀 뒤쪽이나 가장자리에 작은 못을 박아 천을 고정시킨다. 커다란 판형의 천에는 조임 장치(금속 용수철 혹은 줄)가 장착되어 있다.

## 풀먹이기

풀먹이기는 화면의 흡수 효과를 줄여 주는 역할을 한다. 고형(토끼털풀, 가죽 조각)이나 액상 형태(부레풀)로 된 동물성풀을 사용한다. 갈은 뼈나 갈은 연골 조직, 분유(카세인풀) 등도 사용된다. 좋은 풀은 젤리 형태를 띠며 화면에 잘 들러붙는 것이다.

표면에 바를 풀 준비: 풀과 물을 1:7 비율로 준비한다. 플레이트 형태의 풀을 잘게 부숴 아주 소량의 찬물에 뿌려 섞는다. 작은 불에 올려 놓고 계속 저어 가며 물을 조금씩 붓는다. 절대 혼합물이 끓어오르게 해서는 안 된다! 커다란 붓으로 뜨거운 상태의 풀을 캔버스천에 펴 바른다. 이렇게 준비된 캔버스는 며칠밖에 보존되지 않는다.

카세인풀: 역시 풀과 물의 비율을 1:7로 준비한다. 미지근한 물에 풀 가루를 용해시킨 후 찬 물을 첨가하고 계속 저어 준다. 시간이 지나면서 이 풀은 점점 노란빛을 띠게 된다.

## 유 약

그림 표면의 질과 양상은 화면에 마지막으로 칠하는 도료에 달려 있다. 표면은 완벽하게 매끄럽게 만들거나 혹은 여기에 다양한 재료들(모래 · 톱밥 등)을 섞어 울퉁불퉁하게 만들 수도 있다.

화면과 하나가 되기 위해서나 혹은 색채에 빛을 더하도록 하기 위해 도료에 색을 넣기도 한다. 붉은 바탕면에 금색 유약을 바르면 더욱 풍부한 금빛을 발한다.

유약은 차게 혹은 따뜻하게 준비한다. 찬 유약을 만들 경우 흰색 염료 7: 화이트 스피릿(페인트 · 바니시 등의 용제) 6: 아마 기름 1을 섞는다. 동일한 양에 가루형의 화이트 스피릿을 붓고 아마기름을 넣는다. 따뜻한 유약의 경우 백악 1: 산화아연 1: 아주 뜨거운 풀 1을 섞는다. 여기에 2분의 1의 아마기름을 첨가한다. 가루들을 잘 섞은 다음 반죽 형태가 될 때까지 조금씩 풀과 아마기름을 첨가하고 마지막에 남은 풀을 다 넣어 섞는다. 이 뜨거운 반죽을 화면에 즉시 펴 바른다. 즉시 사용할 수 있도록 만들어진 유약(가격이 좀 비싸다)을 사용하면 편리하다.

## ■ 호치키스로 고정시킨 틀

틀은 캔버스천을 걸기 위한(못으로 고정시키거나 철하기) 일종의 편편한 액자 형태이다. 천이 닿는 가장자리는 약간 둥글려진다. 내부의 두 사선은 동일해야 한다. 틀 가운데에 막대를 하나 더 고정시켜 틀을 더욱 견고하게 만든다.

천과 닿는 틀 가장자리

틀을 견고하게 하는 이음막대

**호치키스로 고정시키는 틀**

## ■ 조임틀

이음쇄와 빗장구멍으로 막대기들이 고정되어 있는 틀.

습기에 민감한 커다란 판형의 캔버스에 알맞은 틀 형태이다. 틀의 조임쇄가 천을 다시 팽팽하게 잡아당기거나 느슨하게 하는 등 조절 가능하게 해준다.

천을 잡아당길 수 있도록 하는 조임쇄

**이음쇄와 빗장구멍으로 연결되는 모서리**

**조임틀**

## ■ 틀 모서리에 천 고정시키기

모서리에 못박기

틀 모서리에 호치키스로 철해진 천

# 안료, 물감, 유약

물감은 물에 갠 안료와 (모르타르를 굳히는) 광물 복합체의 혼합으로 만들어진다. 원래 유기 광물질이었던 물감은 화학의 발달로 독성이 제거되고 좀더 지속력이 강해졌으며, 저렴한 가격에 구입이 가능하게 되었다. 유약은 그림을 보호하고 지속성을 높여 주는 역할을 한다.

## ■■■ 안료의 출처

　어디에서 추출된 것이든간에 모든 색채 원료는 곱게 개어진(현재는 기계화 작업으로 이루어진다) 다음 광물 복합체와 혼합된다.

　광물에서 유래한 안료는 백묵에서 얻어진 흰색이나 과거 청금석에서 추출한 파란색, 황토에서 얻어진 갈색이거나 초록색을 띤다. 흙은 자연 상태 그대로 쓰거나 혹은 불에 굽는다. 즉 아주 높은 온도의 시엔느 지방 흙이나 번 엄버흙이 갈색 안료로 사용된다. 이러한 흙은 본래의 색을 간직하면서 좀더 온도가 높고 투명하게 된다.

　유기물에서 유래한 안료는 식물이나 동물 추출물이다: 쪽에서 추출한 인디고 블루, 오징어에서 나온 먹물색, 나무와 타르를 연소시킬 때 나오는 연기에서 추출한 검은색.

　오늘날에는 화학의 발달로 좀더 안정적이고(빛에 손상이 적은), 가격이 저렴한 인공 안료가 개발되어 널리 사용되고 있다.

## ■■■ 물 감

　제조업체에 따라 물감 색에 다양한 이름이 붙여졌다. 즉 꼭두서니 빨강은 알리자린 빨강이라 불리기도 한다. 붉은 황토색처럼 이름이 종종 물감색을 나타내기도 한다. 시엔느색, 자연 엄버색(ombre; 이탈리아의 움브리아 지방에서 따온 명칭)은 원산지에서 따온 이름이며, 베로네세 초록(19세기에 제조된 초록색)은 화가의 이름에서 따온 것이다. 아산화아연(흰색)처럼 제조 원료 이름을 딴 명칭도 있다. 레몬색(노랑), 마린색(파랑)처럼 고정관념(클리셰)에서 비롯된 명칭도 있다.

　'fugace(덧없는)' 라고 지칭되는 색는 빛이나 시간의 경과에 잘 견디지 못하고(빛깔을 읽거나 색이 변함), 다른 색과 섞였을 때 색이 변질되기도 한다(예: 초록색으로 변하는 크롬 노랑).

　소량의 물감으로 다른 색을 커버할 수 있는 강한 색채력을 지닌 색상과(프러시아 블루), 그렇지 못한 약한 색채력을 지닌 색상이 있다.

　색을 불투명하게 혹은 투명하게 덮을 수 있는 물감도 있다. 이것은 글라시 칠(색을 칠한 후 색감을 더욱 풍부하게 하기 위해 바르는 투명 물감)을 할 때 이용된다.

## ■■■ 바니시의 기능과 기대 효과

　바니시는 작품의 마무리 단계로 그림을 오래 보존할 수 있게 해준다. 자연산 혹은 인공 송진으로 만들어지는 바니시는 그림 표면을 습기에서 보호함으로써 지속성을 높여 주고, 색채를 생생하게 한다.

　매우 건조가 빠른 수정 바니시는 송진을 거의 함유하고 있지 않아 유화의 색이 바래지는 것을 개선해 준다.

　마른 그림 위에 기대하는 효과에 따라 매트하게, 혹은 매끈하거나 빛이 나게 마무리 바니시칠을 한다. 바니시칠이 누렇게 되었거나 오래되어 더러워졌을 경우 용제를 이용하여 바니시칠을 제거해 준다.

선사 시대부터 20세기에 이르기까지 화가들은 직접 자신들이 쓸 색상을 개어 만들었다. 인공 물감이 제작되고 있음에도 불구하고 오늘날까지도 수많은 화가들이 여전히 직접 물감을 혼합하여 만들어 쓰고 있다.

| 바탕색 | 색 조 | 등 가 | 가능한 사용 |
|---|---|---|---|
| 중간 카드뮴색 (노랑) | 창백하고 강렬함. | 크롬 노랑.(일시적이고 독성이 있음) | 원색. |
| 레몬색(노랑) | 차갑고 불안정적인 색. 잘 마르지 않음. | | 코발트 블루나 감청색과 섞었을 때 초록색으로 변함. |
| 황토색(노랑) | 황금빛이 도는 따뜻한 색. 불투명. | | 여러 색의 혼합이 필수적: 다양한 초록과 파랑. |
| 내추럴 시엔 | 불투명한 암갈색. 건조가 매우 빠름 | | 글라시와 살색 표현에 꼭 필요한 색. |
| 번 시엔느 | 따뜻한 갈색. 투명하고 건조가 빠름. | | 혼합물과 글라시를 어둡게 만들기. |
| 내추럴 엄버 | 금빛 도는 갈색. 건조가 빠르고 투명함. | | 밑칠로 가장 자주 사용됨.(어두운 부분) |
| 번 엄버 | 짙은 갈색. 매우 건조가 빠름. | | 밑칠로 자주 사용됨. |
| 페인 회색 | 차가운 회색. | | 혼합색으로 유용함. 음영색이나 색채를 부드럽게 하는 데 쓰임. |
| 상앗빛 검정 | 따뜻하고 생기 넘치는 색. 반투명. | | 다른 색과 혼합은 금물. 카드뮴 노랑에 첨가하면 아름다운 초록색으로 변함. |
| 타이탄 흰색 | 아주 하얀색. 불투명. 잘 건조되지 않음. | 백연 (납이 원료, 독성) | 건조가 느리므로 밑칠에 사용하는 것을 피할 것. |
| 카드뮴 빨강 | 형광 오렌지색. 불투명. 잘 건조되지 않음. | 주홍색. | — 카드뮴 노랑과 혼합하면 오렌지 계열이 됨. —파란색을 첨가하면 매트한 갈색이 됨. |
| 알리자린 진홍 | 풍부하고 어두운 색. 강렬한 색상. | 꼭두서니 빨강. | 글라시와 화려한 보라. |
| 군청색 | 블루 보라. 반투명. 잘 건조되지 않음. | 청금색. 가장 귀한 색. | 알리자린 진홍과 섞이면 밝은 보라색이 되고, 노란색과 섞이면 초록색이 됨. |
| 코발트 블루 | 선명한 색. | | 밝은 하늘색 표현. 살색 표현을 위해 내추럴 시엔느 속에 터치. |
| 감청색 | 차가운 블루. 안정적이지 않음. | 원저 블루.(좀더 안정적임) 파리 블루. | 구름낀 하늘색. |
| 연청색 | 초록에 가까운 색. 불투명. 건조가 빠름. | | 푸른 계열 팔레트에 멋지게 구색을 맞춰 준다. |
| 초록색 | 노란 초록. 반투명. | | 풍경화에 필수적인 색. |
| 에메랄드색 | 푸르스름한 초록. | | 카드뮴 빨강 위에 글라시하면 짙은 갈색이 됨. |

# 데트랑프와 템페라

흔히 데트랑프와 템페라는 같은 의미로 혼동되어 사용된다. '데프랑페(녹이다, 적시다)'라는 동사에서 유래한 데트랑프는 물을 탄 풀과 안료를 혼합하여 그린 그림이다. 템페라는 데트랑프 기법에 달걀 노른자와 유상 광물 복합체를 첨가한 것이다.

## 데트랑프

데트랑프는 풀과 혼합한 안료로 그린 그림이다. 갠 안료의 부착력을 동물성 혹은 식물성 풀(고무 섞은 물)이 더욱 확고히 해준다. 물은 풀을 희석시키는 역할을 한다.

이러한 기법은 우리가 알고 있는 것보다 훨씬 오래전부터 사용된 것으로, 이집트 · 에트루리아 · 그리스 · 로마 등 지중해 문명에서 유행하던 회화 기법이다.

오늘날에는 수채화와 고무 수채화라는 두 가지 데트랑프화가 이용되고 있다. 아주 고운 안료와 약간의 광물 복합체로 구성된 수채화는 화려한 색채에 투명함과 광채를 겸비한다. 광물 복합체가 좀더 많이 들어간 고무 수채화는 빻은 백악을 첨가해서 피복성이 있다.

## 템페라

템페라 회화 기법은 달걀이 혼합된 안료로 그린 그림을 지칭한다. 어느 시대나 화가들은 안료에 다양한 광물들을 섞어 왔다: 무화과즙 · 카제인 · 식초가 첨가된 달걀 흰자나 노른자, 혹은 달걀 통째 등. 물과 기름은 잘 섞이지 않기 때문에 화가들은 데트랑프(수성)에 달걀 노른자를 혼합하기 위해 둘을 유화하여 유화에 맞먹는 점도를 지닌 물감을 얻었다. 얻어진 혼합물은 산화 작용에 의해 건조가 빨리 된다. 템페라 물감은 유화 물감이 주는 것과 흡사한 딱딱하고 빛나는 그림 표면을 제공한다. 게다가 템페라화는 색채가 선명하며, 건조한 곳에 보관할 경우 지속성이 매우 높다.

템페라 물감은 세밀화나 채색 삽화를 그리는 화가들에게 꾸준히 이용되었으며, 오늘날까지도 화가들의 사랑을 받고 있다(세르주 폴리아코프, 1906-1969).

## 사 용

이 두 기법을 사용하기 위해서는 완벽하게 매끈한 화면을 필요로 한다. 데트랑프화가 그려질 벽에는 먼저 석고를 바르고, 광택을 내기 전에 풀을 먹인다. 캔버스나 나무도 같은 방식의 준비 작업이 선행되어야 한다. 백악이나 석고와 동물성 풀의 혼합물을 여러층 덧바른다. 이것이 마르면 반들반들 문질러서 광택을 낸다. 이렇게 준비된 표면은 상아처럼 매끈하다.

이 수채화는 건조가 매우 빠르기 때문에 '신선한 상태에서' 작업하는 것이 불가능하다. 따라서 화가들은 조형 효과를 추구하면서 능란한 기교를 빠른 시간에 구사해야 한다. 템페라화는 여러 층을 겹쳐 칠하거나 글라시칠(색이 거의 나지 않는 달걀 노른자)을 통해 완성될 수 있다. 데트랑프화는 다양한 색가를 병렬시킨 후 물기가 날아가기 전에(한 색에서 다른 색으로 부드럽게 넘어가는 과정) 젖은 붓으로 펴발라야 한다. 이미 칠해진 색 위에 또 다른 색을 겹쳐 칠하면 밑층의 색이 표면으로 다시 떠오른다.

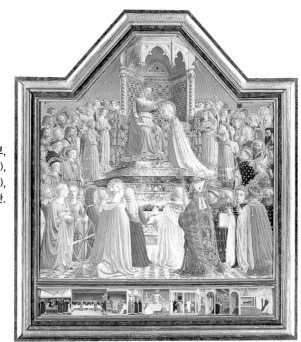

프라 안젤리코,
〈성모의 대관식〉(1434-1435),
목판에 템페라(239×210cm),
파리 루브르 박물관.

## ■ 입체감의 표현

일명 프라 안젤리코라고 불리는 프라 조반니 다 피에솔레(대략 1400-1455)는 세밀화가로써 도미니크회 수도사 임무를 시작하였다. 생전에 그는 그 시대에 가장 위대한 플로랑스 화가로 추대되었다. 고매한 영혼의 소유자들을 표현한 그의 섬세하고 위대한 예술은 비할 바 없이 훌륭하게 보존되었다. 그의 작품의 선명한 색채와 빛은 오늘날까지도 손상되지 않고 온전히 남아 있다.

각각의 예술가들은 자신만의 고유한 세부 묘사와 테크닉을 가지고 있다. 이러한 특징들은 어떤 화가의 작품인지 판별하게 해주는 지표가 된다. 템페라화는 계란 노른자가 들어가서 매우 금방 마르기 때문에 화가들은 특별한 기교로 재빠르게 작업을 완수해야 한다. 재료의 빠른 건조는 원근법으로

표현된 바닥의 포석을 칠할 때는 유리하게 작용하지만, 반대로 아무런 수정 작업(그림 의도의 변경이나 수정)도 할 수 없게 한다. 프라 안젤리코는 여러 다른 색가를 병치시킴으로써 입체감 효과를 창출하였다. 그는 대리석으로 된 계단 층계를 표현하는 데도 이 다른 색가의 병치 방법을 사용하고 있다. 하지만 붓끝으로 계단 표면을 '칠하는' 또 다른 테크닉을 구사했다. 어두운 선들이 인물들의 얼굴의 파임을 표현하고, 손과 소매 가장자리 등에 삼차원적인 입체감을 부여하고 있다. 둥근 입체감의 표현은 얼굴(특히 목), 그리고 어깨와 발치를 덮고 있는 드레이프에 조각 같은 느낌이 나게 한다. 한편 밝은 색조의 가는 선영이 머리카락과 수염을 표현하고 있고 한 색조에서 다른 색조로 부드럽게 넘어가게 해준다.

# 과 슈

과슈(gouache)는 '반죽하다' '적시다'라는 뜻의 이탈리아어 'guazzo'에서 유래
된 용어이다. 아라비아 고무를 섞은 물에 안료를 첨가한다. 전형적인 회화 양식
으로 손꼽히는 과슈는 빠른 작업 속도와 색의 광채 때문에 아이들과 화가들이
선호하는 장르이다.

## ■■■ 특 징

수채물감의 일종인 과슈는 반죽·액체·분말의 세 가지 형태로 존재한다. 이 형태는
구성물에 따라 결정된다. 광물 복합체가 빠지면 분말형이 되고, 이것을 조금 섞으면 반죽
형태가 된다. 물감 판매업자들은 입자가 고운 것 혹은 울트라 파인형을 권장하고 있는데,
나중 것은 입자를 좀더 곱게 빻은 것으로서 풍부하고 부드러운 질감과, 화면에 '매끄럽게'
칠해지는 기분 좋은 감촉을 준다. 제품에 표시된 별표나 혹은 일련 번호는 빛에 대한 내
구력(안정성이 매우 높음)을 나타내 주는 것이다.

드라이 과슈 물감은 정제 형태로 판매된다. 반죽형은 10-220ml의 단지나 튜브형으로
구입할 수 있다. 액체형은 250-1000ml의 병에 담긴 것을 구할 수 있고, 250-1000ml 단
지에 담긴 분말형도 판매된다. 색을 모두 갖춘 종합형을 살 수도 있고, 필요한 색만 낱개
로 구입할 수도 있다.

## ■■■ 사용 기법

과슈 물감은 두껍게 바를 수 있지만 희석시켰거나 물을 너무 많이 넣었을(수채 효과)
경우, 마른 다음 균열될 위험이 있다. 데그라데 효과는 흰색 물감을 덧칠하여 얻을 수 있
다. 풍부한 가능성을 가진 이 재료는 마르지 않은 상태에서도 작업이 가능하다. 한 색에
서 다른 색으로 넘어갈 때, 혹은 색조의 뉘앙스를 표현할 때 두 색의 경계선이 분명하게
그어지지 않고 융합시키고자 한다면 마른 붓으로 경계 부분을 문질러 주면 된다. 덧칠은
먼저 색이 비치는 것을 피하기 위해 완전히 마른 후 두껍게 칠한다. 프로티(캔버스 올이
보일 정도의 연한 채색)는 마른 브러시에 희석하지 않은 물감을 묻혀 짧은 동작으로 칠하
며, 그림에 빛을 더해 준다. 글라시는 투명한 '광택'을 주기 위한 것으로, 젖은 붓으로 빠
르게 칠한다.

화가들은 붓·브러시·롤러·그림용 칼·헝겊 등 전통적인 도구를 사용하지만, 때로
는 예기치 않은 효과를 내기 위해 그밖의 여러 다양한 도구들(손가락·막대기·칫솔·면
봉 등)을 동원하기도 한다. 또 희석한 물감에 알코올을 첨가한(물과 알코올을 9:1로 섞어)
분무기를 사용하기도 한다.

## ■■■ 보 존

튜브형 물감은 상대적으로 보존이 용이하다. 반대로 포트형 과슈 물감은 습기의 증발
을 보충해 주기 위해 사용 후 물막(un film d'eau)으로 덮어 주어야 한다. 사용 전에 회수
되는 이 물막은 물감을 오래 보존할 수 있게 해준다. 광물 복합체(풀)가 포함된 이 무색 액
체는 건조시에(안료의 점성 상실) 가루 형태로 되돌아갈 위험을 막아 준다.

습기가 닿지 않는 곳에 보관한다. 니스를 칠한 '특제 과슈화'는 수명이 아주 길다. 부
셰와 프라고나르 등 르네상스 시대 베네치아 화가들의 작품들은 여전히 완벽한 상태를
유지하고 있다.

## ■ 화 면

— 밀랍이나 기름칠을 하지 않은 소형 혹은 중간 크기 판형.
— 마분지처럼 매끈하지 않은 종이, 옅게 밑칠을 한 캔버스.

## ■ 바탕 재료

— 원색: 노란색 · 청록색 · 마젠타 빨강+검정과 흰색 · 황토색 · 내추럴 시엔느 · 번 엄버.
— 붓: 작은 회색붓 $n^{os}$. 10, 16, 18
— 브러시(납작한 붓): $n^{os}$. 10, 16, 20
— 헝겊.
— 팔레트: 하얀 접시 정도만 있으면 충분하다. (광물복합체를 흡수하므로 종이는 깔지 않는 게 좋다.)
— 물을 담을 용기.

## ■ 분말 물감 가공

도구: 물잔 · 커다란 붓 · 물거의 비용을 들이지 않고 백악 · 풀 · 분말 물감을 사용하여 커다란 판형(대략 $6m^2$)의 그림을 완성시킬 수 있다.

백악 2킬로그램을 첨가한다.(불투명함과 반사; reverberation) 가루형 풀 반 통(도배지용)은 분말 물감의 광물 복합체를 견고하게 하는 역할을 한다. 인공 안료나 튜브형 물감이 색을 내준다. 명반 가루를 첨가하면 지속성을 높일 수 있다.

모든 물감은 2스푼의 풀을 섞은 백악 150그램(미리 섞어 둠)에 4분의 3 리터의 물을 기본으로 하여 제조된다. 이러한 가공으로 빛깔 좋은 흰색을 얻을 수 있다. 바라는 의도에 따라 분말 물감을 3-6dose 첨가하면 마른 후 불투명하거나 빛나는 색상을 얻을 수 있다.

물잔에 가루를 붓는다.

가루에 물이 스며들 때까지 물방울을 떨어뜨리고, 이 가루가 반죽 형태가 될 때까지 이 과정을 되풀이 한다.

매끄러운 반죽 형태가 되면 여기에 결합제(ex. 펄프용 접착제)를 섞는다. 이 단계에서 과슈를 사용할 수 있으며, 희석시키는 것도 가능하다.

---

### 참 고

분말 물감이 마른 후 다시 가루 형태로 변하는 것을 막기 위해 몇 가지 광물 복합체가 필요하다.
— 분말과 물 혼합물에 풀을 첨가하면 만족할 만한 결과를 얻을 수 있다(도배지용 풀, 희석시킨 액상 흰색 풀, 목판용 풀; 뒤의 두 개는 매끄러운 표면을 제공해 준다).
— 액상 사보나이트를 첨가하면 부드럽고 매끄러운 물감을 얻을 수 있다. 하지만 이것은 오래 보존할 수 없으며, 빨리 사용해야 한다(물감 판매상에 가면 구할 수 있다).

# 수채화와 담채화

수채화는 물과 아라비아 고무 혼합물에 투명 물감을 섞어 그린 일종의 데트랑프화이다. 이집트인들이 사용하다가 잊혀진 수채화는 뒤러·홀바인·프라고나르가 선호했던 기법이며, 19세기부터 브르타뉴 지방 화가들의 전통으로 이어졌다.

## 품질과 독창성

수채화는 알라 프리마(스케치 없이 바로 색칠하기) 작업이 가능하다. 수채화는 건조가 빠르고 작업 과정이 간단하기 때문에 감정을 진실하게 표현할 수 있는 장르이다. 흰색은 종이에서 나는 색이다. 선택한 공간의 배경을 검게 지우거나 초를 문질러서, 혹은 붓으로 액상 고무를 바름으로써 흰색을 보존한다. 지울 때에는 작업이 다 끝나고 물감이 마른 후 손가락 끝으로 문지른다. 그라타주(긁기)를 통해 다시 흰색을 되찾을 수도 있다. 수채물감의 투명함은 화면이 그림의 일부가 되도록 한다. 밑칠이 된 종이는 단숨에 그림 전반에 채색을 한 효과를 낸다(윌리엄 터너(1775-1851)는 청회색 종이를 선호했다). 흰색 종이는 색채가 선명하게 살아나게 한다.

수채화에는 두 가지 테크닉이 동시에 사용되거나 혹은 따로따로 사용된다. 일명 건조기법이라 불리는 첫번째 기법은 붓에 물을 조금 섞은 물감을 묻혀 형태와 색을 그리는 것이다(화면의 품질이 중요하다. 대체로 수채화가들은 토르숑지를 선호한다). 두번째 기법은 제임스 휘슬러가 발명한 방법으로, 붓이나 헝겊으로 종이를 적시면 물감이 번지면서 구름 낀 하늘이나 몽롱하고 흐릿한 분위기를 연출해 준다.

담채화는 중국 잉크·먹물 등 한 색깔로 그린 그림을 말한다. 알브레히트 뒤러(1471-1528)는 이탈리아를 여행하면서 담채화로 풍경화 습작을 많이 남겼다. 단색화는 시작색에 조금씩 물을 첨가하면서 완성해 나간다.

수채물감은 튜브형과 고체형 두 가지가 있으며, 품질 면에서는 일명 습작용과 고급형 두 종류로 구분된다. 고급형은 색이 좀더 풍부한데, 그것은 글리세린 광물이 습기를 고스란히 간직하면서 윤기와 광채를 부여해 주기 때문이다. 가격이 좀더 높은 고급형 수채물감은 섬세하고 빛에 좀더 안정적인 색깔을 보장해 준다.

## 화 면

종이 선택이 그림의 결과를 좌우한다. 수채화가들은 우툴두툴한 종이를 선호한다. 건조 기법으로 작업할 경우 물감이 종이의 우툴두툴한 면에 집중적으로 닿고, 종이를 축축하게 적시거나 물에 적신 붓으로 물감을 펼쳐 바르면 종이의 홈에까지 물감이 스며든다. 수채화용 종이는 포켓 사이즈부터 대형 고급 양지까지 다양하며, 한 장씩 낱장으로 된 것이나 미리 접착제가 칠해진 수첩형, 혹은 스케치북 형태로 구입할 수 있다.

디스템퍼화에는 평량이 285-640그램 정도로 무거운 종이를 사용해야 한다. 평량이 280그램 미만인 종이를 사용할 때에는 구멍이 나는 것을 피하기 위해 가공해야 한다. 뒷면에 골고루 물을 적신 종이를 데생용 널빤지에 손으로 매끈하게 펴고 테이프로 고정시킨다. 물의 작용으로, 마르면서 종이는 마치 북처럼 탱탱하게 펴진다. 이렇게 해두면 나중에 종이가 울거나 주글주글해지는 것을 방지할 수 있다.

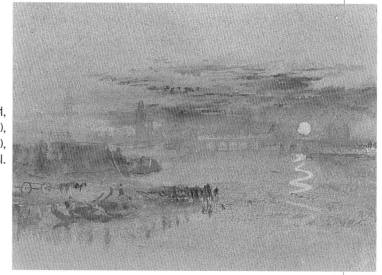

윌리엄 터너,
〈일출〉(1832),
수채화(13.4×18.9cm),
런던 테이트 갤러리.

## ■ 영국 화가들은 19세기에 수채화를 발달시켰다

수채화는 특히 19세기 영국에서 널리 애호되고 많이 그려졌던 회화 양식이다. 존 컨스터블(1776-1837)은 특유의 자연스러움이 드러나는 단숨에 그리는 기법으로 밝은 광채를 뿜어내는 작품을 남겼다(〈스톤헨지〉). 터너와 리처드 보닝턴(1802-1828)은 영국 화단에서 최정상의 자리를 차지하고 있다.

윌리엄 말로드 터너(1775-1851)는 19세기 초엽에 유럽 여행을 하면서 포켓 판형의 수첩에다 즉석에서 여러 점의 크로키화를 그렸다. 그는 대기의 변화에 따라 달라진 일련의 풍경화를 상상하여 그렸고, 이것을 자신의 작업실에 돌아와 다시 재현하였다. 그리고 판각사에게 〈M. 터너의 여행〉이라는 제목의 시리즈 작품을 위탁하였다.

## ■ 터너의 기법

— 푸른 기가 감도는 종이는 황혼을 암시한다.

— 터너는 물기가 마르기 전의 종이에 물감을 몇 방울 떨어뜨려 번지게 하여 구름을 표현하고 있다.

— 터너는 거의 마른종이 위에 중심에서부터 시작하여 바깥쪽으로 가볍게 물감을 칠한다. 좀더 어두운 붓자국은 다 마른 다음에 칠한 것이다(거의 물기가 없는 붓으로).

— 희석시킨 수채물감을 묻힌 붓 끝으로 성당을 그렸다.

— 젖은 붓으로 같은 색조를 사용하여 명료한 선으로 다리를 그렸다. 선의 끝부분은 종이의 여전히 젖어 있는 지점에서 물에 번져 배경과 융합되었다. 터너는 종이의 각 부분에서 물기가 마르는 우연한 시간 격차를 이용하였고, 형태와 색채를 한데 융합시키는 기법을 통해 대기원근법을 창조하였다.

— 포화색을 생생하게 표현하였다

— 물을 많이 섞지 않은 그림의 하이라이트 부분은 얇은 붓을 사용하였다.

— 물에 비치는 그림자는 종이가 마른 후 그려넣었다. 물감이 종이의 우툴두툴한 질감을 드러내도록 했다.

— 빠른 손놀림으로 물감을 듬뿍 묻힌 붓으로 배의 동체를 그려 나갔다(젖은 붓은 날카로운 자국을 남긴다).

# 파스텔

소묘도 회화도 아닌 파스텔화는 초상 예술화에서 보여지는 특유의 부드러움과 색상의 선명함으로 17세기부터 인정받기 시작한 근대 장르이다. 19세기에 에드가 드가는 그 누구도 필적할 수 없는 파스텔 기법을 사용하였다. 20세기에는 유성 파스텔화가 등장하였다.

## 일반 파스텔

파스텔은 15세기에 초상화의 바탕 데생에서 하이라이트를 넣는 데 이용되면서 처음 등장하였다. 16세기에 피렌체에서 데생이 널리 유행하게 되면서부터 독자적인 위상을 차지하게 되었다. 파스텔 기법은 정밀함을 요하는 초상화에 적합하다. 파스텔은 재빠른 스케치를 가능케 해주며, 파우더 같은 질감은 피부의 보드라운 느낌을 놀라우리만치 잘 표현해 준다. 18세기에는 장 바티스트 시메옹 샤르댕(1699-1779) · 퀸틴 드 라 투르(1704-1788) · 장 바티스트 페로노 · 엘리자베스 비제 르브랭(1755-1842)과 더불어 파스텔화의 황금기를 이루었다.

파스텔은 곱게 간 안료에 아라비아 고무, 꿀을 섞어 반죽하여 만든다. 이 반죽을 둥근 모양이나 사각형의 막대 형태로 잘라 굳히면 파스텔이 된다. 45-90개들이 상자로 판매되며 낱개로도 구입 가능하다.

바탕 소재는 종이 · 천 · 마분지 · 유리 종이 등, 분말가루를 흡착시킬 수 있는 질감이면 무엇이든 괜찮다. 바탕 소재의 색은 흰색이 바람직하다. 흰색은 분위기를 살려주고 색가를 더욱 높여 준다.

## 유성 파스텔

근대에 고안된 유성 파스텔은 천연 안료에 동물 기름과 밀랍을 섞어 만든다. 밀랍이 들어 있어 매끄러운 성질을 띠며, 강하고 진한 색을 낸다. 밀랍이 좀더 많이 들어가 있는 어두운 색은 밝은 색보다 더 진하고 커버력이 있는 반면 더욱 매끈한 질감을 나타낸다. 파스텔의 품질은 제조 회사에 따라 조금씩 차이가 난다. 종이에 싸인 둥근 막대형으로, 상자에 색깔별로 진열되어 판매된다. 접착력이 좋아 모든 바탕 소재가 가능하다. 유성 파스텔로 그린 그림은 질감이 매끈하고 광택이 난다.

## 사용 기법

일반 파스텔로 색을 칠하기 전에 화가들은 사선이나 직선으로 세워 놓은 바탕 소재에 먼저 목탄으로 대상을 스케치한다. 화가들은 색을 창조하는 것이 아니라, 뉘앙스를 표현하기 위해 색을 선택하고, 병렬시키고 한 색 위에 다른 색을 겹쳐 놓음으로써(어두운 색 위에 밝은 색) 원색에서 출발하여 다양한 색의 향연을 벌인다. 찰필과 스펀지 아래에서 형태와 색의 융합이 생겨난다. 스트로크를 겹쳐놓거나 좀더 넓은 공간을 차지하게 평행으로 스트로크를 그어 채색할 수 있고, 의도와 다르게 그려진 선은 즉시 스펀지로 문질러 수정한다. 파스텔 화가들은 사용될 모든 색을 화폭에 '올려 놓고' 작업을 총체적으로 수행해 나간다. 파스텔화를 그릴 때에는 '과감하게 색을 칠할' 용기가 필요하며, 더불어 만들어진 효과를 판단하기 위해 자주 뒤로 물러나 그림을 감상해야 한다. 파스텔화는 빛에 약하므로 보호를 위해 유리로 덮어 주어야 한다.

유성 파스텔은 손가락이나 스펀지를 이용한 색의 혼합이나 겹침, 스크래치 등이 가능하다. 그리고 중국 잉크 · 과슈 · 유색 잉크 등 다른 기법과의 다양한 혼합 사용도 용이하다. 파스텔을 칠한 위에 테레빈유에 적신 붓을 덧칠하면 유화의 효과를 낼 수 있다. 파스텔을 불에 쬐이면 두꺼운 반죽 형태로 변하는데, 이것을 바른 표면을 칼등으로 스크래치하여 색다른 효과를 낼 수 있다.

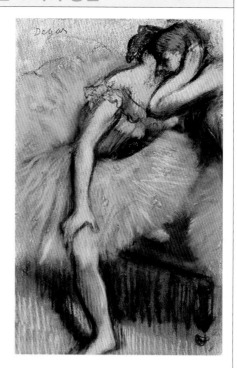

드가, 〈무용수들〉(1890년경),
흰색 독피지에 파스텔(50.1×32.5cm),
오타와 보자르 박물관.

## ■ 드가의 대담한 회화 양식

에드가 드가(1834-1917)만큼 파스텔을 즐겨 사용한 화가도 드물다. 그는 선조들이 사용하던 솜씨에 경험을 통한 새로운 기량을 덧붙여 누구도 흉내낼 수 없는 회화 테크닉을 구사하였다.

드가로부터 파스텔과 잉크나 색연필 등 다른 기법을 혼합하는 테크닉이 비롯되었다. 처음에는 불투명한 특징이 있는 디스템퍼화에 하이라이트를 넣는 데 사용하다가, 파스텔의 빠르게 그려지는 속도감에 매료되어 다양한 시도를 하기 시작한다. 드가는 물에 적신 파스텔로 직접 화면에 작업을 하는 방법과 물에 개어 반죽 형태로 만든 파스텔을 붓에 묻혀 칠하는 방법, 혹은 바탕 화면에 증류수를 씌어 축축하게 만드는 방법을 번갈아 가며 사용하는 '물에 적신' 파스텔화 기법을 개발하였다. 이런 복합적인 방법의 사용이 드가의 파스텔화가 유난히 빛을 발하는 이유이다. 드가는 겹쳐지거나 혹은 병렬되어 그려진 스트로크들이 한데 뭉치지 않도록 고정액으로 고정시키고 그 위에서 다시 작업을 계속하였다. 이런 방식으로 그는 색들이 서로 섞이는 것을 방지하면서 그림이 색깔과 부드러운 질감을 간직할 수 있도록 하였다.

이뿐 아니라 드가는 바탕 소재를 긁거나 부분적으로 그을리는 등 변형시켜 색다른 느낌이 나는 파스텔화를 창조해 냈고, 고정액을 제조하기도 하였다. 이러한 고정액을 뿌리면 누렇게 되거나 색이 날아갈 염려가 없다. 하지만 가장 선명한 빛깔을 간직하는 파스텔화는 퀸틴 드 라 투르의 작품들처럼 고정액을 뿌리지 않은 것들이다. 드가는 그의 친구 뤼기 쉬알바에게서 '이상적인' 고정액 조제법을 전수받았고, 그 비밀 조제법은 과학적 실험을 통해서도 밝혀지지 못했다.

## ■ 시각적인 사용

목탄으로 그린 밑그림이 그림이 완성된 후에도 파스텔 아래에서 선명하게 드러나고 있다. 드가는 긴 스트로크(그림 아래쪽과 수직으로 뻗은 팔)와 겹쳐진 스트로크(치마 부분과 구부린 팔)를 번갈아 가며 사용하였다. 무용수의 가슴 부분과 두번째 여자의 손은 파스텔을 걸쭉하게 칠했고, 얇고 가벼운 느낌이 나는 무용복과 나무 벤치에는 물에 적신 붓을 사용하였다. 드가의 사인 아래로 윤곽을 수정한 자국이 그대로 비쳐 보인다(의도적인 방치).

# 유화

유화는 미술사에서 뒤늦게 등장했다(16세기). 장 반 에이크가 유화 기법을 완성하면서 회화 장르에 일대 혁신을 몰고 왔다. 유화의 천천히 마르는 특징은 수정 작업을 가능케 하고, 색을 섞어 두껍게 칠하거나 부드러운 질감을 효과적으로 낼 수 있게 해주었다.

## 유화의 특징

오일 결합체는 미디엄의 품질과 건조력을 고려하여 선택한다. 양귀비 오일은 밝은 색깔에 적합하다. 이것은 보통 더 밝은 색을 내는 아마 오일보다 시간 경과에 따른 변색(누래짐)이 적다.

유화물감은 회화 기법에 일대 혁신을 가져왔고, 테크닉 면에 있어 많은 가능성의 문을 열어 주었다. 유화의 천천히 마르는 성질은 물감이 아직 신선한 상태에서 대상의 명암을 표현하거나 볼륨감을 살리는 등, 색을 지우고 다시 칠하는 수정 작업을 가능케 해주었다. 또한 내구력이 강해서 물감을 두껍게 칠할 수 있고 글라시(투명한 칠)가 용이하다. 유화물감은 7.25-60ml의 튜브형으로 상자에 색색깔로 담겨 있는 패키지형으로 구입하거나 혹은 낱개 구입도 가능하다.

유화는 내구력과 빛에 강하고, 색을 혼합했을 때의 안전도도 높다. 물감의 품질은 튜브에 표시된 별의 개수나 A, B, C 등급으로 표시된다(3*** 혹은 AA: 매우 우수, 2** 혹은 B: 중간, 1* 혹은 C: 취약함).

튜브가 손상되지 않도록 사용법에 유의해야 한다: 튜브의 아래쪽을 눌러 물감을 짠다. 뚜껑을 닫기 전에 붓이나 헝겊으로 입구 부분을 닦아 준다. 튜브를 편편하게 정렬해 보관한다.

유화는 마른 후 금이 가는 것을 방지하기 위해 몇 가지 절차를 따라야 한다. 옅게 칠한 위에 두껍게 덧칠하는 것이 원칙이다. 옅은 색(희석한 색)을 바탕색으로 먼저 칠하고, 점차적으로 덜 희석된 색을 그 위에 덧칠한다.

## 용제 · 미디엄 · 건조제 · 바니시

용제는 너무 짙은 색깔의 물감을 희석시키는 데(광택을 그대로 유지시키면서) 사용된다. 테레빈 농축액(프랑스 랑드 지방 소나무에서 추출)은 밑그림을 그릴 때 희석액으로 적합하다. 일반 테레빈 오일(값이 저렴)을 사용해도 괜찮다. 희석시키면 광택을 없애는 효과를 낳는 화이트 스피릿은 도구들을 닦는 데 이용한다.

미디엄은 다소 걸죽한 반죽이나 글라시(루벤스는 린넨 기름과 밀랍, 천연 일산화납을 섞어 자신만의 독특한 미디엄제를 만들어 사용했다)에 특별한 효과를 내기 위해 첨가하는 액체나 반죽 형태의 첨가제이다. 린넨 기름이 가장 자주 사용되며, 이것을 첨가하면 투명도와 광채가 살아난다.

건조제는 건조 정도를 조절해 준다. 양귀비꽃에서 추출한 린넨 기름이나(건조 시간을 더 늦춰 주는 작용을 함) 물감의 건조 시간을 조절해 주는 특수 건조제를 물감에 몇 방울 떨어뜨려 준다.

바니시는 그림을 보호해 주는 역할을 한다. 송진이 함유되어 있어 그림의 표면층을 그대로 유지시켜 주고 습기로부터 보호해 주며, 색을 선명하게 하며 통일감을 부여한다. 그림에 매트하고 광택이 나는 질감을 준다. 테레빈유에 희석시켜 사용한다.

# 기본 재료

## ■ 팔레트

물감은 섞어 쓰기 편하도록 4색 단위로 차가운 색에서 따뜻한 색 순서로 배열해 놓는다. 그 다음에 화가의 개인적 취양에 따라 몇 가지 색을 첨가하거나 삭제한다.

## ■ 도구, 재료, 화면

붓·브러시·헝겊, 다양한 모양의 나이프가 사용된다. 팔레트는 가공하지 않은 일반 접시나 알루미늄 종이가 덮인 것 어느 것이나 상관없다. 또 건조 오일이나 테레빈유, 화이트 스피릿을 담아 놓을 작은 물잔이 필요하다.

바탕면으로는 캔버스를 입힌 카드보드지나 우툴두툴한 캔버스를 입힌 카드보드지가 주로 많이 사용된다.

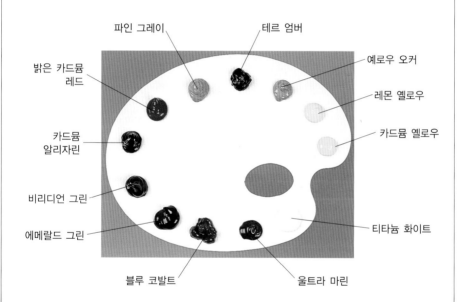

전통적인 팔레트의 예

파인 그레이 · 테르 엄버 · 예로우 오커 · 레몬 옐로우 · 카드뮴 옐로우 · 티타늄 화이트 · 울트라 마린 · 블루 코발트 · 에메랄드 그린 · 비리디언 그린 · 카드뮴 알리자린 · 밝은 카드뮴 레드

## ■ 표면 처리

그림을 그리기에 앞서 캔버스에 초벌칠을 해주어야 한다. 화이트 스피릿이나 농축액으로 희석시킨 옐로우 오커 혹은 테르 베르트색을 헝겊이나 브러시에 묻혀 캔버스에 펴 바른다. 초벌 그림은 목탄이나 엷은 색 물감으로 그린다.

유화는 동시에 통합적으로 작업이 이루어지고, 화가는 자주 뒤로 물러나 작업이 잘 진행되고 있는지 중간 평가를 내린다. 물감은 우연히 잘못 뒤섞이는 일을 피하기 위해 미리 팔레트에 섞어 마련해 둔다.

작업이 끝난 후 붓은 먼저 화이트 스피릿에 담근 후 비누로 세척한다. 물감을 깨끗이 제거한 후 붓끝을 가지런히 가다듬는다. 털끝이 위로 가게 하여 대기중에 건조시킨다.

# 아크릴

회화에서 아크릴의 사용은 1950년대부터 시작되었다. 아크릴은 수용성으로 건조가 빠르며 다양한 기법 구사가 가능하다. 미국에서 탄생한 아크릴화는 팝아트 화가들이 즐겨 그리다가 점차 미국 화가들에게 널리 전파되었다. 커다란 판형에 그려지는 아크릴화는 모더니티의 동의어로 상징된다.

## ■■■■ 오늘날에는 아크릴화가 유화를 대체하고 있다

오늘날 아크릴화는 완전히는 아니지만 그래도 어느 정도 과거 유화가 차지했던 자리를 점점 점유해 가고 있다. 이러한 아크릴의 빠른 확산은 미국 화가들의 영향력(아르퉁 · 라우셴버그 등)과 프랑스에서 부아즈롱 · 로사 · 콩바즈에 의해 행해진 자유로운 구상과 연관이 있다. 게다가 유연한 사용법과 놀라우리만큼 매끄러운 질감을 제공하는 아크릴화는 색채 혼합이나 미디엄 첨가에 있어 까다로운 기법을 요하는 유화에 비해 훨씬 사용이 편리하다. 화가들은 주로 물감병에서 직접 색을 추출해 사용했다.

## ■■■■ 특 징

■ 멕시코의 젊은 화가 시케이로스(1896-1974) · 리베라(1886-1957) · 오로스코(1883-1949)는 1930년대에 정부로부터 공공 건물의 벽면을 장식할 벽화를 제작해 달라는 주문을 받는다. 이들은 화학 공장에서 제조되는 물감의 질을 개선시키기 위해 멕시코 국립 이공과대학 연구소의 도움을 받았다. 이 아크릴 기법은 회화 기술에 혁신을 가져왔다.

■ 아크릴의 새로움은 광채와 유연성, 색의 안정성과 내구력을 보장해 주는 송진 결합제에 있다. 수용성이지만 일단 마르면 잘 지워지지 않는다. 또 아크릴 물감은 건조가 매우 빨라 연속적인 덧칠이 가능하며 글라시나 드라이 브러시 기법의 사용이 용이하다. 또 물이나 용제에 희석시켜 투명한 워시를 할 수도 있다. 건조 속도가 빨라 작업이 동시에 이루어질 수 있지만, 또한 넓은 바탕 화면에서 작업해야 하기 때문에 준비 작업과 축소 모형 작업을 거치는 등 엄격한 단계를 밟아 나가야 한다. 물이나 특수 용제로 희석시켜 투명한 효과나 두껍게 칠하기, 혼합 효과를 낼 수 있는 아크릴화는 색의 광채와 균일한 표면을 보장해 준다. 아르퉁(1904-1989)과 알레킨스키(1927- )의 뒤를 이어 수많은 화가들이 아크릴을 이용한 그림을 그렸다. 반드시 바니시칠을 안 해도 된다. 경우에 따라서는 바니시칠을 할 경우 다양한 빛의 광채를 일률화 시키는 수도 있다.

■ 아크릴 물감은 상표에 따라 15-40ml의 튜브형이나 40-750ml 병에 담겨 판매된다. 구성 요소나 성능에 따라 가격이 다르다.

## ■■■■ 바탕 화면

아크릴화는 모든 종류의 바탕 화면에 적합하다(알레킨스키는 표구한 종이나 혹은 표구하지 않은 상태의 종이를 선호하였다). 바탕화면의 기공을 줄이기 위해 오일이 첨가되지 않은 방수제를 사용하기도 한다. 하지만 흡수가 적은 화면을 쓸 때는 희석시킨 아크릴 물감을 두 층으로 칠하는 것으로 충분하다. 나무나 시멘트처럼 표면에 구멍이 많은 화면에 그림을 그릴 때는 기성품으로 나와 있는 유약을 사용한다.

아크릴과 연관된 미술은 광고와 만화 그림에서부터 시작되었다. 뉘앙스를 주지 않고 펴바른 생생하고 빛나는 색채와 설계도를 그리듯이 그은 선명한 검은 선(발레리오 아다미, 1935-), 미국 하이퍼 리얼리즘 작가들의 실제보다 더 실제 같은 그림, 키스 하링(1958-1990)의 스타일화된 인물들, 1982년 프랑스에서 제작된 〈13개 도시를 위한 13개의 벽화〉 등은 생생한 그림을 선호하는 대중을 매료시켰다.

1960년대말에 미국의 하이퍼리얼리즘 계열 화가들은 뉴욕과 샌프란시스코, 로스앤젤레스의 거리에 자신들의 작품을 전시하였다. 정밀하게 그려진 대형 그림들은 폐쇄되거나 혹은 출구로 뚫려 있는 더러운 벽면을 장식하고 예술 작품으로 변모시켰다. 화가들은 현실적인 원근법과 일상 생활의 실제성을 교란시켰다. 환상이나 놀라움, 엉뚱함을 가져다 주면서 이들은 거리에서 자신들의 지지 세력을 확보하였다.

스클로세, 〈그는 결코 불평하는 법이 없다〉(1976),
아크릴화(150×150cm), 파리 국립 미술 박물관.

# 프레스코

> 프레스코는 축축한 석회 모타르 위에 그려진 벽화를 가리킨다. 물이 증발하면서 화학 반응을 일으켜 공기와 닿는 표면을 굳게 만들고, 색채는 그 사이에 남아 있게 되는 기법이다. 용어의 오용으로 기법에 상관없이 모든 종류의 벽화가 프레스코화라고 지칭되기도 한다.

## 기 법

그림을 그릴 벽을 신중히 고르는 것이 중요하다. 상태가 좋은 벽에 점점 더 고운 모르타르 회반죽을 두껍게 두세 번 겹쳐 바른다(처음에는 석회와 모래 비율을 3:1로, 그 다음번에는 2:1, 마지막에는 1:1). 시간 간격을 두지 않고 재빨리 여러층의 회반죽을 바르면 응집력이 매우 좋아진다. 그렇게 형성된 층에(혹은 arriccio) 프레스코 화가는 작업을 시작한다.

자연색(오커·갈색·테르 베르트 등)이든 광물에서 추출한 색(파란색)이든 오로지 팔레트에 따로 정리해 놓은 컬러 안료만을 사용한다.

진정한 의미의 프레스코, 즉 부온 프레스코(buon fresco) 기법은 그 어떤 수정 작업도 허용하지 않는다. 그러므로 처음 그릴 때 완벽하게 그려야 한다. 화가는 벽이 축축한 상태일 때 그림을 그리는데, 그러면 습기가 증발되면서 화학 작용을 일으켜 석회는 단단한 탄산염으로 결정화되고, 안료 역시 결정화되어 안료가 그림 표면의 주요 부분이 된다. 프레스코는 특히 이탈리아 르네상스 시대에 절정을 이루었고, 라파엘로와 미켈란젤로에 의해 많이 이용된 기법이다. 중세 시대의 프레스코화는 대부분 아 세코 기법(a secco)으로 그려졌는데, 이것은 마른 석회 위에 그리는 일종의 템페라이다. 하지만 손과 얼굴은 통상 부온 프레스코 기법으로 그려졌다. 조토(1266?-1337)는 손과 얼굴을 부온 프레스코로 그리고 나서 다시 세코로 색과 주름을 그려 넣는 기법을 썼다(내구성이 떨어짐).

## 프레스코화 그리기

먼저 아리초(arriccio) 층에 계획하고 있는 밑그림을 그린다. 이 밑그림을 시노피아(sinopia)라고도 하는데, 이것은 이 밑그림이 그려지는 시노프(Sinope)라는 붉은 흙에서 딴 명칭이다. 16세기부터 사용되기 시작한 기름 종이는 화가들이 벽에 밑그림을 그릴 때 쓰는 일종의 착색용 형판인 전사 종이에 혁신을 몰고 왔다. 먼저 밑그림이 그려진 종이를 벽에 말뚝으로 고정시키고 나서 종이 위를 색분 주머니로 문지른다. 그 다음에는 뾰족한 도구를 이용하여 밑그림 선을 벽에 옮긴다. 몇몇 프레스코화에서는 이 자국이 보이기도 한다.

벽
아리초

시노피아
인토나코

맨 위의 층인 인토나코(intonaco), 혹은 그림 표면은 고운 석회와 대리석 가루(지오르나타: giornata)의 병렬로 이루어져 있다. 이 층에 하루만에 프레스코 기법으로 그려야 하고, 그 이후에 수정이 가능하다는 점을 고려하여 화가는 엄격한 계획하에 작업을 진행시켜 나가야 했다. 미리 작업한 것이 지워지는 것을 피하기 위해 위에서 아래로, 그리고 왼쪽에서 오른쪽 순으로 작업이 진행된다.

인토나코

2 지오르나티

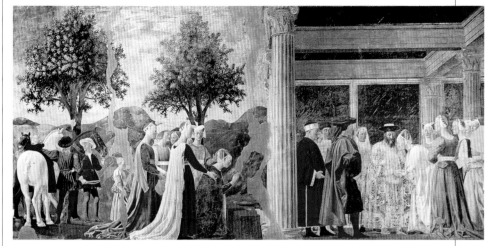

피에로 델라 프란체스카, 〈성스러운 십자가 이야기〉 중 〈사바의 여왕〉 부분 묘사(1452-1459), 아레조 성 프랑수아 성당.

### ■ 프레스코화

프레스코는 인류 역사상 매우 오래된 기법이다. 비트루브의 기록으로 볼 때 프레스코 기법이 기원전 1천 년 전에도 존재했음을 짐작해 볼 수 있다. 크레타 섬의 크노소스 그림들과 고대 이집트의 그림들(기원전 3천 년)은 이 시대에 다양한 프레스코 기법이 사용되었음을 증명해 준다. 오랜 세월 동안 잊혀졌던 이 기법은 중세 시대에 다시 사용되기 시작하면서 전유럽으로 전파되었고, 이탈리아의 최고의 화가들이 사용하는 기법으로 인정받게 이르렀다.

피에로 델라 프란체스카(대략 1416-1492)가 그린 이탈리아 성 프랑수아 다레조 교회의 프레스코화를 유심히 살펴보면 여러 데생 기법이 사용되고 있음을 알 수 있다.

이 그림에서 프란체스카는 사바 여왕과 주위의 세 명의 시녀를 그리는데, 왼쪽과 오른쪽에서 같은 전사 기법을 사용하였다.

### ■ 전사지를 이용한 전사화

피에로 델라 프란체스카는 전사 종이를 뒤집어서 다시 사용했는데, 이것은 그림의 구성상 조화에 일조하는 대칭 작업을 가능하게 했다. 그는 종이의 위치를 약간 움직여서 인물의 위치를 재정립하고 있다. 왼쪽에서 여왕의 얼굴은 오른쪽보다 낮은 위치에 놓여 있다.

또 화가는 옷이나 머리 모양, 여왕의 팔의 위치, 그리고 첫번째 줄에 서 있는 시녀의 모습에 약간씩 변화를 주고 있다. 하지만 목의 곡선이 강조되고 있는 시녀의 얼굴 위치와 단정한 옆얼굴은 오른쪽과 왼쪽이 완벽한 대칭을 이룬다.

〈사바의 여왕〉(부분)

# 콜라주

20세기초에 일상적으로 흔히 사용되는 재료들을 화면에 오려붙여 완성하는 새로운 기법의 회화가 탄생하였다. 콜라주는 비예술적인 재료들을 구부리거나 다른 질감, 다른 재료, 색채를 대비시켜 조형적 특징을 부각시키는 기법이다.

## ▬▬▬ 실제 요소들을 적응시키기

큐비즘 화가인 조르주 브라크(1882-1963) · 파블로 피카소(1881-1973)가 1912년 봄에 처음으로 콜라주 기법을 선보였다. 콜라주는 캔버스 표면에 고전적인 회화 세계에는 낯설은 요소들(풀 · 못 · 클립 등)이 서로 충돌하고, 병치되고, 집합되어 있는 작품을 지칭한다. 처음에 화가들은 신문이나 마분지 조각 · 상표 · 옷감 조각 등 일상 생활에서 흔히 볼 수 있는 간단한 재료들을 캔버스 위에 오려 붙였다.

이러한 새로운 장르의 회화를 제작하면서 화가들은 오려붙인 재료의 색과 형태, 질감으로 작품을 완성시켰고, 사용된 재료들의 조형적인 가치를 부각시키는 데 주력하였다. 콜라주 작품들은 특별한 맥락 없이 단순히 재료들의 가치를 부각시키는 것을 목적으로 하기도 한다.

## ▬▬▬ 다양한 재료의 사용

콜라주 작품을 만드는 데 있어 화가들은 다양한 오브제와 다소 엉뚱한 재료를 선택하는 것으로 작업을 시작한다. 그런 다음 화면에 배열하고 붙이기 전에 이 다양한 재료들을 변형시킨다. 콜라주 작품은 화가가 행한 일련의 행동 양식들을 드러낸다: 긁기 · 찢기 · 자르기 · 갈기갈기 찢기 등. 전통적인 그림 도구들이 가져다 주는 거리화나 소외화 없이 화가는 캔버스 가까이에서 직접 재료들의 파편을 가지고 작업한다.

화가는 마치 퍼즐놀이를 하는 것처럼 그림 각 부분을 조직하고 맞춰 나간다.

콜라주는 그림 표면에서 이루어진다. 파편들이 실제 공간에서 관람객 옆에 위치한 캔버스 위에 붙어 있다. 이 재료들의 육감성은 감상자로 하여금 손을 뻗어 만져보고 싶은 충동을 느끼게 만든다.

## ▬▬▬ 합성 사진

합성 사진(포토 몽타주)은 사진과 그림을 합성시키는 콜라주 기법이다.

합성 사진은 서로 별 관계가 없는 이미지 파편들을 도발적으로 합성시켜 놓는다. 이러한 아말감과 어셈블라주를 통해 엉뚱한 형태를 창조해 내는 것이다. 조그맣게 오려붙인 사람 옆에 거대한 오브제를 배치하는 등 현실적인 맥락과 일반적인 관계를 변형시키고 위반하는 것이 허용되었다.

미리 준비된 다양한 그림 조각과 '사진 파편'들을 부조감 없이 편편하게 배열하여 붙인다. 1930년대 베를린파 화기(다다이즘 전통)들은 이러한 포토몽타주를 나치즘에 대항하는 정치적 무기로 이용했다.

초현실주의 화가들은 낯선 세계의 형상을 표현하기 위해 괴상하고 기묘한 사진과 그림을 합성하는 포토몽타주 기법을 사용하였다.

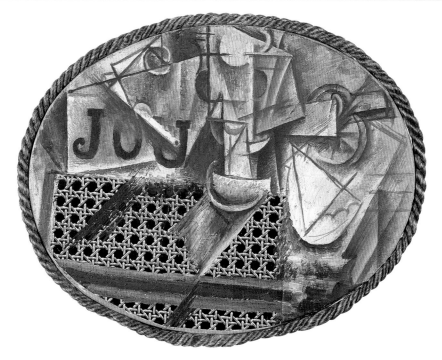

피카소, 〈등나무 의자가 있는 정물〉(1912),
밀랍칠한 캔버스에 유화, 밧줄(27×35cm),
파리 피카소 박물관.

## ■ 피카소의 기법

피카소는 구상적인 모티프가 화면을 가득 채우던 회화의 전통을 파괴하였다.

그는 처음으로 전통 회화에 낯선 요소(등나무 의자를 모방한 무늬가 인쇄된 밀랍칠한 캔버스 조각)를 삽입한 화가이다.

그는 공업용 오브제를 그림에 '오려붙이고,' 등나무 의자와 같은 현실의 파편을 캔버스에 옮겨 놓았다. 그의 그림 속에 등장하는 등나무 의자는 그림이 아니라 실제처럼 정교하게 묘사되어 있다.

밀랍칠한 캔버스는 사선으로 그어진 연속적인 검은 선들에 의해 그림의 한 부분으로 통합되고 있다.

JOU라는 문자가 흰 종이 위를 가득 메우고 있다. 이 세 글자가 그림의 공간면의 존재를 나타내 준다.

그림의 테두리에 피카소는 또 한번 위조 장치를 설치한다. 그는 그림 둘레에 꼬임이 있는 밧줄을 붙였는데, 이것은 그림의 범위를 정해 주고 타원형의 판형을 강조하는 역할을 하고 있다.

피카소는 항상 새로운 효과를 찾아 나섰다. 그는 종이가 누렇게 변색되는 것까지를 계산에 넣고, 1913년에 제작한 그의 몇몇 콜라주 작품에서는 1883년자 '피가로 신문' 조각을 사용하기까지 했다.

# 스텐실

> 스텐실은 마분지나 금속판 따위에 글자나 모양을 그려 오려낸 형판을 말한다. 이것을 이용하여 다양한 색상의 그림(네거티브 혹은 포지티브 방식으로)을 얻을 수 있다. 이 기법은 회화 역사상 아주 오래전부터 사용되었으며 오늘날까지 이어져 오고 있다.

## 양각화와 음각화

오려낸 모티프를 두 가지 방식으로 활용할 수 있는데, 하나는 오려진 형태의 윤곽선을 그대로 놔두는 방법(음각화)이고, 다른 하나는 완전히 도려낸 부분을 이용하는 방식(양각화)이다. 가르가스(기원전 3만 년경)나 펙 메를(기원전 1만 5천 년경)에 있는 구석기 시대 동굴 벽에 찍혀 있는 손바닥 자국은 물감을 손바닥에 묻혀 바로 찍은 양각화이고 손바닥을 올려 놓고 그 위에 안료를 흩뿌린 것은 음각화이다. 비알라(1936- )는 이와 같은 기법을 써서 〈회전하는 완두콩〉과 같은 작품을 제작하였다.

## 기 법

**미리 결정된 형태**. 속을 파낸 스텐실이나 속이 차 있는 형태를 화면에 올려 놓는다. 안쪽이나 바깥쪽에 물감을 묻힌 도구로 흰색 표면을 살짝 두드려 색을 입힌다. 스텐실을 여러 번 자리를 옮기고, 부분적으로 겹치게 하면서 원하는 효과를 얻을 수 있다.

**도구처럼 이용되는 다양한 형태의 조각들**. 이것은 정교하고 능숙한 솜씨를 요구하는 작업이다. 판면에 바로 그리는 직접 방식을 이용한다. 그림 형태선을 결정하고, 형태를 겹쳐 놓고 분사기를 뿌려 볼륨감을 표현하기 위해(가려 놓은 표면에는 물감이 묻지 않는다) 다양한 형태를 띤 조각들을 형틀처럼 이용한다.

**날염법**. 스텐실을 좀더 발전시킨 기법으로, 보통 송진으로 부분부분이 막혀 있는 비단 스크린망을 필요로 한다. 막히지 않은 부분으로 물감이 스며 그림을 형성한다. 이 망을 교묘하게 겹쳐서 작품을 완성시킨다(앤디 워홀, 1930-1987).

## 도구, 바탕 화면, 재료

가장 오래된 스텐실 기법은 나뭇가지나 동물뼈 위에 입으로 물감을 뿜어 모양을 찍어내는 것이었다.(선사 시대) 칫솔이나 풀무·에어졸·분무기 역시 물감을 분사하는 데 쓰이는 도구들이다. 흔히 포슈(pochoir)라고 불리는 둥근 형태의 브러시는 특히 정교한 작업을 하는 데 효과적이다. 촘촘하고 뻣뻣한 털이 색이 규칙적으로 분포되도록 해준다. 화가마다 자신이 원하는 효과를 내기 위해 브러시·쉬폰천·스펀지 등 선호하는 도구가 다르다.

스텐실은 모든 바탕 화면에 적용될 수 있다: 동굴 내벽(구석기 시대)·벽화(하이퍼 리얼리즘)·금속판·종이·밀랍칠한 캔버스 등등.

스텐실에는 모든 종류의 물감이 적용 가능하다. 하지만 선택한 도구와 기대하는 효과에 따라 물감의 농도와 적용 방법이 결정된다. 마분지를 이용한 스텐실 작업을 할 때 물감이 너무 묽으면 효과가 잘 나타나지 않는다. 반대로 풀무와 분무기를 사용할 때는 농도가 묽은 물감을 써야 한다.

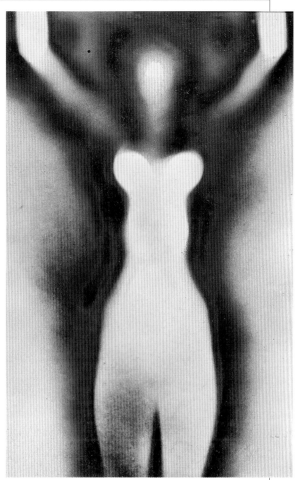

클라인, 〈흔적〉(1961),
개인 컬렉션.

### ■ 도구와 재료

분무기는 바탕 화면 위에 물감을 골고루 뿌려 주는 역할을 한다. 정교한 부분을 표현할 때는 피스톨 모양의 스프레이건을 이용한다. 물감은 잉크나 아크릴 물감을 사용한다. 이 물감들은 농도가 묽고 건조가 빨라서 스텐실의 겹치기 효과를 내는 데 적합하다. 게다가 물에 잘 희석되므로 잘못된 부분을 재빨리 닦아낼 수 있는 이점도 제공한다.

### ■ 바탕 화면

내구력이 강하고 잘 긁히지 않는 두꺼운 종이뿐만 아니라, 벽과 메탈 표면도 바탕 화면으로 많이 이용되고 있다(하이퍼 리얼리즘 계열 화가 · 착시화 · 광고 차량 · 오토바이 등).

### ■ 기 법

— 종이 스텐실. 스크린 베드 위에 인쇄할 종이를 놓고 화면 전체를 투명한 필름으로 덮는다. 스퀴지를 이용하여 모티프를 인쇄한다. 새로운 부분에 다시 인쇄할 때는 먼저 인쇄한 부분을 가려 놓아야 한다.

— 금속판을 이용한 스텐실. 이것은 종이 스텐실보다 좀더 까다롭다. 미리 이미지 부분을 오려낸 뒤 판면에 붙이는 간접 방식을 이용해야 한다.

# 액 자

> 액자는 그림을 더욱 돋보이게 하고, 보호하는 역할을 수행한다. 액자는 각 시대의 미적 감각과 취향을 대변해 준다.

## 액자 끼우기

각각의 액자는 하나의 창조품이다. 결과는 바탕 화면의 성질과 크기, 그림의 주제, 스타일, 시대, 사용된 기법, 걸려 있는 주위 환경 등에 달려 있다.

파스텔화의 경우에는 그림과 유리 사이에 2 내지 3밀리미터의 공간을 남겨 놓아야 마찰에 의한 그림 손상을 막을 수 있다. 수채화의 경우에도 '숨 쉴 공간'이 필요하다.

유화와 아크릴화의 경우에는 덮개유리를 끼울 필요가 없다. 손상되기 쉬운 네 모서리 부분에만 틀을 대는 것으로 충분하다. 캔버스천보다는 마분지나 널빤지가 더 튼튼하다.

## 주의 사항

액자는 그림을 걸어 전시하는 기능뿐 아니라 그림을 보호하는 기능 역시 수행해야 한다. 그림의 색상을 변하게 할 수 있으므로 햇빛이 드는 곳에 걸어두는 것을 피해야 한다. 또 햇빛은 그림의 바래게 만든다.

무슨 일이 있어도 그림을 다시 재단하지 말아야 한다. 그럴 경우 작품의 가치가 훼손된다.

그림이 작을 때 배경 역할을 하는 마운트는 단지 미관을 위한 것이다. 그림 크기가 작으면 작을수록 이 덧판의 영향력이 커진다. 중간 사이즈(20-50센티미터)의 그림일 경우 여분은 13-15센티미터가 적당하다. 아래쪽의 여분은 착시 효과로 양옆이나 위쪽 여분보다 좁아 보인다. 따라서 시각적 균형을 맞추기 위해 1 내지 2센티미터 더 크게 만든다.

화가의 서명이 들어간 그림일 경우 액자 가장자리에 걸려 힘들더라도 반드시 서명이 보이게 한다.

## 액자에 사용되는 재료

그림 공간을 규정짓는다. 액자는 작품의 일부에 포함될 수도 있고(제단 뒤의 장식벽), 조각 장식이 넣어진 것이나 리본·진주 등으로 장식된 것, 금박을 입힌 것, 쪽매 세공을 한 것, 나무 테두리, 메탈 재질로 된 것 등 종류가 다양하다. 오늘날에는 아무 장식도 없는 액자를 선호하는 추세이다.

속틀은 프레임 속에 들어가는 이너 프레임으로, 윈도우 마운트와 함께 사용된다. 두 장의 컬러 마분지를 맞붙여 만든 그림틀(passe-partour)은 사단면을 이루면서 액자에 입체감을 부여한다.

보호 유리는 광물성 유리나 합성 유리 둘 다 사용 가능하다. 빛이 반사되지 않는 유리는 좀더 가볍지만 그림을 뭉개뜨리거나 먼지를 끌어들이는 단점이 있다. '45° 연귀대'에 맞춰 톱으로 연귀면을 45°로 자른다. 연귀면을 맞출 때 금속띠 같은 압착띠를 부착하여 몰딩을 단단히 고정시킨다.

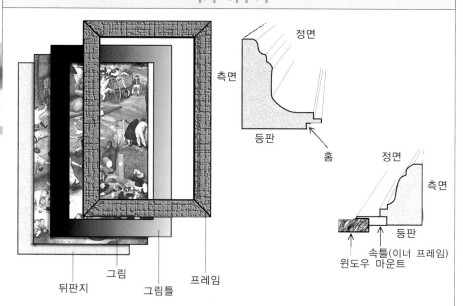

정면

측면

등판

홈

정면

측면

등판

속틀(이너 프레임)

윈도우 마운트

뒤판지   그림   그림틀   프레임

■ 간단한 액자 만들기

1. 밖으로 보여질 부분을 선택한 후(윈도우) 여백 간격을 잰다.

2. '그림틀(passe-partout)'의 크기를 결정한다(여백 공간 위에 올려진 윈도우 마운트의 길이와 높이).

3. 그림틀을 뒤집어 끝에서부터 1cm 간격으로 도려낼 선을 긋는다. 선 위에 평자를 올려 놓고 바깥쪽으로 팽팽하게 잡아당긴다. 안쪽으로 커터를 빌려 윈도우 마운트 사면을 벌린다. 모서리 부분이 분리되면서 공백의 사면이 생긴다.

4. 뒤판지로 사용되는 내구성이 강한 '흰 널빤지' 위에 접착제를 바르고 고무를 입힌 띠를 둘러 그림을 고정시킨다.

5. 그림틀 · 유리 · 프레임을 겹쳐 놓는다.

6. 그대로 뒤집어 크레프트지 리본으로 마무리한다. 프레임과 뒤판지 둘레 전체에 두른 고무 입힌 띠는 액자를 단단하게 고정시키고, 안으로 먼지나 벌레가 들어가는 것을 막아 주는 역할을 한다.

■ 프레임과 유리 액자

— 키트 프레임: 두 쌍의 막대와 이음면을 고정시키는 클립으로 구성되어 있다(다양한 넓이의 막대가 구비되어 있다).

— 나무의 내추럴 색상을 그대로 살렸거나 칠을 한 다양한 크기의 완제품 프레임.

— 프레임 없이 뒤판지와 광물 혹은 합성 유리로 구성된 심플한 유리 액자: 다양한 크기, 클립이나 금속 장치로 그림을 고정시키도록 되어 있다.

# 직관, 시각

> 화가의 메시지는 그림 속에서 체계화된 시각적 기호로 구성되어 있다. 그림 위에서 시선의 지각 작용은 연속적으로 일어난다. 눈은 화가에 의해 그림 구도 속에 퍼져 있는 시각적 기호들을 빠르게 연결시킨다.

### 시선의 행로

감상자는 자신의 눈이 단숨에 그림 전체를 포착하여 지각했다는 느낌을 갖기 쉽다. 하지만 실제로 그림을 바라볼 때 눈은 그림 표면을 매우 빠른 동작으로 훑고 지나간다.

지각 과정은 연속적인 단계에 의해 행해진다. 시선은 아주 짧은 순간, 그리고 연속적으로 한 점에서 다른 점으로 멈췄다가 옮겨진다. 감상자의 눈의 움직임은 관례적인 방향으로 행해진다: 서양의 경우 왼쪽에서 오른쪽으로, 위에서 아래로.

또 동시에 시선은 자연적으로 그림의 틀을 형성하고 있는 시각축을 따라 움직인다. 시선은 중앙이나 가장자리 어디에도 치우치지 않게 그림 표면을 수직선과 수평선으로 삼등분한다. 그림의 초점은 바로 이 '삼등분선들'의 교차점에 있다. 화가들은 바로 이 축들에 강조하고자 하는 요소들을 배치한다.

### 착시 효과

우리의 눈은 그림에서 결여되어 있는 것을 머릿속에서 시각적으로 복원하여 완전하게 만든다. 이미지를 지각하기 위해 우리의 눈은 형태와 그것을 둘러싸고 있는 배경을 구별해야 한다. 이러한 구별은 상대적으로 우리가 그림 전면을 어떤 순서로 읽는가 하는 결정에 달려 있다.

옆의 그림은 다음과 같이 보여질 수 있다:
— 흰색 바탕에 놓여 있는 검은색 꽃병.
— 검은 직사각형 배경 위에서 부각된 마주 보고 있는 하얀 두 얼굴.

### 시각적 배경

같은 기호도 완전히 다르게 읽힐 수 있다. 예를 들어 장 콕토(1889-1963)의 그림에서 작은 검은색 점은 달의 눈 한가운데 위치한 것으로 인식되는 한편, 또 이 눈의 동공을 상징하고 있는 것처럼 이해될 수도 있다. 똑같은 점이 원 주위에서 반복적으로 나타나고 있는데, 이 점은 그림의 틀과 결합되어 그림 주위의 단순한 장식적 모티프가 된다.

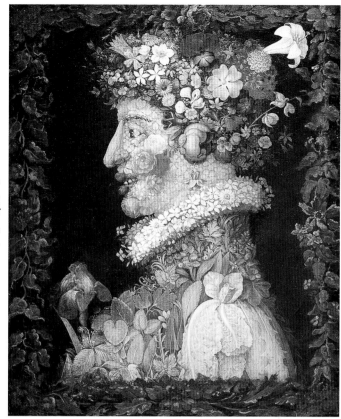

기유제프 아르침볼도,
〈봄〉(1573),
캔버스에 유화
(76×63cm),
파리 루브르 박물관.

이탈리아의 화가 기유제프 아르침볼도(대략 1527-1593)는 합스부르크 왕가의 페르디낭 1세의 얼굴을 사계 중 봄의 알레고리로 표현하였다. 주로 정물화와 의인화된 꽃화환을 작품 주제로 삼았던 그는 프라하 왕국의 궁정 화가로 귀족 작위를 수여받았다. 가까이서 보면 그림은 꽃과 식물들을 자연스럽게 배열한 작품처럼 보인다. 하지만 멀찌감치 떨어져서 감상하면 그림은 웃고 있는 젊은 여자의 옆얼굴을 보여준다. 꽃과 꽃줄기, 잎사귀 등이 여자의 피부(흰색과 장밋빛 꽃)와 머리카락(다채로운 색상의 꽃으로 만들어진 화관), 옷과 보석(식물의 잎사귀)처럼 꾸며져 있다.

코는 백합의 꽃봉오리로 되어 있고 눈은 작은 버찌 열매와 꽃으로 이루어져 있으며, 귀는 튤립으로 만들어졌다. 옷깃은 흰색 꽃으로 엮어져 있고, 머리 꼭대기에는 흰색 백합이 꽂혀 있다.

아르침볼도는 재현하고자 하는 인물의 테마에 부응하고, 인물의 특징을 드러내 주는 일상의 오브제들을 배열하고 조합하여 초상화를 그렸다. 이 그림에서 보여지는 수많은 꽃들은 봄의 화사함과 자연의 소생 이미지를 연상시킨다.

# 작품의 포맷

포맷은 작품의 테두리를 형성하며 작품에 형식과 통일성을 부여한다. 작품의 테두리와 크기는 틀처럼 작용하며, 그림의 구도를 결정짓는 기하학적 형상들을 잠재적으로 배치하고 그림에 한계선을 설정한다.

## ▨ 직사각형

▦ 직사각형은 가장 많이 사용되는 포맷이다. 직사각형이 세계를 향해 난 가상의 창문이라고 여겨져 왔기 때문이다. 또한 직사각형 포맷은 제작(새시·캔버스)이 편리하고 그림이 장착될 건물과 벽과의 조화 규칙에도 잘 부응한다.

▦ 직사각형 구조는 대각선을 포함하고 있고, 이 대각선의들 교차점이 직사각형의 중심점을 결정한다. 중심점에서부터 뻗어나오는 방사선이 사방면을 규정한다. 그림의 골조는 바로 이 구심적인 망 주위에서 형성된다. 시선은 한쪽 가장자리에서 반대편 가장자리로 이동한다. 수평 포맷은 주로 풍경화에 사용되고 수직 포맷은 초상화를 그릴 때 주로 쓰인다.

## ▨ 톤도(le tondo)

둥근 포맷의 그림을 지칭하는 톤도(이탈리아어로 '둥글다(rotondo)'에서 비롯됨)는 술잔이나 접시같이 일상 생활에서 쓰이는 둥근 형태의 오브제들을 장식하기 위해 르네상스 시대 이탈리아에서 유행했던 포맷이다. 이 포맷 안에서 그림의 구도는 원의 중심과 반지름 안에서 구성된다. 그림의 구성 요소들은 중심 모티프를 둘러싼다. 시선은 원 중심쪽에 위치한 중심 주제로 바로 향한다.

## ▨ 정사각형

▦ 직사각형을 최소한으로 변형시킨 정사각형은 안정감을 주는 포맷이다. 정사각형 포맷은 중앙에 중심 이미지가 집중된다는 점에서 원형 포맷과 비슷한 특징을 가지고 있다. 이 포맷 역시 시선을 중앙으로 잡아끈다.

▦ 추상 화가들이 자주 사용하는 이 정사각형 포맷은 자유로운 그림 공간을 창조한다.

## ▨ 복합 포맷

복합적인 형태를 띤 건물에 통합되는 그림을 주문받았을 때 화가는 불규칙한 포맷의 그림을 그린다. 화가는 다양한 포맷을 겹치거나 배열하여 벽이나 천장의 외곽에 맞는 포맷을 제작한다.

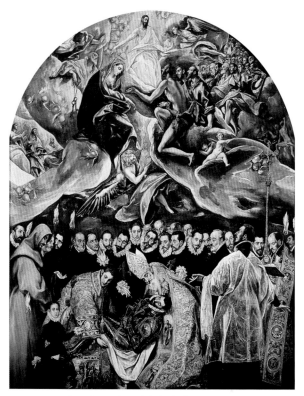

그레코, 〈오르가스 백작의 장례〉(1586-1588),
캔버스에 유화(4.80×3.60m), 톨레도 산토 토메 교회.

## ■ 그레코의 그림

이 거대한 그림은 오르가스 백작 장례의 기적을 기념하기 위하여 그레코(1541-1614)에 의해 그려진 것이다. 두 명의 성인이 공작의 유해를 관에 안장시키고 있고, 한편 공작의 영혼은 하늘로 오르고 있다.

이 그림은 톨레도의 산토 토메 교회 예배당 벽에 걸려 있다. 그림 바로 아래에는 공작의 무덤이 있다. 그림의 틀은 그림이 걸려 있는 내벽면의 모티프를 모방한 것이다. 포맷은 건축물적 환경과 밀접한 연관이 있다. 이 포맷은 중세 시대 종교적 건축물의 합각벽을 기준으로 삼고 있다.

## ■ 아치형 포맷

이 그림은 직사각형에 반원이 얹혀 있는 형태를 하고 있다. 이 포맷은 중간의 수직 축 양쪽으로 대칭적인 구도를 취하고 있고, 또 수평선(합각벽 아래의 분리선: 수평으로 일직선을 형성하고 있는 일련의 검은 옷을 입은 인물들)이 두 세계를 양분시키고 있다. 클로버 모양을 형성하고 있는 장식이 구불구불한 선으로 아래 세계에서 그림 위쪽으로 이어지고 있다. 오른쪽의 십자가가 이 두 세계를 연결시키는 역할을 한다.

# 시점, 배치, 플랜

> 화가는 특정 시점을 선택하여 그림의 피사체를 그림의 테두리 안에 배치한다. 이러한 시점은 감상자의 시선을 인도하고 그림을 어떻게 읽을 것인지를 결정짓는다.

## 시점과 각도

시점이란 화가가 캔버스 위에 재현하고자 하는 장면이나 풍경을 가리킨다(정면 · 위 · 아래). 시점은 화가와 주제 사이에 존재하는 시각과 상징의 관계, 화가의 위치와 거리의 관계를 나타낸다(대상과 화가의 거리가 가까운지, 먼지). 이것은 화가에게 있어 중요한 선택인데, 그건 감상자를 가상적으로 자신의 위치에 설정하기 때문이다.

화가는 감상자에게 어떤 각도에서 어떤 의도를 보여주고자 하는가?

— 자연스러운 각도: 화가는 서 있는 상태의 눈높이에서 대상을 바라본다. 이것은 우리의 공간적 시야를 변형하지 않는 수평축을 형성한다.

— 위에서: 화가는 위에서 내려다본다. 화가가 움직임을 지배한다. 각도는 좁아진다: 수직면은 오그라들고 거리와 오브제 인물들은 작아지며, 공간은 축소된다.

— 아래에서: 화가는 장면을 아래쪽에서 올려다본다. 화가는 움직임의 지배를 받는다. 각도는 느슨해진다: 인물들은 길쭉해 보이고, 오브제의 크기는 커지며 공간은 확장된다.

## 그림 장과 그림 장 외

그림 장(le champ)은 화가가 그림이라는 한정된 공간 속에 담아 놓은 광경이다.

작품 속에서 그림의 공간은 단순히 캔버스의 크기와 포맷의 제한을 받는 것이 아니다. 화가가 전체 장면이나 풍경의 일부를 화폭에 옮겨 놓았을 경우, 우리는 상상을 통해 보이지 않는 그림틀 바깥의 장(hors-champ)을 쉽게 떠올릴 수 있다.

그림에 의해 제공된 지표로 암시되는 그림틀 바깥의 장은 그림의 테두리 주변에서 펼쳐지고 이미지로 가득 차 있다: 우리가 머릿속으로 연장시키는 철길과 오브제(그림 테두리로 잘려진), 액자 밖에서 바라보는 인물들, 캔버스에는 보이지 않는 장식들 측면을 반사하고 있는 거울이나 접시.

## 도면의 절단

도면은 그림 공간의 깊이를 연속적으로 구조화하는 잠재적인 표면이다. 전면은 그림의 앞쪽에 부응하고 배경은 그림의 뒤쪽을 장악한다.

하늘 · 바다 · 해변가 · 언덕 등 자연을 재현하기 위해 화가는 도면 전체를 이용한다. 화가는 틀을 넓게 잡고, 각도를 개방시키고 인물은 작게 그린다. 서 있는 초상을 그리기 위해서는 보통 플랜을 이용하는데, 이것은 공간을 모델의 크기에 맞추는 것이다. 초상화를 그릴 경우에는 시선이 자연스럽게 머무는 축 안에서 화폭을 잡는 근접 플랫을 사용한다.

# 프레임

■ 보통 플랜

마네, 〈피리 부는
소년〉(1866),
캔버스에 유화
(160×98cm),
파리 오르세 미술관.

■ 근접 플랜

마네, 〈빅토린 뫼랑의
초상〉(1862),
캔버스에 유화(43×43cm),
보스턴 파인 아트 미술관.

■ 그림 장 외

우리는 프레임에 갇힌 주제의 중앙에서 파이프를 물고 있는 한 남자와 하녀를 볼 수 있다. 움직임은 그림 프레임 너머의 알지 못하는 곳에서 '펼쳐진다.' 마네는 우리로 하여금 그림에 결여되어 있는 부분을 복원하도록 한다.

그림 속에 등장하는 모든 오브제와 인물들은 프레임 테두리에 의해 잘려져 있거나 부분적으로 숨겨져 있다.

파이프를 물고 있는 남자의 얼굴은 그림 바깥쪽으로 돌려져 있다. 그는 그림에서는 보이지 않는 움직임을 바라보고 있다.

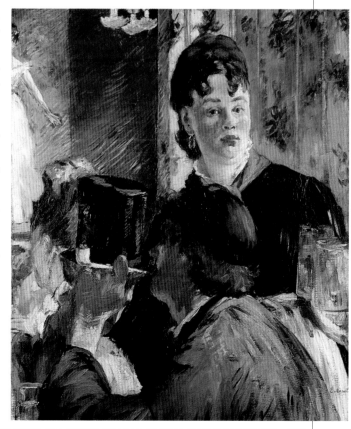

마네, 〈맥주잔을 나르는
여종업원〉(1879),
캔버스에 유화(77.5×65cm),
파리 오르세 미술관.

# 구 도

화가는 초벌 데생을 할 때 그림에 담을 요소들을 배치시킨다. 화가는 그림의 포맷과 크기에 맞게 배치 순서와 어떤 요소를 반복적으로 배열할 것인가 등을 결정한다. 이러한 내적인 구도 단계가 감상자에게 그림을 어떻게 읽을 것인가 하는 조건을 결정지어 준다.

## 주축선과 구도

주축선은 그림의 공간 조직을 이끄는 역할을 한다. 이 선들이 그림이 균형을 이루도록 해준다. 주축선은 실제로 그림 속에 제시된 축이거나(수평선, 벽 가장자리 등), 혹은 잠재적으로 플랜과 색채군에 의해 유추된다.

— 정적인 구도는 곧은 수평선과 그림 테두리의 직각선으로 결정된다. 주축선은 질서감과 안정감을 준다. 오브제와 형상들은 수평선이나 수직선에서 급작스럽게 이탈하는 법 없이 규칙적으로 배열되어 있다.

— 역동적인 불균형은 그림을 가로지르는 대각선 구도에서 기인한다. 반대 방향에서 시작되어 그림의 직각 구조를 반으로 가르는 이 선은 움직임이나 무질서와 같은 느낌을 유발한다. 화가들은 화면을 가로지르는 커다란 곡선이나 아치선을 주로 이용한다.

## 다양한 유형의 구도

**삼각 구도 혹은 피라미드형 구도**
삼각형의 두 변을 이루는 선이 감상자의 시선을 그림의 꼭대기로 이끈다.

**원 형**
구도는 세부 묘사에 집중되어 있다(인물). 이러한 원형 구도는 중심점에서부터 시작하여 강한 대칭 효과를 가져온다.

**대각선**
역동적인 구도. 그림을 반으로 잘려지며, 시선은 사선을 따라 움직인다.

## 구성적인 리듬

이것은 작품의 표현성을 목적으로 하여 그림 요소의 배열과 조합을 어떻게 하였는가를 의미한다. 화가는 길게 이어지는 수평선과 여러 모티프, 파선의 단조롭거나 다채로운 정열을 통해 균형감을 구축한다.

## 중심 집중형

이것은 주제가 형성되는 구도 주위로 감상자의 시선이 고정되는 그림의 중심점을 말한다. 시선은 이 중심점을 향해 이끌려 간다. 이 중심점 근처에 위치한 요소들도 부각된다.

## ■ 피타고라스 방정식

완벽한 직사각형을 구축하기 위해 화가들은 두 축(길이와 폭) 사이의 이상적인 비율을 찾고자 하였다. 그래서 이들은 정확한 비율로 비대칭적인 선을 그어 화면을 분할하였다.

고대 그리스에서 수학철학학파에 속했던 피타고라스는 이 두 선의 이상적인 크기를 결정짓는 방정식을 발견했다. 이 방정식에서 얻어진 수는 황금수(순수성을 상징하는 황금과의 연상 작용으로 붙여진 이름)로 지칭되었다.

방정식은 다음과 같다:

AC=AB+BC이므로

$$\frac{AB}{BC} = \frac{AB+BC}{AB}$$ 이다.

따라서 $AB^2 = AB+BC^2$가 된다.

1에서 BC(가장 작은 값)까지 값을 줄 때 $AB^2 - AB = 1$이 되고,

따라서 $AB^2 - AB - 1 = 0$이다.

이 방정식의 근은

$$\frac{1+\sqrt{5}}{2} = 1.618,$$ 즉 황금수이다.

## ■ 신성 비례

화가들은 그림 포맷을 분할하기 위해 황금수 방정식을 이용할 수 있다.

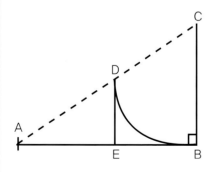

AB의 밑변을 긋고 B에서 시작하여 AB변에 직각이 되는 BC선을 긋는다. 이때 BC선은 잠재적인 선 AC의 1/2이 되게 한다.

점 C에서 컴퍼스를 사용하여 선분 AC를 자르도록 점 B로부터 호를 그리고, 그 자르는 점을 D로 설정한다. 그러면 비례상으로 선 EB:AE=AE:AB가 성립된다. 따라서 점 A, E, B는 황금 비례상에 놓여 있다. 화가는 '이상적인' 포맷을 구상하기 위해 AE와 EB 길이를 선택할 수 있다.

황금수는 또한 '이상적인' 구도축을 잡는 데에도 이용된다. 화가는 그림의 각 꼭지점에서 황금수 자리를 계산하여 지정한다.

그러고 나서 잠재적인 축을 긋고 그 위에 중요한 세부 사항들을 배치시킨다. 이러한 미학적 비율은 고대인들이 사용했던 신성하고 완벽한 미를 표현해 준다.

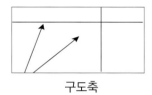

구도축

## ■ 언제나 통용되는 방정식

방정식은 중세 시대 건축가들에게서 르네상스 시대 화가들에게로 전달되면서 계속해서 이용되었다. 레오나르도 다빈치와 알브레히트 뒤러가 이 방정식을 연구하고 자신들의 작품에 적용시켰다.

그 이후로는 계속 사용되지 않다가 20세기초에야 다시 이 방정식이 회화에 사용되기 된다. 자크 비용(1875-1963)은 1912년에 황금분할 전시회를 조직했다. 이 전시회는 황금수의 균형 원칙을 따지는 입체파 화가들을 하나로 결성시켰다.

황금분할율은 오늘날에도 여전히 고전 문화에서 영감을 길어올리는 화가들에 의해 사용되고 그림의 구도와 포맷을 고대 그리스의 고전적 전통에 따라 제작하는 것을 반대하는 사람들은 이 황금분할의 사용에 반기를 들고 있다.

# 고전적인 원근법

> 시각적으로 그림 공간에 깊이감(삼차원)을 표현해 주는 기하학적 표상 체계인 원근법은 감상자에게 마치 그림의 틀을 가로질러 바라본 것처럼 그림 속의 움직임에 참여하고 있는 듯한 느낌을 제공한다.

## 원근법의 규칙

15세기초 피렌체에서 건축가이자 화가인 레온 바티스타 알베르티(1404-1472)와 필리포 브루넬리스코(1377-1446)는 평평한 그림에 삼차원적인 기하학적 재현 규칙을 창시하였다. 알베르티는 "나는 내 맘에 드는 크기의 직사각형을 하나 그린다. 그리고 그것이 열려 있는 창이며, 그 창문을 통해 보여지는 모든 것을 내가 볼 수 있다고 상상해 본다"라는 기록을 남기고 있다.

훌륭한 투시도를 실현시키기 위한 세 가지 기본 규칙이 존재한다

— **관점의 일관성**. 그림은 하나의 관점 아래에서 그려진다. 이 관점은 화가의 작업 위치에 의해 결정된다. 그림의 구도가 실행되고 시각적 원근감이 형성되는 것은 바로 이 장소에서 출발한다.

— **소실점**. 그림 안쪽으로 이어지는 모든 수평선들은 반드시 하나의 소실점에서 일치해야 한다. 화가와 관찰자의 관점의 결과를 결정짓는 것(위에서 본 장면, 가까이에서 바라본 장면, 멀리서 바라본 장면 등)은 바로 이 소실점이다.

— **단축**. 형상의 크기는 그림의 깊이가 깊어짐에 따라, 그리고 감상자에게서 멀어짐에 따라 점점 더 작게 표현된다.

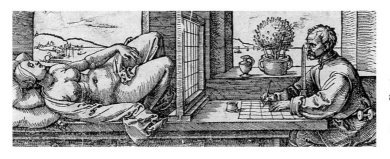

알브레히트 뒤러,
〈원근법 이론(누워 있는 여인을 스케치 하는 화가)〉(1525),
목판화,
파리 국립 도서관.

## 전면 원근법

원거리에 놓여 있는 오브제는 감상자의 시각과 같은 면을 보여준다.(그림의 평면도에서) 그림 안쪽으로 이어지는 모든 수평선은 화가의 눈높이에 있는 수평선 위 하나의 소실점에서 만난다.

## 사선 원근법

오브제는 감상자의 시야에서 사선축에 위치해 있다. 그림 안쪽으로 이어지는 모든 수평선은 화가의 눈높이에 있는 수평선 양끝에 위치한 두 개의 소실점에서 만난다.

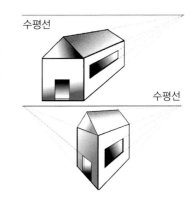

수평선

수평선

## ■ 직사각 공간과 중심 원근법

에두아르 마네의 그림 〈포장도로를 깔고 있는 인부들〉에서 시점은 중앙에 있다. 구도는 고전적인 조화 규칙을 따르고 있다: 감상자의 눈은 그림 안쪽에 위치한 소실점으로 이끌린다. 여기에서 균형감과 안정감, 그리고 강한 깊이감이 생겨난다.

## ■ 굽은 공간과 곡선 원근법

곡선 원근법은 순환적이고 역동적인 관점을 재현하고자 하는 기하학적 투시도이다. 화가는 시각장의 구형 곡선을 전사하고 있다. 그는 마치 둥근 형태의 스크린 표면에 투사된 것처럼 둥근 이미지를 형상화하고 있다. 직선들도 굽은 선으로 보이며, 그림의 양쪽 끝에서 안쪽으로 휜 것처럼 보인다.

이것은 빈센트 반 고흐의 〈아를르의 반 고흐의 방〉의 작품 공간에 대한 평이다. 반 고흐는 그의 원적인 시선을 자유롭게 이 방 공간에서 움직이게 놔둔다. 각 오브제는 독자적으로 존재한다. 이것들은 각기 고유한 투시 공간(espace perspectif)에서 그려졌다: 이 장소에 하나의 틀과 통일성을 부여해주는 것은 '박스형의 벽(boîte des murs)'이다. 그림 아래쪽의 바닥을 나타내는 선들은 동심원적인 원을 그리고 있다. 전면의 왼쪽과 오른쪽에 놓여 있는 사선으로 배치된 침대와 의자의 다리가 이 곡선적 공간의 구형(求形)에 참여하고 있다.

에두아르 마네, 〈포장도로를 깔고 있는 인부들〉(1878)
캔버스에 유화(65.5×81.5cm),
개인 소장.

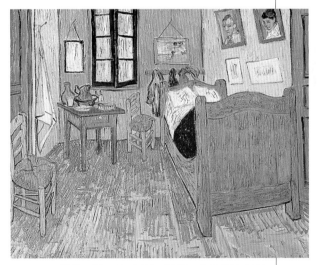

빈센트 반 고흐, 〈아를르의 반 고흐의 방〉(1889)
캔버스에 유화(57×74cm),
파리 오르세 미술관.

# 왜 상

화가들은 기하학적인 격자창의 도움을 받아 이미지들을 해체시킨 왜상(歪像)을 그렸다. 이러한 변형 그림은 그림을 바라볼 때 모티프의 정확한 비율을 되찾기 위해 거울의 도움을 받거나 특정 각도에 위치해야만 하는 감상자들에 의해 다시 '재정립' 된다.

## 기묘한 원근법

'왜상(anamorphose)' 이라는 용어는 17세기에 생겨났다. 이것은 이미지를 변형시키는 기법으로, 감상자로 하여금 그림을 감상할 때 일정 각도 아래에서 바라보아 이미지를 다시 현실적으로 재정립할 것을 요구한다. 변형 원근법은 16세와 17세기에 걸쳐 프랑스에서 발달하였다. 기교적 개념과 연관된 이 변형 원근법은 진기한 물건들을 진열하는 골동품실 등에서 애용되었으며, 몇몇 전문가들에게만 알려진 경이로운 기술이다. 20세기 초현실주의 예술가들에 의해 다시 빛을 본 이 왜상 기법은 오늘날에는 감상자들에게 실재하는 것에 대한 지각과 감각의 다양성, 시각의 부정확성 등에 대해 의문을 재기하는 것에 이용되고 있다.

## 비스듬한 시선

16세기에 처음 등장한 왜상 그림들은 구상적인 면모가 사라지도록 이미지들을 기하학적으로 길게 늘어뜨려 놓았다. 감상자들은 그림 측면 접선 지점에서 '비스듬한' 자세로 그림을 보아야만 작품의 소재를 발견할 수 있었다. 건축 장식에 활용되었던 이러한 모티프들은 건물 통로의 전벽에 걸쳐 길게 투사된다. 따라서 감상자들은 자리를 옮길 때마다 다른 모티프들을 보게 된다.

## 거울 효과(반사로 인한 왜상)

▨ 17세기부터는 새로운 도구로써 거울이 이용되었다. 거울은 감상자가 그림을 바로 볼 수 있는 각도를 정립하는 데 도움을 주었다. 그림 위에 적당히 기울여 놓으면 이것은 오브제에 정상적인 비율을 되돌려 준다.

▨ 이것은 또한 심하게 변형되었거나 뒤집혀 있는 원형의 이미지 중앙에 놓인 원통형이나 혹은 원뿔형의 거울이다.

▨ 변형 조작은 단순화되었다. 반사각도(거울의 기울임)가 보는 각도(감상자의 시선 각도)를 대체한다. 거울의 저변을 에워싸고 있는 그림은 변형되고 둥근 형태를 띠고 있으며 확장되어 있다. 관찰자는 오브제의 변형된 이미지와 거울에 다시 재정립되어 비치는 모습을 동시에 볼 수 있다.

19세기의 왜상,
작자 미상,
파리 국립 도서관.

한스 홀바인,
〈대사들〉(1533),
목판에 유화(207×209cm),
런던 내셔널 갤러리.

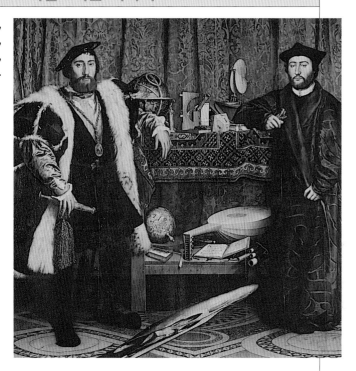

■ 전통적인 그림이긴 하지만……

한스 홀바인(대략 1497-1543)은 영국 궁정을 방문한 두 명의 젊은 프랑스 대사를 그리고 있다. 흰색 담비 조끼를 걸치고 오른손에 단검을 들고 있는 인물이 장 드 딩트빌 폴리시 경(스물아홉 살)이고, 수단을 입고 사각모를 쓴 사람은 라부르의 주교 조르주 드 셀브(스물네 살)이다.

이들은 세계를 관찰하고 측정하기 위한 기구(천구본·천문학 기구·해시계·지구본·직각자·컴퍼스)·책·악기(류트) 등 상징적인 오브제들이 놓여 있는, 양탄자로 덮인 탁자 위에 팔을 걸치고 있다. 이 정물화는 과학 도구와 유한적인 지상 세계를 상징하는 물체들을 보여주고 있다.

■ ……이 그림 안에는 비밀스러운 이미지가 숨어 있다

타원체 하나가 사선으로 그림 중앙 아래쪽에서 부유하고 있다. 따라서 감상자는 이 왜상을 '재정립하기' 위한, 그리고 두개골 이미지를 식별하기 위한 가장 적절한 장소를 찾아야 한다. 이 두개골은 문명인과 과학의 힘에 대한 죽음의 승리를 은유적으로 표현하기 위해 홀바인이 설치해 놓은 장치이다. 그는 인간과학의 덧없음을 이 세상에 속하지 않는 (비단 커튼 속에 조심스럽게 숨겨진 왼쪽 위의 은색 십자가가 연상시키는) 신의 진실과 대비시키고 있다. 그림의 모자이크는 그 당시의 웨스트민스터 사원 바닥 장식을 거의 동일하게 모방하고 있다.

# 상징, 엠블럼

19세기까지 화가들은 은유적이거나 상징적인 기호를 매개체로 하여 자신의 작품에 현실을 옮겨놓는 것이 유행이었다. 그림을 장식하는 가문(家紋)과 엔블럼도 같은 기능을 하였다.

## 유럽 대륙

지혜와 학문의 대륙인 유럽은 왕관과 왕홀로 상징되었다. 풍요의 뿔과 과학 도구·악기들이 유럽을 상징하는 것들이며, 상징 동물은 말이다.

아시아는 향료와 동양적 전통의 대륙이다. 동양을 상징하는 것으로는 꽃과 패물·향·사막의 종려나무 등이 있다. 상징 동물은 낙타이다.

아메리카 대륙은 활과 화살·깃털 장식 등 인디언들의 물건으로 상징된다. 상징 동물은 카이만 악어이다.

아프리카는 검은 피부의 여인으로 상징된다. 상징물은 산호와 이국적인 동물(악어·코끼리·전갈·뱀 등)이다.

## 천사와 악마

천국에는 천사들이 모여 있다. 천사들은 '중성' 적인 몸을 가지고 있으며, 등에 두세 쌍의 날개가 달려 있다. 세라핀은 불을 상징하는 붉은색 천사들이다. 게루빔은 하늘을 상징하는 푸른색 천사들이다. 그밖에 전령이나 전사의 역할을 수행하는 천사들은 갑옷이나 하얀 상제의(上祭衣)를 입고 있다.

지옥에는 악마들이 우글거린다. 악마는 까맣고 자그마한 몸집에 머리에 뿔이 나 있고, 꼬리 끝은 갈라져 있다. 이들은 손에 쇠창살을 들고 있고, 입으로는 불을 내뿜는다.

## 계절의 상징체

가을: 포도잎과 포도밭, 포도 수확 삽화나 포도주통, 압착기 등 포도주의 신 바쿠스.

겨울: 집 내부의 풍경, 식사 장면, 난롯가에 앉아 있는 노인, 눈오는 풍경이나 얼은 호수 위에서 스케이트 타는 장면 등 불의 신 불카누스.

봄: 화환과 부케, 사랑의 신 큐피드를 상징하는 물체들.(활과 화살, 화살통) 사랑의 여신 비너스.

여름: 과일 광주리, 낫과 밀이삭, 건초더미, 수확을 상징하는 물체들, 목욕 장면 등 땅의 여신 세레스.

## 가문과 엠블럼

가문은 귀족 가문이나 도시, 길드의 특징을 드러내 주는 문양을 지칭한다.

엠블럼은 왕이나 영웅, 전사 등 어떤 한 사람의 특징을 상징하는 형상이다. 이 개인적인 형상 그림에는 보통 명구가 수반된다.

"나는 좋은 것은 취하고 나쁜 것은 파괴한다." 전설에 따르면 도마뱀은 불의 뜨거움을 느끼지 못하며, 불을 끌 수 있는 능력을 부여받았다고 한다. 이 도마뱀은 프랑수아 1세(1494-1547)의 엠블럼이다.

# 오감과 4원소

## ■ 오 감

오감은 각각의 감각 작용을 특징짓는 오브제나 동물과 연관지어진다. 청각: 악기·사슴. 미각: 과일·음식·음료, 입에 과일을 물고 있는 원숭이. 촉각: 카드놀이·체커·동전·고슴도치나 흰담비. 후각: 꽃·향수·개. 시각: 거울·은접시·독수리.

또 중세 시대와 르네상스 시대의 그림들은 우리의 오감과 성서와 연관된 신화적 이야기 사이에 상징체들을 구축하고 있다. 시각은 거울과 유혹을 상징한다(낙원에서 추방당하는 아담과 이브). 청각은 성인이나 사도의 예언을 의미하며, 미각은 카나의 결혼식에서 넘쳐나는 빵과 포도주로 연관지어진다. 후각은 마리 마들렌이 예수에게 기름을 붓는 장면과 연관되며, 촉각은 예수의 기적(병자들의 머리에 손을 얹어 병을 고친 사건이나 물 위를 걷는 예수)과 관련된다.

## ■ 4원소

4원소는 관례적인 총람이나 유사성을 통해 상징체를 가진다:

— 불: 도마뱀·벼락·불사조·불카누스.

— 대지: 뱀·전갈·식물·과일·농업의 여신 세레스.

— 물: 우물·돌고래·바다의 신 넵투누스.

— 공기: 새·비눗방울·주노 여신(주피터의 아내, 주피터에게 복종하지 않은 대가로 황금줄로 공중에 매달려 있는 벌을 받음).

자크 리나르(1600-1645)의 그림에는 4원소의 상징체가 등장하고 있다(불을 상징하는 화덕, 공기를 상징하는 새, 땅을 상징하는 뿌리, 물을 상징하는 물항아리). 또 오감의 상징체도 나타나 있다(청각을 상징하는 악기, 미각을 상징하는 과일, 후각을 상징하는 꽃, 촉각을 상징하는 카드, 시각을 상징하는 거울).

자크 리나르,
〈오감과 4원소〉(1927)
캔버스에 유화
(105×155cm),
파리
루브르 박물관.

# 그림 속에 나타난 문자

때때로 화가들은 자신의 그림 속에 문자를 새겨 넣곤 한다. 이 글자들은 그래 픽적인 선으로 아름답게 장식되어 사용될 수 있다. 하지만 텍스트의 내용을 해 독해 주는 그림은 정확하게 그 의미를 전달한다. 하지만 종종 그림 속의 문자들 은 그림이 전하고자 하는 의미를 정확하게 전달하는 역할을 수행한다. 이러한 문자들은 그림을 이해하고 느끼는 데 일조한다.

## 서 명

중세 시대에 처음으로 그림 수집가들이 생겨나면서 화가들은 자신의 작품이 진품임을 증명하기 위해 그림 안에 자신의 이름이나 서명을 넣었다. 보통 서명은 그림 아래쪽에 하 는 것이 관례가 되었다. 르네상스 시대에는 '내가 작업했다'에 해당하는 fecit나 '내가 그 렸다'를 의미하는 pinxit라는 라틴어 문구와 더불어 로마자나 초서체의 라틴어로 이름을 써넣는 것이 유행이었다. 때때로 서명은 그림의 구도 속에 통합되기도 한다. 이것은 돌에 새겨지거나 건축물의 장식으로, 혹은 옷감에 수놓아지기도 한다.

## 이름, 연도

왕이나 귀족의 초상화를 그릴 때 화가들은 얼굴 한편이나, 혹은 장식 벽면에 붙어 있는 가문 한편에 글자를 새겨 넣었다. 여기에는 그 인물의 이름이나 귀족 칭호 · 명구, 그가 소유하고 있는 지리적 영역 등이 쓰여졌다. 또한 화가는 자신의 작업 일자를 기념하고, 모 델을 그 나이 때에 얼마나 흡사하게 그렸나를 증명하기 위해 모델의 나이를 기입해 넣을 수 있었다.

## 단 어

그림 속에 단어나 문장 전체가 쓰여지는 경우도 있다. 단어의 언어학적 의미는 하나의 형태 · 이미 지 · 개념을 암시한다. 화가가 자신의 그림에 '꽃'이 라는 단어를 써넣는다면 이것은 관객으로 하여금 꽃의 이미지를 추론해 내게 만든다.

1930년대에 초현실주의 화가인 르네 마그리트 (1898-1967)는 말장난을 그림의 형태로 공리화시켰 다. 그는 말과 이미지의 비논리적인 결합을 통해 감 상자의 시각적 언어적 지표를 흐려 놓았다. 그 예로 써 그림에 달걀을 하나 그리고, 그 아래쪽에 아카시 아라는 단어를 기입한 경우를 들 수 있다. 또 그는

마그리트, 〈이미지의 반란〉(1929), 로스앤젤레스 카운티 예술 박물관.

실제로 존재하는 구체적 오브제(나무로 만들어진 파이프)와 그의 그림 속에 등장하는 이미 지(그가 그린 이미지) 사이의 차이점을 설명해 놓기도 하였다.

## 화가의 서명

성서나 르네상스 시대의 그림에 등장하는 사람의 말을 적은 양피지는 접었다 폈다 할 수 있게 된 두루마리 형태로, 그림에 등장하는 인물들의 말을 기록해 놓은 것이다. 화가들은 여기에다 그림이 말하고자 하는 격언이나 전설 등을 적어 넣었다. 인물들의 한쪽 옆에 놓 이거나 배경 한가운데 펼쳐져 있는 이 양피지는 오늘날 만화에 사용되는 말풍선과 같은 역할을 수행했다.

■ 알프레드 시슬레

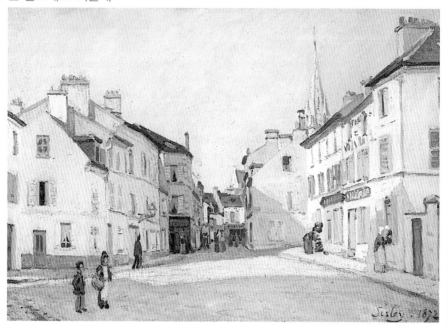

시슬레, 〈아르장퇴유의 거리 풍경〉(1872),
캔버스에 유채(46.5×66cm),
파리 오르세 미술관.

■ 알프레드 뒤러

뒤러는 이 모노그램을 가장 즐겨 사용하
였다.

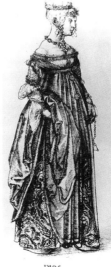

이 작품 〈베니스
여인〉(1495-1510년
경, 빈 알베르티나
미술관)에서 뒤러는
또 다른 모노그램
을 사용하고 있다.

# 수정 흔적과 다시 칠하기

수정은 화가가 그림을 그려 나가는 도중에 수정한, 어느 정도 눈에 띄는 흔적이다. 다시 칠하기는 다른 화가에 의해 부분적으로 다시 칠해지는 것을 말한다.

## 그림의 수정

수정 흔적은 화가가 작업을 하는 도중에 윤곽선을 변형하거나 완벽하게 다듬고, 조화를 이루지 못하는 듯한 색채를 바꿔 주는 등 그때까지 이루어진 작업이 잘 되었는지 점검하는 화가의 시선을 반영한다. 이것은 사전에 미리 그려진 초벌 그림과는 차이가 있다.

수정 흔적은 오직 유화에서만 가능하다. 템페라화는 건조가 빠르기 때문에 수정이 불가능하다. 유화는 한동안은 유연하게 남아 있기 때문에 처음에 칠한 층을 부분적으로 걷어내고 원하는 색을 다시 칠하는 것이 가능하다. 글라시칠과 두껍게 칠하기는 아래층의 표면이 다시 올라오는 것을 피하기 위해 두 층(지운 층과 다시 칠한 층)을 분리시키는 세밀한 작업이 요구된다. 종종 처음 선택한 층이 다시 그림 표면에 드러나게 마련이다. 그림 층은 시간이 지나면서 점점 엷어지고, 물감들의 화학 작용으로 캔버스 표면에 어느 정도 떠오르면서 광택 없고 불투명한 색채를 내거나(렘브란트), 고의적으로 드러나게(피카소) 하려 하지 않더라도 저절로 수정 흔적을 드러낸다.

## 수정 흔적: 화가의 특권

화가가 자신이 그린 그림이 마음에 들지 않아 자신의 작품을 파괴해 버리려고 마음먹을 때가 있다. 이런 경우 보티첼리(1445-1510)를 예로 들 수 있다. 풍속의 타락에 관한 사보나롤의 설교를 들은 후 신비주의에 사로잡힌 보티첼리는 이제까지 자신이 그려 소장해 온 작품들이 경박하게 느껴져서 모두 불에 태워 없애 버리고 만다. 화가의 두번째 특권은 그림에서 자신의 서명을 지워 버리는 것이다.

## 다시 칠하기

미술사에서 다시 칠하기는 흔히 있는 일이다. 당시의 유행사조나 도덕 질서, 경제적 이유, 혹은 복원가의 결정에 따라 이미 완성된 그림에 다시 칠해지기가 행해진다. 중세 시대의 종교 화가들은 르네상스 시대에 와서는 세련되지 못하고 야만적이라는 평가를 받아 그 시대에 맞게 수정되거나 다시 칠해지는 경우가 허다했다. 16세기말에는 반종교 개혁의 영향으로 말미암아 미켈란젤로가 시스티나 예배당에 그린 누드화들을 다시 칠하라는 명령이 한 화가에게 떨어졌을 정도였다. 숙련된 전문가의 눈과 연구실의 뢴트겐선을 통해 미켈란젤로의 그림은 다시 원래 상태로 복구될 수 있었다. 형태의 변형(라파엘로가 그린 〈성 미카엘〉의 발)과 옷 색깔 바꾸기, 모자의 축소(드 라 투르의 〈카드놀이 하는 사람들〉), 인물의 첨가나 손상된 부분 다시 칠하기 등이 화가가 이미 해놓은 바탕칠을 고려하지 않고 행할 수 있는 다시 칠하기(repeint)의 기본 형식이다.

## ■ 피카소

일부러 드러나게 한 수정 흔적은(피카소 작품에서 자주 드러나는 특징) 움직임을 암시하고, 삶을 해석하는 방식을 드러낸다. 한편 그림 속의 화가의 아들 폴은 얌전하게 앉아 있다.

## ■ 벨라스케스

〈시녀들〉에는 벨라스케스(권력층과 친분이 두터웠음)도 마다하지 않았을 다시 칠하기(repeint)가 행해졌다. 에스파냐왕 필리프 4세는 그의 궁정화가이자 친구였던 벨라스케스가 사망한 지 얼마 지나지 않아 그의 가슴에 몰타 십자가를 덧칠하도록 명했다.

피카소, 〈광대옷을 입고 있는 폴〉(1924),
캔버스에 유화(130×97cm),
파리 피카소 미술관.

벨라스케스, 〈시녀들〉(부분)(1656),
캔버스에 유화(3.18×2.76m),
마드리드 프라도 미술관.

## ■ 베로네세

복원 결과 이 그림의 황갈색 망토가 완성된 직후에 다시 덧칠되었으며, 그후 4세기 동안이나 그 사실이 알려지지 않았다는 것이 밝혀졌다. 국제 감정위원회의 감정과 복원 결정 이후 덧칠을 닦아내자 예상 밖의 화려한 초록색이 드러났다.

베로네세, 〈카나의 혼례〉(부분)(1562-1563),
캔버스에 유화(6.66×9.90m),
파리 루브르 박물관.

# 미술관: 기능과 임무

미술관은 소장하고 있는 작품들을 보존하는 것을 기능으로 하며, 일반 대중에게 이 소장품들을 전시하고 관리할 의무가 있다.

## 기 능

미술관은 무엇보다도 예술 작품들을 보관하는 장소이다. 미술관은 국가 유산에 속하는 미술품들을 수용하고 보존한다.

미술관의 두번째 기능은 관람객의 유치이다. 미술관은 일정액의 관람료를 받거나 혹은 무상으로 관람객들에게 소장하고 있는 작품들을 보여준다. 하지만 소장하고 있는 모든 작품들을 전시하는 것은 아니다. 몇몇의 부차적인 작품들은 오직 전문가들만이 접근 가능하다. 회화 작품의 경우는 전시할 장소의 부족이나 시기의 부적절함, 혹은 불량한 보전 상태, 작품의 가치에 대한 논란성 여부로 그저 보존실에만 머물러 있는 경우도 있다.

## 미술관의 임무

작품의 보존에는 작품에 대한 연구와 분류, 그리고 상태의 유지와 안전이라는 임무가 따른다. 한 미술관의 소장 목록에 올라간 작품은 그 미술관에 소장될 것이 확정된다. 기부금으로 구입했거나 국가에 의해 빌려온 각 작품들의 목록표에는 소장 번호가 매겨지고, 작가의 이름(알 수 있는 경우)과 작품 제목·완성 날짜·사용된 기법·바탕 화면의 성질과 크기·작품 설명·출처와 입고 날짜 등이 이입된다.

알리기. 미술관은 일반 대중에게 위대한 작품들을 보여줄 임무가 있다. 대중들이 미술관을 자주 방문하도록 하기 위해 미술관측은 주제별 전시회를 기획하고 전시 팸플릿을 발행한다.

미술관 경영과 소장 작품 유치. 작품의 유치는 미술관의 재정을 매개 수단으로 하며, 더불어 문화적 정치적 선택(국가적 유산이므로)을 포함한다. 재정금은 미술관이 자체적으로 마련할 수도 있고, 기부금이나 국가의 원조금을 바탕으로 하는 경우도 있다.

## 실험실: 더 나은 작품 보존 방법 연구

CNRS와 문화부에 공동 특별 실험실을 개설함으로써 지속적으로 작품 보존 방법을 연구하고 개선시킬 수 있도록 했다. 이곳에는 작품의 제작 연도·보존 상태·구조(염료·자료)들이 기록되어 있다. 과학적 분석 방법은 귀중한 연구 도구가 되었다. 이것은 정교한 작업을 가능하게 해주었을 뿐만 아니라, 보존자가 작품에 대해 더 많은 것을 알 수 있도록 해주었다. 과학적 발견은 보존 전문가나 예술사가들의 작품에 대한 지식을 보완해 주지만, 오랫동안 조르조네의 작품으로 여겨지다가 결국 티치아노의 작품으로 판명된 〈전원 교향악〉의 경우처럼 언제나 문제를 해결(작가가 불분명한 경우)해 주는 것은 아니다.

# 루브르 박물관

## ■ 왕궁에서 박물관으로

성채에서 왕궁으로, 그리고 다시 오늘날의 미술관의 모습으로 변화를 거듭한 루브르의 역사는 프랑스의 역사와 밀접하게 연관되어 있다. 1981년 프랑수아 미테랑 대통령은 필리프 오귀스트(1190)의 요새였던 건물을 그랑 루브르로 재정비한다는 프로젝트를 발표했고, 그후 1984에서 1993년에 걸쳐 레오 밍 페이에 의해 오늘날과 같은 모습으로 확장·변형되었다. 루브르의 장엄한 유산들은 대부분 프랑수아 1세가 획득한 값진 작품들이다. 그의 후임자들은 왕궁의 예술 옹호 정책을 꾸준히 계승하였고, 이 전통은 오늘날 공화국에까지 이어지고 있다.

## ■ 루브르 박물관은 화가들에게 그랑 갤러리와 살롱 스퀘어를 전시 공간으로 내주었다

1682년에 루이 14세는 루브르를 떠나 궁전을 베르사유로 옮긴다. 10년 후에 미술 아카데미가 루브르로 옮겨지고, 왕의 명에 따라 몇몇 작가(샤르댕·다비드 등)들이 이곳에서 거주하게 된다. 이런 결정은 공공 기금으로 명망 높은 예술인들을 부양했던 고대 알렉산드리아 박물관의 전통을 이은 것이다.

1699년에 왕립 아카데미의 전시회가 그랑 갤러리에서, 1725년부터는 루브르의 스퀘어 광장에서 매년 열리게 되었으며, 명칭도 살롱 전시전이라고 명명되었다. 1747년에 화가들은 왕궁 소장품들을 일반인들에게도 보여줄 것을 요구하고, 공공 박물관의 출현은 이제 더 이상 요원한 일이 아니게 된다.

## ■ 루브르 박물관

프랑스 혁명으로 루브르는 모든 종교적 상징적 의미가 배제된 중립적 의미의 박물관으로 바뀌었고, 왕궁의 소유였던 예술품들이 이곳으로 옮겨진다. 이때 예술품들은 오늘날과 마찬가지로 예술·역사·자연·기술 과학의 네 영역으로 분류되었다. 위급 상황시에 작품의 약탈이나 파괴를 막기 위해 왕궁의 예술 작품들은 루브르로 옮겨졌다. 왕권 몰락 기념일인 1793년 10월 10일 국민의회(1792년 9월 20일에 시작된 프랑스의 혁명의회)는 루브르의 그랑 갤러리 오픈을 결정하고, 이로써 왕궁 소장품들이 일반 대중에게 공개되었다.

## ■ 새로운 루브르 혹은 그랑 루브르

확장과 재정비 작업 이후, 루브르는 4만 3천㎡에 달하는 세계 최대 규모의 박물관이 되었다. 루브르 소장 작품의 90퍼센트가 상설 전시되고 있다. 루브르를 방문하는 관람객 수만 해도 1년에 평균 5백만 명 정도이다. 이 박물관은 19세기까지 제작된 모든 형태의 예술 작품들을 7개 파트에 나누어 전시하고 있다. 스퀘어 살롱은 가장 귀중한 작품들을 전시하는 파트로, 이곳에는 16세기 이탈리아 화가의 명품들이 전시되어 있다.

그랑 루브르의 개막식은 루브르 박물관 2백주년 기념일인 1993년 10월 10일에 열렸다.

위베르 로베르, 〈루브르의 그랑 갤러리〉
(1801~1803년 사이),
파리 루브르 박물관.

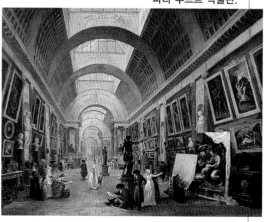

# 미술관: 행정 조직

> 원래 미술관 경영은 국가의 재산이 된 왕족의 컬렉션들을 수집하는 것이 주된 일이었다. 프랑스에서 이를 위한 공공 교육 기관은 문화부 장관 산하에 속해 있다.

## 미술관 고유의 컬렉션

미술관이라는 개념이 르네상스 시대에 출현하기는 했지만, 고대 사원과 중세 교회에 소장되어 있는 '보물들'은 작품 수집이 이미 그 이전 시대부터 있어 왔다는 것을 입증하는 것이다. 메디치가에 뒤이어 16세기 유럽의 왕자들은 미술 작품들을 모으기 시작하였다. 이 값진 컬렉션에서부터 유럽의 대형 미술관이 생겨났다. 18세기의 계몽주의는 유럽에서의 미술관의 개화를 촉진시키는 역할을 하였다. 이런 미술관들은 '민중들이 보고 깨우치는' 것을 목적으로 세워졌다. 프랑스에서 미술관은 혁명적인 성격이 짙었다. 국가와 종교적 자산들이 혁명의 소용돌이에서 파괴되지 않도록 하기 위해서 이들을 보존해 놓을 중립적인 장소가 필요했던 것이다.

기부 전통이나 컬렉터의 작품 유증, 혹은 화가의 작품 기증으로 미술관이 만들어지거나 혹은 더욱 풍부해질 수 있다(로스차일드, G. 모로의 작품 유증, 파브르 컬렉션 등). 1894년에 카이유보트가 프랑스 정부에 65점의 인상주의 작품을 기증했고, 이 중 37점이 받아들여졌다.

국가에 기증된 작품들에 대해 상속자들에게 권리를 행사할 수 있는 후견인 자격을 부여할 수 있다. 이렇게 해서 피카소 미술관이 창립되었다.

## 미술관의 종류

프랑스의 공공 미술관은 크게 세 종류로 구분되는데 국가가 운영하는 국립 미술관, 국가 공무원인 박물관장이 보조금으로 운영하는 지정 미술관, 국가의 보호 아래 지역 단체 요원을 활용하는 관제 미술관이 있다.

세계 대부분의 미술관이 사설 재단의 도움으로 운영되고 있으며, 특히 미국(6천 이상)은 세금 혜택을 줌으로써 기부 풍토를 활성화시키고 있다.

## 감시 체제

프랑스에서 미술관의 관리는 문화부장관 소관이다. 문화부는 궁전과 국립 박물관을 관리하고 프랑스 영토 밖으로의 예술 작품 유출을 통제하며 선매권(경매시 우선 구입권)을 행사할 수 있다.

영업부인 국립 미술관 연합은 프랑스 미술관부 산하에 속해 있다. 여기서는 국립 미술관 입장권을 관할하고, 2차 상품과 출판물들을 관장한다. 여기에 쓰이는 자금은 미술관 수입에서 나오는 국가 예산으로 충당한다.

1982년 프랑스 정부는 조형예술국립위원회(CNAP)에 국가 예산으로 화가들의 작품을 주문하고 국립 예술 학교들을 관리하며, FNAC(현대미술국가재단)을 감독하는 임무를 부여하였다. CNAP와 FRAC(지역 단체)는 작품들을 구입하고, 미술관과 정부 부처 등에 분배하고, 새로운 전시 장소를 개설하였다.

미술관의 작품 매입 지역 재단인 FRAM은 미술관장의 구매 활동을 지원한다.

## ■ 미술관장

미술관장은 국가 공무원이거나 지역 단체 요원이다. 기업의 장급에 해당되는 미술관장은 인류의 유산을 보존하고 예술품을 관리하는 역할을 동시에 수행해야 하는 자리이다. 여기에 카탈로그, 전문 논문 출간 등의 학문적 연구가 덧붙여진다. 미술관의 크기 여하를 막론하고 미술관장이 모든 중요한 예산을 관장한다. 이 예산에는 직원들 월급과 전시회 비용, 작품 구입과 복원비가 포함된다. 또한 어린 관람객들을 위한 교육적 차원의 이벤트나 강연회 개최도 관장에게 위임된 임무이다.

공무원 신분으로써 미술관장은 신중하게 의무를 다해야 하며, 사적인 명목으로 작품에 영향을 행사해서는(매임이나 감정) 안 된다.

미술관장 양성 교육은 두 시기에 걸쳐 전개된다: 첫번째 교육은 루브르의 교육 기관이나 대학에서 이루어지고, 그 다음에는 시험을 통해 파리 인류 유산 에콜에서 교육을 받을 수 있으며, 이 교육 과정을 마치면 바로 미술관이나 갤러리, 도서관 같은 고고학적 작품 보존이 이루어지는 기관에 투입된다.

직급 서열은 미술관장 밑에 수석 미술관장, 2급 미술관장으로 이어진다. 여기에 전반적인 분류 작업과 감독을 수행하는 일반 사무관이 보강될 수 있다. 직원 충당은 지원자 중에서 적합한 자격과 적성을 갖춘 사람을 서류 심사를 통해 선발한다. 대형 미술관은 자체 시험을 통해 직원을 채용한다.

## ■ 조사관

인류 유산에 조예가 깊은 조사관관장의 임무를 보좌한다. 조사관은 특별한 양성 과정이 없으며, 예술사 석사학위 소지자면 응시 가능하다.

## ■ 강연자

강연자는 그때그때의 강연회 주제의 전문가가 시간당 보수를 받고 일하는 임시적인 성격을 띤다. 강연회를 듣고자 하는 방문객의 수가 증가할 때는 파트타임이 아닌 풀타임으로 고용될 수도 있다. 강연자로 활동하려면 단기간 안에 강연 내용을 새롭게 재구성할 수 있는 능력이 있어야 한다.

## ■ 안전 요원

이들은 작품의 도난이나 외부 침입으로부터의 보호 업무를 담당한다. 안전 요원이 되려면 3단계의 시험을 통과해야 한다. 바칼로레아 자격증 소지자만이 간부가 될 수 있다. 미술관(박물관)이 제기능을 수행하기 위해서는 많은 수의 안전 요원이 필요하다. 문닫을 시간이 되면 새로운 요원으로 교체된다. 직원들은 교대로 휴가를 떠난다. 따라서 담당 요원이 휴가를 떠난 전시장은 그동안 폐쇄된다.

# 전 시

전시회는 인간의 문화 생활에서 점점 중요한 역할을 차지해 가고 있다. 전시회의 중요성과 미디어로의 전파력이 증대되면서 상업적인 홍보 전략도 전례없이 중요한 요소로 자리잡았다. 따라서 전시회에서 예술가가 모습을 나타내는 이벤트가 마련되거나 작품에 대한 이해를 돕기 위한 설명회가 곁들여지기도 한다.

## 전시, 보여주기와 드러내기

미술관들은 짧은 기간 동안 다양하고 역동적인 전시 기획들을 발전시켰다. 한 작가 혹은 여러 작가의 작품들이 테마별로 선정되어 전시된다. 이 경우 전시회를 더욱 풍요롭게 하기 위해 다른 미술관에 소장되어 있는 작품들을 빌려 오기도 한다. 이렇게 해서 〈아비뇽의 처녀들〉이 미국에서 건너와 피카소 미술관에서 세잔과 앵그르의 〈목욕하는 여인들〉과 나란히 걸릴 수 있었다.

개인 소유의 갤러리에서는 계약을 맺은 화가들의 작품을 전시하고 판매하는데 한 작가의 작품만을 전시하거나 현대 미술 작품들을 전시한다. 갤러리는 미술가의 이름을 알리고 구매자를 매혹시켜 작품을 팔고자 하는 두 가지 목적성을 띠고 있다.

재단에서도 전시회를 조직하기도 한다. 전시회를 통해 현재 가지고 있는 작품들을 더잘 관리하고 새로운 작품을 구매한다.

카셀의 다큐멘터리와 베니스의 비엔날레는 정기적으로 현대 미술 작품들을 전시한다. 전자는 논쟁 중심으로, 후자는 결산 형식으로 국제적인 미술 활동 흐름을 보여주지만 지금은 발·시카고·콜로뉴·뉴욕·파리의 국제 현대 미술 전시회(FIAC)에 밀려 점차 예전의 명성을 잃어 가고 있는 추세이다. FIAC은 한시적인 살롱 전시회로 '가치가 확실한' 현대 작품들을 보여준다.

## 전시회 재정

전시회는 몇 년 전부터 계획되고 준비되어진다. 평균 9백만-1천만 프랑의 예산이 책정되며, 전시 요원·미술사가·미술가 등 수많은 사람이 준비 과정에 참여한다. 직원들은 선별한 작품들을 어떻게 배치시킬 것인가에 대해 협상하고 미디어 단체와 접촉하며, 카탈로그와 책자를 발행한다. 예산 중 상당 액수가 작품에 대한 보험과 안전에 지출된다. 대규모 전시회로 적자 예산이 발생한 경우에는 예술 애호가들의 기부금에 의존한다. 기부금이 전체 재정의 20퍼센트에 달하는 경우도 있다.

## 전시회의 목적성

1983년에는 마네를 보기 위해 바른 전시회장을 찾은 관람객이 하루 7천8백 명이었던 반면 1993년에는 1만 3천 명으로 늘었다. 이것은 곧 단체 관람객 유치, 입장권 발매, 파생 상품 개발 등을 통한 외화 획득이라는 경제적 의미를 지닌다.

점점 전시회 자체가 하나의 작품으로 여겨지고 있는 추세이다. 전시회를 관할하는 요원들은 전시회의 주제 방향을 설정하고 발전시키며, 특별히 관객들에게 부각시키고자 하는 점(교육적 목표)을 시각화한다. 전시회의 성공 여부는 그 전시회와 전시 카탈로그가 관람객들의 지적 수준을 얼마만큼 심화시켰는가에 의해 결정된다. 성공적인 전시회는 예술의 학문적 발전과 예술 세계를 더욱 풍요롭게 하는 데 기여한다.

폴 고갱, 〈룰루 씨〉(1890),
유화(55×46.2cm),
메리옹, 바른 재단

## ■ 사설 기관인 재단

재단은 개인이나 사회가 소유한 재산이나 예술품들을 출발점으로 하여 창설된 비영리 사설 기관이다. 작품들을 일반 관객에게 전시함으로써 세금을 감면받으며, 작품 기증이나 기부금을 유치할 수 있다. 얻어진 수익금은 권리 소유자에게 돌아가는 것이 아니라 작품 구매나 판매 정책의 수단으로 이용된다. 이런 방식으로 마른·마에트·뒤뷔페·지아나다 등의 재단이 설립되었다.

## ■ 바른 재단

바른 박사는 소독약을 개발하여 엄청난 부를 얻었다. 독학으로 미술을 공부한 이 열정적인 아마추어 예술가는 최고 수준의 현대 미술 컬렉션을 이루어 놓았다. 그는 그의 컬렉션들이 필라델피아 근처의 메리옹에 위치한 미술관에서 결코 다른 장소로 옮겨질 수 없으며, 사진 촬영과 기부자들 이외의 다른 관람객의 출입을 허용하지 않는다는 엄격한 규정을 재단 방침으로 세웠다. 하지만 바른 박사는 소장품들이 훼손될 정도로 건물이 치명적으로 풍화되리라는 사실을 미처 깨닫지 못했다. 결국 법원은 처음이자 마지막으로 컬러 카탈로그 발행과 같은 작업이 진행될 동안 72점의 재단 소장품을 건물 밖으로 대피시키라는 판결을 내렸다.

## ■ 워싱턴, 파리, 토쿄 임시 전시관으로 옮겨지다

워싱턴의 내셔널 미술 갤러리와 파리의 오르세 미술관(1993), 그리고 도쿄의 서양 예술 박물관이 이 환상적인 예술품들의 새 거처가 되었다. 이 미술관들이 들인 지출 비용과 벌어들인 비용은 가히 센세이션을 불러일으킬 정도였다. 파리는 재단 설립 보상 기금으로 25백만 달러를 지불했고 7만 장의 카탈로그를 발행했으며, 1만 1천 개의 카세트 비디오가 팔려 나갔다.

# 복 원

> 그림은 자연적으로 노화된다. 시간이 지나면서 바탕 화면은 힘을 잃어 약해지고, 그림층이 얇아지며 바니시칠도 광채를 잃고 어두침침해진다. 이때부터 작품의 손상이 진행되고 복원을 필요로 한다. 작품 복원시에는 미학적 차원을 고려함과 동시에 그 작품의 역사적 배경과 가역성의 원칙 역시 고려해야 한다.

## 바탕 화면 복원

바탕 화면은 그림 재료 중에서 가장 중요한 요소로 바탕 화면의 성질과 상태가 작품의 지속성에 바로 영향을 미친다. 따라서 작품을 복원할 때 그림의 앞면뿐 아니라 뒷면에도 신경을 써야 한다.

나무는 습도에 민감한 반응을 보이는 재료로 습기에 오랫동안 방치되면 모양이 변형되거나 갈라진다. 화면 뒷면에 미끄럼 장치를 한 메탈 레일 장치를 부착하면 목판 작업을 용이하게 해주고 갈라짐을 완화시켜 준다. 19세기에는 이런 현상에 완화시키는 데 치환 방법(transposition; 화면 바꾸기)을 남용했다. 이것은 처음 그림을 그린 표면을 떼어내어 새 캔버스에 옮겨붙이는 위험한 작업이었다.

캔버스의 올은 시간이 지남에 따라 가늘어지면서 바탕 화면을 약하게 만들고, 궁극적으로 작품을 훼손시키게 된다. 따라서 밀가루풀을 바른 새로운 화포를 덧입힌다(가역성이 있음). 찢기거나 흠집이 난 경우 예전에는 백연을 발랐는데, 요즘에는 송진과 밀랍을 묽게 혼합 반죽하여 캔버스 뒷면에 차가운 상태일 때 발라 준다.

## 도료가 변질된 경우

미술 작품들은 습기와 건조함에 극도로 민감한 반응을 보인다. 보관 환경이 건조하거나 습도가 지나치게 높을 경우 작품이 부분적으로 일어나거나 심한 경우에는 도료에 곰팡이가 슬기도 한다. 이 때문에 미술관의 실내에는 습도를 측정하는 기구를 부착해 놓았다. 곰팡이가 슬은 부분을 긁어냈을 때 물감이 모자랄 경우에는 흰색 시멘트와 글라스칠로 그 부분을 메우면 된다.

## 그림 표면의 복원

그림 표면이 더러워졌을 때는 미지근한 비눗물로 부드럽게 닦아 주면 된다. 바니시에 들어 있는 알코올이 누렇거나 갈색으로 변했을 경우에는 용제를 사용해야 하는데(바니시칠 제거), 이때는 전문가의 손길이 필요하다. 현대에 쓰이는 바니시는 기름 성분으로 되어 있어 가역성이 있으며 빛에 좀더 안정적이다.

물감칠이 훼손된 경우 덧칠한 부분은 반드시 그 자국이 보인다. 복원 전문가는 먼저 색을 반사하는 흰색 시멘트를 바르고 그 위에 글라스칠을 한다. 색은 마르는 중의 납색(짙은색)처럼 연속적으로 조금씩 차이가 나는 색을 사용하되, 이웃색보다 조금씩 밝은 색을 쓴다. 트라테지오(trattegio) 기법은 복원할 부분에 덧칠 부분이 보이도록 하는 것이다. 이 기법은 역사적 규범을 훼손하지 않으면서도 색이 벗겨진 부분을 미학적으로 멋지게 복원해 준다. 오직 울툴불퉁한 구역에서만 행해질 수 있는 수정은 흰색 페인트 위에 원색의 작은 점이나 선으로 이루어진다. 색의 광합적 혼합은 관람객이 뒤로 물러나서 작품을 볼 때 일어난다.

# 복원가

## ■ 복원의 개념

복원 개념은 시간의 흐름과 더불어 함께 변화하였다. 초기 복원가들은 그림이 막 화가의 아틀리에에서 나온 것처럼 보이도록 만드는 게 임무였다. 명성 높은 화가나 기량이 뛰어난 모방 화가들에게 이 일이 맡겨졌다. 오늘날에는 인류의 유산을 미래 세대에게 전수해 주기 위한 보존 개념으로 인식되고 있다.

## ■ 복원 작업에서 유의할 사항

각 작품은 작품마다 독특한 복원 기술을 요한다. 복원가는 작품에 미술가로서가 아니라 기술가로 접근한다. 작품을 창작하는 일은 절대적으로 배제된다. 복원할 작품을 객관적 위치에서 관망하며, 동시에 여러 작품의 복원에 관여한다. 지워진 부분이나 떨어져 나간 부분에서는 자신의 주관적인 해석을 삼가고, 증거 자료를 수집하며, 실험적으로 색을 칠해보는 등 원작의 실마리를 찾아내려 애써야 한다. 이용되는 물감은 이탈리아인에 의해 개발된 튜브형 글라시(투명 물감)이다. 팔레트에 아주 다양한 색의 물감을 미리 준비해 두는데, 그 이유는 색을 섞어서 만들어 쓰면 쓸수록 색의 안정성이 떨어지기 때문이다.

## ■ 복원가 양성 기관

1977년부터 프랑스 예술품 복원 기관(IFROA)에서 운영하는 특수 교육 과정이 있다. 예비 과정을 거치고 시험을 통과한 학생에게 입학 자격이 주어진다. 이곳에 지원하려면 훌륭한 데생 실력과 섬세한 손놀림, 그리고 확고한 이론적 지식을 겸비하고 있어야 한다.

## ■ 복원과 미학의 세계

복원 결과를 놓고 의견이 분분한 경우도 허다하다. 시스티나 예배당에 미켈란젤로가 그린 프레스코화 복원 결과를 놓고 찬사의 목소리와 분노의 목소리가 동시에 빗발쳤다. 어떤 이들은 생생한 색채를 살려낸 복원화에 경탄한 한편, 한쪽에서는 세월의 흔적을 간직하고 있던 복원 전의 모습이 더 나았다고 아쉬워했다.

미켈란젤로, 〈델포이의 무녀 시빌〉(1508-1512), 로마 시스티나 예배당.

복원 전

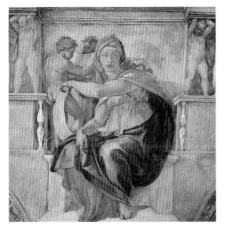

복원 후

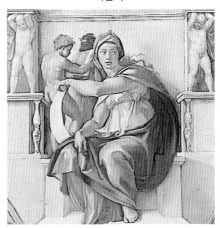

# 베끼기와 복제

예술 작품은 세상에 유일무이하다는 점을 특징으로 한다. 하지만 많은 사람들이 같은 작품을 동시에 가지고 싶어한다. 오랫동안 작품 복제의 유일한 수단은 베끼기였다. 19세기부터는 판각·사진 등 복제 기술이 다양화되었다. 20세기말은 실로 복제의 세기라고 할 수 있으며, 다양한 크기의 복제화들이 성행하였다.

## 모방 화가

모방 화가는 주문을 받고 유명한 그림을 모방하여 그리는 특수 화가이다. 또는 전시회에 전시되어 있는 작품을 재미로 그 자리에서 모방하여 그리는 사람을 이렇게 부르기도 한다. 미술관에서 모방 화가들은 관람객들 가운데에서 작업했다. 이들은 오리지널 작품과 다른 포맷을 마음대로 선택하여 그릴 수 있는 권한이 주어졌다. 오랫동안 루브르에 거주했던 아카데미측은 보자르의 학생들이 예술 작품을 직접 눈으로 보면서 색채와 기법을 연마하기를 원했다. 과거에 대가들(루벤스·드가·세잔 등)에 의해 선호되고 실행되었던 모방은 기법 연습의 한 부분을 차지했다. 오늘날에도 모방은 두 가지 관점에서 지속되고 있다. 하나는 소위 '살롱전'이라고 불리고 모방 작가와 아마추어들에 의한 것이며, 다른 하나는 소위 해석적 혹은 인용적인 작업으로 여러 예술가들(고흐·피카소·루이 칸 등)에 의해 실행되었다.

## 복제 시리즈, 인식과 작업의 도구

16세기에는 동판술을 이용한 그림 복제가 행해졌는데, 예를 들어 라파엘로의 복제품은 원본 못지않게 높은 가격이 매겨졌다. 터치나 색깔에서 원본과 차이가 나는 이 기술은 소위 해설판이라고 불렀다. 윌리엄 호가스(1697-1764)가 원본 보호법안을 통과시키면서 'copy-right'를 발명해 내기 전까지 수많은 화가들의 작품들이 이렇게 복제되어 팔려 나갔다.

오늘날에는 갖가지 종류의 그림과 엽서·복사 사진·CD-Rom 등 많은 사람이 소유하고 접할 수 있는 복제품들이 일반화되었다. 그림 복제는 이제 사업과 문화의 한 방편이 되었다.

어떤 경우에도 복제품이 유일무이한 진품을 대체할 수는 없다. 예술 작품을 소유하고자 하는 욕구는 숫자로도 표현된다: 루브르 박물관에서는 매달 200만에서 250만 장의 엽서와 각종 판형의 포스터가 팔리고 있다……

## 파생 상품들

미술관 내의 상점에서는 문화 상품에 대한 구매 욕구의 증가에 따라 다양한 복제품과 화가의 초상, 혹은 서명 등을 판매한다. 반 고흐의 그림이 그려진 티셔츠나 벤의 서명이 들어간 재떨이·시계·보석 등을 예로 들 수 있다.

RMN(국립미술관연합)에 소속된 미술관들은 미술 작품 전시 외에도 매우 수익성이 좋은 상품들을 개발하여 판매하고 있는데, 이 상품들의 성공 요인으로 제품의 다양성과 원작의 정교함을 그대로 재현하고 있다는 점을 뽑을 수 있다. RMN은 이런 상품들을 보여 주는 상품 카탈로그를 발행하고 우편으로 발송함으로써 고객을 확보하고 있다.

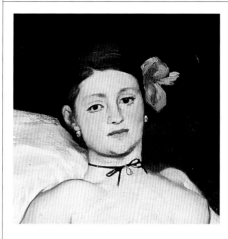

## ■ 재창조된 보석들

국립 미술관 내의 상점에서는 그림 속에 등장하는 보석들을 모방하여 만든 장신구들을 판매하고 있다.

검은 벨벳 리본과
진주로 된 목걸이

마네, 〈올림피아〉(부분)(1893),
파리 오르세 미술관

귀걸이

르누아르, 〈베일을 쓴 여인〉(1875년경),
파리 오르세 미술관.

## ■ '서명'이 들어간 보석

원본을 바탕으로 하여 기발하고 독창적인 갖가지 보석들이 만들어진다.

상품 카탈로그 〈엘르〉지의 표지(부분)
(1876), 툴루즈 로트레크의 석판화 모음집.

툴루즈 로트레크의
모노그램을 바탕으로
하여 만들어진 브로치.

# 작품 감정

> 자신들에게 맡겨진 작품들의 진품 여부를 판단하고 연대를 추정하며, 값을 매기는 것이 감정인의 소관이다. 위조자가 감정인들을 속여넘기는 데 성공한 경우는 매우 드물다. 국가 공무원이든 사립 감정인이든 간에 모든 감정인은 일정한 윤리 강령에 따라야 한다. 감정인은 자신이 내린 감정 결과에 30년 동안 책임이 있다.

## 감정사

감정사라는 호칭은 1985년 시행령에 의해 폐지되었다. 호칭이 보호되지 않은 상태여서 모든 미술 아마추어들이 감정사 행세를 할 위험이 있었기 때문이다. 예술품 전문협회가 약 7백여 개로 통합되었고, 흔히 직업 감정사가 개인 자격으로 활동하면서 미술품의 가격과 진품 여부를 문서를 통해 책임진다. 감정사는 미술품 소유자가 비용을 투자하여 자세한 감정을 의뢰하기 전에 무보수로, 그리고 사진상으로 자기 의견을 진술할 수 있다. 문서에 기록된 모든 감정 결과가 공인 기록으로 남으며 감정 결과에 대한 책임은 해당 감정사가 30년 동안 진다. 이 30년 책임제는 국가 소속 감정인과 개인 감정인 모두에게 똑같이 적용된다.

경매인이란 직업이 생기기 시작한 것은 1556년부터이다. 이들은 법학과 학위를 가진 사람으로 공증인 · 집행관과 같은 자격의 법원 부속 관리였으며, 3백48명이 2백61개 지구에 분산 편성되어 이 임무를 수행했다. 이들은 모두 규율 조합의 감독을 받았다. 이들 조합 중 몇몇(예: 드루오 호텔)은 유명한 예술품 매매 장소가 되었다. 정의를 보좌하는 역할을 이들은 개인 재산으로 예술 작품을 매매할 수 없게 되어 있다. 대신 이들에게는 동산 매각 독점권이 주어진다(대도시에 사는 경매인들은 독점적으로 이 특권을 가지고 있다). 감정사를 겸한 이들은 경매 장소에서 그들에게 할당된 작품들을 평가하고, 가격을 매기고, 판매한다. 이들은 최저가를 책정하고 경매에 참여한 사람들이 부르는 값을 공표하는 역할을 수행한다.

## 감정 방법

감정사는 대부분이 예술사에 통달한 예술사가들이며, 경매인이 되기 위해서는 의무적으로 3년 동안의 수습 기간을 가져야 한다. 또 한편으로 이들은 전공 분야 안에서 연구 작업과 대질 작업을 수행한다.

작품들에 대해 기술해 놓았거나 혹은 경매 과정을 담고 있는 고문서와 현대 기록 자료, 예술가 자신이 기록했거나 가까운 사람이 기록한 글들, 이에 대한 증거 자료, 체계적인 카탈로그 등은 작품에 대해 내린 평가를 조회해 보기 위한 귀중한 도구들이다.

감정사들에게는 프랑스 박물관 내의 연구실에 구비되어 있는 정밀한 기계 도구들을 사용할 권한이 주어진다. 하지만 진품 여부가 모호한 경우에는 그 어떤 도구를 사용하더라도 결단을 내리기가 쉽지 않다. 직관에 의존하는 것은 비과학적인 방법이다. 그리고 과학적인 감정조차도 묘사 그 이상은 될 수 없다.

## 어떤 고객에게 파는가?

감정사와 경매인은 특히 집안 유산에 대한 감정이나 판매를 요청하는 개인 고객을 많이 상대한다. 계약서에 서명하기 전에, 그리고 불의의 재난에 대비하기 위해 고객은 권위 있는 보험에 가입됨으로써 안정성을 보장받는다. 또한 고객이 작품을 구매할 경우, 미술관은 미술 고문과 예술계에서 인정받고 있는 감정인을 참관시킴으로써 작품에 대한 개런티를 보장해 준다.

# 위조자 혹은 문하생……

## ■ '공인된' 위조자들

분명 경제적인 이유로 몇몇 위대한 예술가들은 자신들의 그림을 전문으로 위조하는 사람들을 가지고 있었다. 심지어 때로는 대가(렘브란트·코로·달리 등)와의 공모하에 위조품이 만들어지기도 했다. 이렇게 해서 진품과 거의 비슷한 수많은 코로 작품들이 유럽 전역에 분포되어 있다.

## ■ 렘브란트의 음모

렘브란트는 이미 생존시부터 가장 위조가 많이 되는 작품의 작가들 중 한 명이었다. 그는 자신의 그림을 그대로 모방해 그리는 소위 50명의 문하생을 아틀리에에 거느리고 있었다. 렘브란트 스스로가 자신의 작품이 아닌 것에 서명을 넣었다. '렘브란트 연구 프로젝트(렘브란트의 친필 작품을 가려내기 위한 과학적 임무)'는 의혹의 베일을 벗기기 위해 기본적이고 본질적인 연구를 시도했다. 수천 점의 그림 중에서 렘브란트의 친필이 들어간 작품은 3백여 개에 지나지 않았다. 조사 작업은 아직 끝나지 않았으며, 작품들의 수준이 너무 높아 감정인들의 작업을 까다롭게 하고 있다. 이제까지 진품으로 여겨져 오던 뉴욕의 메트로폴리탄 미술관과 런던의 월리스 컬렉션, 그리고 루브르 박물관의 렘브란트 작품들이 모두 조사에 소환되었다.

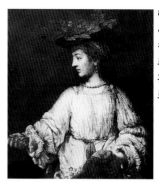

렘브란트, 〈명상에 잠긴 철학자〉, 루브르 박물관, 위조품으로 추정.

## ■ 베르메르 작품의 놀라운 위조자, 한 반 메헤렌

사라졌던 베르메르의 그림 〈최후의 만찬〉이 1937년 미술 시장에 다시 모습을 드러냈다. 미술사가들은 이 그림이 베르메르의 작품이 틀림없다고 판단했다. 자신의 사기극이 성공하자 반 메헤렌은 재범을 시도했다. 작품 중 하나를 괴링에게 팔았던 그는 전쟁 후 나치에 협력한 죄로 고소당해 감옥에 가게 되었다. 그의 고백에도 불구하고 그가 감옥에서 또 하나의 위조작을 그려 보일 때까지 아무도 그의 말을 믿지 않았다. 이 '천재' 위조자에 대한 공판은 그때까지 확실하다고 여겨져 왔던 작품 감정이 얼마나 불완전하고 취약했던가 하는 점을 일깨워 주는 계기가 되었다.

렘브란트, 〈플로라〉, 메트로폴리탄 미술관, 뉴욕, 진품 판정.

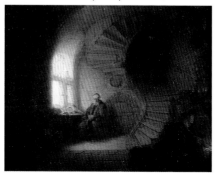

반 메헤렌, 〈최후의 만찬〉(1937), 캔버스에 유화(174×244cm).

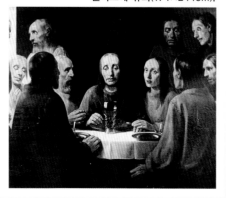

# 판 매

화가들은 대부분 중개상을 통해 자신들의 그림을 판매한다. 화랑·예술 상점·전시회 등이 화가들의 주요 판로이다. 예술 애호가들과 탐미주의자, 여기에 투기자까지 합세한다. 하지만 프랑스 정부는 선매권을 행사할 수 있다.

## ■■■ 어디에서 살 수 있는가?

미술 애호가들은 골동품상·경매장·앤티크 상점 등에서 마음에 드는 작품을 살 수 있다.

독점 계약에 묶여 있지 않은 화가일 경우 자신의 작품을 직접 판매할 수 있다. 하지만 대부분 이들은 화랑에 위탁 판매를 위임한다. 프랑스에는 약 1천2백 개의 화랑이 있다. 화랑 운영자는 특정 화가를 선택하고, 그의 몇몇 작품들을 선별하여 판매한다. 화가와 화랑 운영자는 정기적인 전시회의 개최, 화랑의 주식 구매, 베르니사주(미술 전람회 개최 전날의 특별 초대) 비용 분담, 판매 비용에서 화가에게 돌아가는 비율(30-60퍼센트까지이며, 보통 50:50으로 이익금을 나눈다) 등의 상호 계약 규정에 서명한다. 미술 시장이 위기를 맞기 시작한 이후로는 주로 화랑이 위탁 판매를 수행한다.

고급 공인 기관이면서 위탁 판매도 수행하는 FIAC도 재능 있는 젊은 작가의 작품보다는 이름이 알려진 작가의 작품들을 더 선호한다. 여기에 참여할 화랑은 서류 심사로 선별된다.

## ■■■ 어디에 팔 것인가?

지방의 지역 전시회와 비전문적인 협회에 의해 조직된 미술 전시회일 경우에는 전시회에 드는 비용이 상대적으로 낮다. 이 경우에는 주최측과 연락을 취하는 것만으로 전시회에 참가할 수 있다. 이러한 방책은 여러 이점을 제공하는데, 보통 참여를 원하는 측에서 베르시나주 비용과 초대장 비용을 부담한다. 레스토랑 등에서는 또 다른 방침이 적용되는데, 몇몇 레스토랑에서는 벽에 그림을 전시하는 것을 허용하는 대신 판매 가격을 공시해 놓을 것을 요구하기도 한다.

지방이나 파리의 몇몇 화랑에서는 그들이 선택한 작가들에게 전문적인 서비스를 제공한다: 전시 장소, 그들의 작품에 관심을 보이는 잠재 고객 명단과 실제 고객 명단 등. 하지만 반대로 컬렉터들을 당황하게 만들 것이라고 추정되는 작품들을 거절할 권리도 행사한다.

프랑스에서는 세금 감면 혜택 덕분에 기업 단위의 예술 지원 단체가 활성화될 수 있었다. 그중 카르티에·BNP·PARIBAS 등이 굵직한 예술 지원 단체를 운영하고 있다. 이뿐 아니라 예금공탁금고는 1992년에 직원들에게 현대 예술에 대한 관심도를 높이도록 유도하고, 창작 보조금을 지급할 것을 결정하였다. 예금공탁금고는 화가들에게서 직접 작품을 구입하거나 화가가 계약을 맺고 있는 화랑에서 작품을 구매하고, 이 작품들을 생테티엔 박물관에 유증하기 전에 전시회나 강연회를 통해 선보일 것을 보장해 주었다.

## ■■■ 선매 제도

'국가적 보물'로 인증된 작품들이 외국으로 유출되는 것을 막기 위해 프랑스 정부는 최우선의 선매권을 행사할 수 있다. 이 제도 덕분에 외국으로 빠져나갈 뻔한 샤르댕의 그림한 점이 세관에서 붙잡혔고, 피카소의 〈셀레스틴〉이 피카소 미술관에 걸려 있을 수 있게 되었다. 이러한 법률적 지정은 판매자에게 손해를 입히기도 하는데, 그 이유는 작품을 국내에만 묶어둠으로써 잠재적인 구매 고객을 배제하기 때문이다.

## ■ 시장 가치

국제적 전시회와 경매 제도는 작품의 가격을 급등시키는 데 크게 공헌하였고, 구매 가격은 작품의 잠재적인 시장 가치 기능에 따라 매겨지게 되었다. 80년대의 호황과 다른 사람에게의 판매가를 30–50퍼센트 부풀린 가격 붐 이후에 시장은 붕괴되었다가 다시 재개되었다. 미술 애호가의 수가 늘어나는 추세임에도 불구하고 수많은 화랑과 화가들이 어려움에 봉착해 있는 모순이 발생했다. 고대 작품들과 가치가 분명한 작품들의 주도권이 강화되었다.

## ■ 화가의 할당액

화가의 할당액은 프랑이나 달러, 리브르화로 표시된다. 이 단위는 경매의 마지막 낙찰가에서 적용된다. 할당액은 작품의 판형과 사용 기법에 따라 달라진다. 몇몇 출판업자들이 이 가격에 대한 연간 출판물 발행을 전문으로 하고 있다. 판매장에서 이 가격 수치를 보관하고 있으며, 오늘날에는 인터넷의 자료 은행을 통해서도 확인해 볼 수 있다.

## ■ 작품 가격

가격은 작품에 따라 천차만별이다. 세잔의 정물화의 입찰가는 2억 8천6백 달러를 호가하는 반면, 현대 작가의 소품이나 중간 판형의 작품은 1천 프랑에서 4천5백 프랑이면 구입할 수 있다. 게다가 대부분의 화랑과 화가들이 할부 결제도 해준다. 역사상 가장 높은 가격에 계약된 작품은 반 고흐의 〈아이리스〉(71×93cm)로, 1987년 뉴욕의 소더비 경매장에서 3억 5백 프랑에 입찰되었다.

### 지방 문화사업부(DRAC)

프랑스 각 지방에는 고유의 지방 문화사업부(DRAC)가 있다. 이곳에서는 작품 계획안을 제시한 개인의 서류를 검토한 후 '개인 창작 보조금'을 지급한다. 또한 주거지 제공과 같은 창작비 지원 요구를 중재해 주는데, 이 중 최고는 로마의 메디치가 빌라이다. 미술전 입상자는 일정 기간 국가와 소속 지방으로부터 주거지와 생활비를 지급받아 물질적 제약 없이 창작 활동에 몰두할 수 있다.

### 대여 미술관

1983년 이후부터 도서관처럼 몇몇 공립 혹은 사립 미술관에서 작품을 대여하는 양식이 도입되었다. 구성 작품은 작가들에게서 구입한 현대 작품들로 이루어져 있다. 원본은 거의 드물고 대부분 여러 점의 복제품들이다. 위험 부담과 가격 면에서 희귀 작품을 찾아보기는 힘들지만 존재하는 것은 모두 진품이다.

'미술 시장은 내일 6시 30분에 폐장함.'
벤자민 보티에(일명 벤), 〈명구가 있는 벽〉(부분)
(1995), 블루아 오브제 미술관.

# 프랑스에 있는 미술관

| 도 시 | 미술관 | 유명한 소장 작품 | |
|---|---|---|---|
| 엑상 프로방스 | 그라네 미술관 | 렘브란트<br>앵그르<br><br>폴 세잔 | 자화상<br>주피터와 테티스<br>그라네의 초상<br>컬렉션 |
| 아자시오 | 페슈 미술관 | 보티첼리<br>티치아노<br>베로네즈 | 기를란드의 마리아<br>장갑을 쥐고 있는 남자<br>레베카의 출발 |
| 알비 | 툴루즈 로트레크<br>미술관 | 툴루즈 로트레크<br>마티스<br>브라밍크 | 물랭가의 살롱에서<br>시부르 실내<br>풍경 |
| 바욘 | 모나 미술관 | 르 그레코<br>고야<br>앵그르 | 브나방트 공작<br>자화상<br>목욕하는 여인의 반신상 |
| 보르도 | 보자르 미술관 | 베로네즈<br>루벤스<br>들라크루아<br><br>마티스 | 성스러운 가족<br>생 폴의 순교<br>미솔로니 폐허에서<br>사라지는 그리스<br>코르시타의 풍경 |
| 캉 | 보자르 미술관 | 베로네즈<br>루벤스<br>모네 | 성 앙투안의 유혹<br>아브람함과 멜키세덱<br>수련 |
| 샹티이 | 콩데 미술관 | 림뷔르흐 형제<br>프라 안젤리코<br>보티첼리<br>라파엘로 | 베리 공작의 행복한 날들<br>수비아코의 성 브누와<br>가을<br>로레트의 마돈나<br>세 여신 |
| 콜마르 | 운테르린 덴 미술관 | 홀바인<br>그룬발트<br>피카소 | 여인의 초상<br>앙토냉 디센하임의 삼단병풍<br>작업중의 화가 |
| 디 종 | 보자르 미술관 | 티에폴로<br>들로네<br>드 스타엘 | 성모의 교육<br>입체감, 리듬<br>축구하는 사람들 |
| 그르노블 | 그림 및 조각 미술관 | 루벤스<br><br>들라크루아<br>모네<br>마티스<br>피카소 | 성인 성녀에 둘러싸인<br>그레고리우스 대교황<br>히에로니무스의 고행<br>기베르니 연못가<br>가지가 놓여 있는 방 풍경<br>책 읽는 여인 |
| 릴 | 보자르 미술관 | 베로네즈<br>고야<br>르 그레코<br>모네 | 성 조르주의 순교<br>늙은 여인들, 젊은 여인들<br>기도하는 성 프랑수아<br>베테유의 아침 |
| 리옹 | 보자르 미술관 | 베로네즈<br>그 그레코<br>모네<br>반 고흐<br>피카소 | 바다를 가르는 모세<br>옷을 벗기우는 그리스도<br>런던 광경<br>네덜란드 농부 여인<br>카탈로니아의 식당 |

| 도 시 | 미술관 | 유명한 소장 작품 | |
|---|---|---|---|
| 마르세유 | 보자르 미술관 | **루벤스** | 멧돼지 사냥 |
| | | **티에폴로** | 부정한 여인 |
| | | **다비드** | 페스트 환자들을 위해 |
| | | | 기도하는 성 로슈 |
| 몽토반 | 앵그르 미술관 | **앵그르** | 안젤리크를 풀어 주는 로제 |
| | | | 오시안의 노래 |
| 몽펠리에 | 파브르 미술관 | **들라크루아** | 알제의 여인 |
| | | **쿠르베** | 목욕하는 여인들–안녕하세요 |
| | | | 쿠르베 씨 |
| | | **마티스** | 숲속의 길 |
| 낭시 | 보자르 미술관 | **부셰** | 오로라와 세팔 |
| | | **들라크루아** | 낭시의 전투 |
| | | **모딜리아니** | 제르멘 쉬르바주의 초상 |
| 낭트 | 보자르 미술관 | **라 투르** | 교현금 연주자 |
| | | **쿠르베** | 밀 체질하는 사람들 |
| | | **모네** | 수련 |
| 니스 | 마티스 미술관 | **마티스** | 숲속의 요정 |
| | | | 로카이유 양식의 소파 |
| 오를레앙 | 보자르 미술관 | **벨라스케스** | 성 토마스 사도 |
| | | **고갱** | '글로아넥 축제' 정물 |
| 랭스 | 보자르 미술관 | **르 냉 형제** | 농부들의 식사 |
| | | **프라고나르** | 젊은 여인의 초상 |
| | | **코로** | 알바노 호수 |
| 렌 | 보자르 미술관 | **라 투르** | 신생아 |
| | | **루벤스** | 호랑이 사냥 |
| | | **고갱** | 오렌지가 있는 정물 |
| 루앙 | 보자르 미술관 | **벨라스케스** | 지구전도를 들고 있는 남자 |
| | | **르 카라바조** | 채찍질 |
| | | **푸생** | 폭풍 |
| | | **모네** | 루앙 성당 |
| | | | 흐린 날 |
| | | | 생 드니 거리 |
| | | **르누아르** | 거울을 보고 있는 여인 |
| 스트라스부르 | 보자르 미술관 | **조토** | 십자가에 못박힌 예수 |
| | 현대 미술 박물관 | **보티첼리** | 예수와 두 천사와 함께 있는 |
| | | | 성모 마리아 |
| | | **라파엘로** | 포르마리나 |
| | | **모네** | 양귀빛 꽃밭 |
| | | **고갱** | 판화가 있는 정물 |
| | | **브라크** | 정물 |
| | | **클레** | 밤항구 |
| 툴루즈 | 오귀스탱 미술관 | **루벤스** | 십자가의 예수 |
| | | **과르디** | 베니스 전경 |
| 투르 | 보자르 미술관 | **만테냐** | 올리비에 정원의 예수 |
| | | **렘브란트** | 이집트로의 도주 |
| | | **루벤스** | 기증자들에게 예수를 |
| | | | 보여주는 성모 마리아 |
| 빌뇌브 아스트 | 북부 지방 | **브라크** | 로슈 기용 |
| | 현대 미술 박물관 | **레제** | 기계공 |
| | | **피카소** | 앉아 있는 나부 |
| | | | 맥주컵 |

# 파리의 미술관들

| 미술관 | 보존하고 있는 유명 작품 | |
|--------|------------------------|---|
| 루브르 박물관 | 프라 안젤리코 | 성모마리아의 대관식 |
| | 우첼로산 | 로마노의 전투 |
| | 만테냐 | 성 세바스티앙 |
| | 다빈치 | 모나리자 |
| | | 성모, 아기 예수, 성 안나 |
| | | 바위에 앉아 있는 성모마리아 |
| | 라파엘로 | 아름다운 정원사 |
| | | 발타자르 카스티글리오네 |
| | 티치아노 | 전원 교향악 |
| | 베로네즈 | 카나의 결혼식 |
| | 르 카라바조 | 성모마리아의 죽음 |
| | 뒤러 | 예술가의 초상 |
| | 반 에이크 | 롤랭 수상의 성모 마리아 |
| | 브뢰겔 | 걸인들 |
| | 루벤스 | 수호성인 축제 |
| | 렘브란트 | 말 탄 예술가의 초상 |
| | 베르메르 | 레이스 짜는 여인 |
| | | 천문학자 |
| | 에콜 드 파리 14세기 | 프랑스 왕 장 르 봉의 초상 |
| | 콰르통 | 빌뇌브 레 아비뇽의 피에타 |
| | 푸생 | 시인의 영감 |
| | 르 로랭 | 항구의 일출 |
| | 르 냉 형제 | 농부의 가정 실내 풍경 |
| | 와토 | 씨테르 승선 |
| | 샤르댕 | 구리 물단지가 있는 정물 |
| | | 식기대 |
| | 프라고나르 | 목욕하는 여인들 |
| | 다비드 | 호라스의 맹세 |
| | | 사비나 숲 |
| | 앵그르 | 터키 목욕탕 |
| | | 오달리스크 |
| | 제리코 | 메두사의 뗏목 |
| | 들라크루아 | 민중을 이끄는 자유의 여신, 1830 7월 28일 |
| | 코로 | 모르트퐁텐의 기억 |
| 오르세 미술관 | 쿠르베 | 화가의 아틀리에 |
| | 마네 | 풀밭 위의 식사 |
| | | 피리부는 소년 |
| | | 올랭피아 |
| | 모네 | 정원의 여인들 |
| | | 아르장테이유의 배들 |
| | | 생 라자르 역 |
| | 드가 | 압생트 |
| | | 오케스트라의 뮤지션들 |
| | | 무용 수업 |
| | 피사로 | 붉은 지붕 |
| | 시슬레 | 포르 마를리의 홍수 |
| | 르누아르 | 물랭 드 라 갈레트 |
| | | 그네 |
| | | 목욕하는 여인들 |

| 미술관 | 보존하고 있는 유명 작품 | |
|---|---|---|
| | 세잔 | 목을 맨 사람의 집 |
| | | 바구니가 있는 정물 |
| | | 카드놀이 하는 사람들 |
| | | 커피포트를 들고 있는 여인 |
| | 고갱 | 알리스캠프 |
| | | 타이티의 여인들 |
| | 반 고흐 | 아를르의 빈센트의 방 |
| | | 예술가의 자화상 |
| | | 오베르 교회 |
| | 쇠라 | 서커스 |
| | 툴루즈 로트레크 | 춤추는 제인 아브릴 |
| 국립 현대 미술관 | 드랭 | 콜리부르 전경 |
| | 블라맹크 | 붉은 나무들 |
| | 뒤피 | 포석이 깔린 거리 |
| | 브라크 | 기타를 들고 있는 남자 |
| | 피카소 | 여인의 얼굴 |
| | | 미노토르 |
| | 레제 | 까만 옷을 입은 잠수부들 |
| | 샤갈 | 이카루스의 추락 |
| | 마티스 | 실내, 붉은 물고기가 있는 어항 |
| | | 왕의 슬픔 |
| | 칸딘스키 | 즉흥 V |
| | | 검정, 노랑, 빨강, 검정 아치와 함께 |
| | 클레 | 피렌체의 전원주택 |
| | | 리듬 |
| | 몬드리안 | 뉴욕 시티 I |
| | 에른스트 | 우부 개선 장군 |
| | 미로 | 블루 II |
| | 뒤뷔페 | 메타피직스 |
| | | 행복한 시골 |
| | 폴록 | 더 딥 |
| | 드 스타엘 | 뮤지션, 시드니 베셰의 추억 |
| | 워홀 | 전기 의자 |
| | 클라인 | 모노크롬 블루(IKB 3) |
| 파리 현대 미술관 | 피카소 | 완두콩을 먹고 있는 비둘기 |
| | 브라크 | 파이프가 있는 정물 |
| | 마티스 | 전원시 |
| | | 춤 |
| | 들로네 | 파리 |
| | 모딜리아니 | 부채를 들고 있는 여인 |
| | 샤갈 | 꿈 |
| | 뒤피 | 전기 요정 |
| 피카소 미술관 | 피카소 | 자화상(1901) |
| | | 아기 예수의 어머니 |
| | | 등나무 의자가 있는 정물 |
| | | 판의 플룻 |
| | | 아를르캥 옷을 입은 폴 |
| | | 해변가에서 달리고 있는 두 여자 |
| | 세잔 | 샤토 누아르 |
| | 마티스 | 오렌지가 있는 정물 |
| | 브라크 | 병이 있는 정물 |

# 유럽에 있는 미술관

## 독 일

| 도 시 | 미술관 | 소장하고 있는 유명 작품 | |
|-------|--------|---------------------|---|
| 베를린 | 달렘 미술관 | **보티첼리** | 아기 예수와 천사들과 함께 있는 성모 |
| | | | 노래하는 사람들 |
| | | **렘브란트** | 황금 투구를 쓴 남자 |
| | | **베르메르** | 진주 목걸이를 한 처녀 |
| | 알테 내셔널 갤러리 | **마네** | 겨울 정원 안에서 |
| | | **모네** | 생 제르멩 오제루아 |
| | | **르누아르** | 여름 |
| 드레스트 | 게말드 갤러리 | **뒤러** | 젊은 남자의 초상 |
| | 알터 마스터 | **라파엘로** | 식스틴의 마돈나 |
| | | **티치아노** | 종려나무를 쓴 남자 |
| | | **렘브란트** | 독수리에 의해 납치되는 가니메데스 |
| | | **베르메르** | 열린 창문 앞에서 편지를 읽은 처녀 |
| 뮌헨 | 알터 에누 피나코테크 | **뒤러** | 자화상 |
| | | **브뢰겔** | 축제의 나라 |
| | | **루벤스** | 루시페 처녀들의 납치 |
| | | **렘브란트** | 자화상 |
| | | **보티첼리** | 피에타 |
| | | **다빈치** | 카네이션을 든 마돈나 |
| | | **라파엘로** | 카니지아니의 성스러운 가족 |
| | | **티치아노** | 챨스 킨트의 초상 |
| | | **세잔** | 자화상 |

## 오스트리아

| 도 시 | 미술관 | 소장하고 있는 유명 작품 | |
|-------|--------|---------------------|---|
| 빈 | 쿤스히스토리슈 | **반 에이크** | 니콜로 알베르가티 추기경의 초상 |
| | 뮤지엄 | **보슈** | 고난의 길을 걷는 예수 |
| | | **브뢰겔** | 아이들의 놀이 |
| | | | 눈 속의 사냥꾼들 |
| | | **뒤러** | 성 트리니티의 경배 |
| | | **루벤스** | 헬렌 푸르망의 초상 |
| | | **베르메르** | 아틀리에 |
| | | **렘브란트** | 자화상 |
| | | **티치아노** | 모피를 걸친 여인 |

## 벨기에

| 도 시 | 미술관 | 소장하고 있는 유명 작품 | |
|-------|--------|---------------------|---|
| 앙베르 | 보자르 왕립 미술관 | **루벤스** | 컬렉션 동방박사 경배 |
| | | | 아시시의 성 프랑수와의 마지막 영성체 |
| 브리헤 | 그뢰닝 미술관 | **반 에이크** | 반 데 바엘의 성모 마리아 |
| | | **보슈** | 마지막 심판 |
| 브뤼셀 | 벨기에 보자르 | **보슈** | 예수 수난상 |
| | 왕립 미술관 | **브뢰겔** | 이카루스의 추락 |
| | | **루벤스** | 예수 수난의 언덕길 |
| | | **라 투르** | 교현금 연주자 |
| | | **다비드** | 암살당한 마라 |
| | | **마그리트** | 빛의 왕국 |

## 덴마크

| 도 시 | 미술관 | 소장하고 있는 유명 작품 | |
|---|---|---|---|
| 코펜하겐 | NY 캄스베르그 글립토테크 | **다비드**<br>**모네**<br>**세잔**<br>**고갱**<br>**반 고흐** | 투렌 남작의 초상<br>바다 위의 그림자<br>정물<br>퐁 아벤 풍경<br>탕기 영감의 초상 |

## 스페인

| 도 시 | 미술관 | 소장하고 있는 유명 작품 | |
|---|---|---|---|
| 마드리드 | 프라도 미술관 | **벨라스케스**<br>**르 그레코**<br>**고야**<br>**보슈**<br>**브뢰겔**<br>**뒤러**<br>**프라 안젤리코**<br>**티치아노** | 왕실 자제들<br>십자가에 못박힌 예수<br>찰스 4세의 가족<br>쾌락의 정원<br>죽음의 승리<br>자화상<br>수태고지<br>찰스 킨트의 초상 |
| | 티센 보르네미스차 미술관 | **베로네즈**<br>**반 에이크**<br>**티치아노**<br>**루벤스**<br>**세잔**<br>**고갱**<br>**피카소** | 비너스와 아도니스<br>수태고지<br>도쥬 베르니에의 초상<br>비너스와 큐피드<br>농부의 초상<br>마타 뮤아<br>클라리넷을 부는 남자<br>거울 앞의 아를르캥 |

## 런 던

| 도 시 | 미술관 | 소장하고 있는 유명 작품 | |
|---|---|---|---|
| 런 던 | 내셔널 갤러리 | **피에로 델라 프란체스카**<br>**보티첼리**<br>**미켈란젤로**<br>**티치아노**<br>**르 카라바조**<br>**렘브란트**<br>**반 에이크**<br>**홀바인**<br>**벨라스케스**<br>**베르메르**<br>**컨스터블**<br>**마네**<br>**모네**<br>**반 고흐**<br>**세잔** | 예수의 세례식<br>비너스와 전쟁의 신<br>매장<br>바커스와 아리안느<br>엠마우스의 식사<br>목욕하는 여인<br>아르놀피니 부부의 초상<br>대사들<br>비너스의 몸단장<br>스피넷을 연주하는 부인<br>건초 더미를 실은 수레<br>튈르리의 음악<br>수련<br>해바라기<br>목욕하는 여인들 |
| | 테이트 갤러리 | **툴루즈 로트레크**<br>**반 고흐**<br>**세잔**<br>**피카소**<br>**마티스**<br><br>**칸딘스키** | 두 친구<br>오베르 근처의 농가<br>정원사<br>세 명의 무용수<br>앙드레 드랭의 초상<br>달팽이<br>코자크 사람 |

| 런던 | 클로르 갤러리 | **터너** | 난파 |
| | | | 눈보라 속의 폭풍 |
| | 커토드 인스티튜트 | **브뢰겔** | 이집트로의 도피 |
| | 갤러리 | **모네** | 아르장퇴이유의 가을 |
| | | **르누아르** | 앙부아즈 볼라르의 초상 |
| | | **마네** | 폴리 베르제르의 바 |
| | | **세잔** | 안시 호수 |
| | | **반 고흐** | 귀가 잘린 자화상 |

## 네덜란드

| 도 시 | 미술관 | 소장하고 있는 유명 작품 | |
| --- | --- | --- | --- |
| 암스테르담 | 릭크스 뮤지엄 | **렘브란트** | 야간순찰 |
| | | **베르메르** | 유모 |
| | 릭스크 뮤지엄 | **반 고흐** | 컬렉션 자화상 |
| | 반 고흐 | | 해바라기 |
| | 스테델리크 뮤지엄 | **마티스** | 앵무새와 사이렌 |
| | | **칸딘스키** | 즉흥 33 |
| | | **워홀** | 커다란 꽃 |
| 헤이그 | 모리슈이스 | **베르메르** | 델프트 전경 |
| | | **렘브란트** | 목욕탕의 수잔 |

## 헝가리

| 도 시 | 미술관 | 소장하고 있는 유명 작품 | |
| --- | --- | --- | --- |
| 부다페스트 | 보자르 국립 미술관 | **티치아노** | 트레비지아니 총독의 초상 |
| | | **브뢰겔** | 성 요한의 맹세 |
| | | **라파엘로** | 마돈나 에스테르하지 |
| | | **렘브란트** | 늙은 랍비의 초상 |

## 이탈리아

| 도 시 | 미술관 | 소장하고 있는 유명 작품 | |
| --- | --- | --- | --- |
| 피렌체 | 우피치 미술관 | **피에로 델라 프란체스카** | 몬테펠트로 공작의 초상 |
| | | **프라 안젤리코** | 성모마리아의 대관식 |
| | | **보티첼리** | 비너스의 탄생 |
| | | | 봄 |
| | | **다빈치** | 수태고지 |
| | | **라파엘로** | 샤르돈느레의 마돈나 |
| | | **티치아노** | 비너스와 우르비노 |
| | | **르 카라바조** | 성인이 된 바커스 |
| 밀라노 | 피나코테크 브레라 | **만테냐** | 죽은 예수 |
| | | **베로네즈** | 그리스도의 세례식 |
| | | **라파엘로** | 성모의 결혼 |
| 로마 | 바티칸 박물관 | **라파엘로의 프레스코화** | 줄리어스 2세의 대접견실 |
| | | **미켈란젤로의 프레스코화** | 식스틴 성당 |
| | | **다빈치** | 성 제롬 |
| 베니스 | 아카데미 갤러리 | **지오르지오네** | 폭풍 |
| | | **베로네즈** | 레비의 식사 |
| | | **티치아노** | 성모의 출현 |
| | | **티에폴로** | 컬렉션 |
| | | **카날레토, 과르디** | |

## 체 코

| 도 시 | 미술관 | 소장하고 있는 유명 작품 | |
|-------|--------|------------------------|---|
| 프라하 | 나로드니 갤러리 | **뒤러** | 로자리오 축연 |
| | | **브뢰겔** | 건초 베는 계절 |
| | | **렘브란트** | 연구실의 석학 |
| | | **세잔** | 앙리 가스케의 초상 |

## 러시아

| 도 시 | 미술관 | 소장하고 있는 유명 작품 | |
|-------|--------|------------------------|---|
| 모스크바 | Pouchkine 미술관 | **보티첼리** | 수태고지 |
| | | **렘브란트** | 아쉬에루스, 아망, 에스더 |
| | | **모네** | 건초더미 |
| | | **세잔** | 복숭아와 배 |
| | | **고갱** | 왕의 정부 |
| | | **반 고흐** | 아를르의 포도밭 |
| | | **마티스** | 화가의 아틀리에 |
| | | **피카소** | 부채를 들고 있는 여인 |
| 성페테르스부르크 | 에르미타 주 미술관 | **다빈치** | 아이를 안고 있는 성모 |
| | | **라파엘로** | 마돈나 코네스타빌르 |
| | | **티치아노** | 모피를 두른 젊은 여인 |
| | | **모네** | 개양귀비 꽃밭 |
| | | **르누아르** | 검은 옷을 입은 여인 |
| | | **세잔** | 성 빅투아르 산 |
| | | **고갱** | 휴식의 즐거움 |
| | | **마티스** | 세빌랴의 정물 |

## 스웨덴

| 도 시 | 미술관 | 소장하고 있는 유명 작품 | |
|-------|--------|------------------------|---|
| 스톡홀름 | 내셔널 뮤지엄 | **렘브란트** | 바타브의 맹세 |
| | | **르 그레코** | 사도 베드로와 사도 바울 |
| | | **마네** | 배 껍질을 벗기는 젊은 남자 |
| | | **르누아르** | 늪지 |
| | | **고갱** | 브르타뉴 풍경 |
| | | **반 고흐** | 나뭇가지 속의 빛의 효과 |
| | | **세잔** | 큐피드 석고상 |

## 스위스

| 도 시 | 미술관 | 소장하고 있는 유명 작품 | |
|-------|--------|------------------------|---|
| 발 | 쿤스트 뮤지엄 | **홀바인** | 에라스무스의 초상 |
| | | **모네** | 눈 효과 |
| | | **반 고흐** | 도비니의 정원 |
| | | **세잔** | 성 빅투아르 산 |
| | | **고갱** | 따 마떼뜨 |
| | | **피카소** | 식탁 위의 빵과 과일 |
| | | **클레** | 폴리포니 |
| 베른 | 보자르 미술관 | **프라 안젤리코** | 아이를 안은 성모 |
| | | **모네** | 해빙 |
| | | **세잔** | 자화상 |
| | | **마티스** | 원탁에서 책을 읽는 여자 |
| | | **피카소** | 졸고 있는 술꾼 |
| | | **클레** | 중요한 컬렉션 |
| 취리히 | 쿤스트 하우스 | **마네** | 로슈포르의 침공 |
| | | **모네** | 디에프 절벽 |
| | | **반 고흐** | 오베르의 짚으로 엮은 지붕 |
| | | **피카소** | 바바리아의 오르간 연주자 |
| | | **세잔** | 숲 속의 바위산 |

# 미국과 캐나다에 있는 미술관들

| 도 시 | 미술관 | 소장하고 있는 유명 작품들 |
|---|---|---|
| 보스턴 | 파인 아트 뮤지엄 | **모네** 수련<br>**마네** 빅토린 뫼르의 초상<br>막시밀리언 황제의 처형<br>**세잔** 붉은 의자에 앉아 있는 세잔 부인<br>**고갱** 어디갔다 오세요? 우리는 누구지?<br>어디로 갈까?<br>**반 고흐** 룰랭의 우체부 |
| 시카고 | 아트 인스티튜트<br>오브 시카고 | **세잔** 목욕하는 여인들<br>**쇠라** 그랑자트 섬의 일요일 오후<br>**르누아르** 카누 선수들의 점심식사<br>**반 고흐** 아를르의 빈센트의 방<br>**툴르즈 로트레크** 물랭 루즈<br>**피카소** D. H. 칸스베일러의 초상 |
| 로스 엔젤레스 | 카운티 뮤지엄<br>오브 아트 | **렘브란트** 라자르의 부활<br>**부셰** 메르퀴르, 비너스, 푸시케<br>**세잔** 정물<br>**반 고흐** 생 폴 병원<br>**마티스** 티파티 |
| 뉴욕 | 프릭 컬렉션 | **델라 프란체스카** 성 시몬<br>**홀바인** 토마스 크롬웰의 초상<br>**렘브란트** 자화상<br>**베르메르** 장교와 웃고 있는 처녀<br>**벨라스케스** 필립 4세의 초상 |
| | 메트로폴리탄<br>아트 뮤지엄 | **보티첼리** 성 제롬의 마지막 영성체<br>**브뢰겔** 수확<br>**베르메르** 창문가에 앉아 있는 여인<br>류트를 연주하는 여인<br>**와토** 메제틴<br>**모네** 늪지<br>**세잔** 성 빅투아르 산<br>**반 고흐** 책읽는 아를르 여인들<br>**쇠라** 퍼레이드<br>**피카소** 피에로<br>거투르드 스타인의 초상 |
| | 뮤지엄 오브<br>모던 아트 | **모네** 수련<br>**세잔** 사과가 있는 정물<br>**반 고흐** 별이 있는 밤<br>**워홀** 금빛 마릴린 먼로<br>**피카소** 아비뇽의 처녀들<br>아를르캉<br>**샤갈** 기념일<br>**마티스** 붉은 물고기가 있는 실내<br>**들로네** 태양 원반<br>**달리** 기억의 지속<br>**폴록** 넘버 원 |

| | | | |
|---|---|---|---|
| | 구겐하임 미술관 | **세잔** | 시계공 |
| | | **칸딘스키** | 푸른 산 |
| | | **들로네** | 에펠탑 |
| | | **브라크** | 바이올린과 팔렛트 |
| | | **폴록** | 오션 그레이니스 |
| 필라델피아 | 뮤지엄 오브 아트 | **모네** | 르아브르 항구 |
| | | **반 고흐** | 해바라기 |
| | | **세잔** | 목욕하는 여인들 |
| | | **피카소** | 세 명의 뮤지션 |
| | | | 팔렛트를 든 자화상 |
| | | **뒤샹** | 독신자들에게 옷이 벗기운 신부 |
| | | | 계단을 내려가는 누드 |
| 샌프란시스코 | 뮤지엄 오브 모던 아트 | **모네** | 디에프 절벽 |
| | | **마티스** | 사라 스타인의 초상 |
| | | **미셸** | 스타인의 초상 |
| | | **피카소** | 정물 |
| | | **브라크** | 원탁 |
| 워싱턴 | 필립스 컬렉션 | **르누아르** | 요트 선수들의 점심식사 |
| | | **세잔** | 소나무가 있는 성 빅투아르 산 |
| | 내셔널 갤러리 오브 아트 | **지오토** | 아이를 안고 있는 성모 |
| | | **보티첼리** | 길리아노 드 메디치 |
| | | **라파엘로** | 성 조르주와 드래곤 |
| | | **다빈치** | 기네브라 드 벤치 |
| | | **렘브란트** | 자화상 |
| | | **베르메르** | 진주를 감정하는 여인 |
| | | **르 그레코** | 라쿤과 그의 아들들 |
| | | **프라고나르** | 독서하는 여인 |
| | | **마네** | 죽은 토레로 |
| | | **모네** | 루앙 성당 |
| | | **반 고흐** | 자화상 |
| | | **고갱** | 자화상 |
| | | **세잔** | 에스탁 풍경 |
| | | **피카소** | 곡예사 가정 |

## 캐나다

| 도 시 | 미술관 | 소장하고 있는 유명 작품 | |
|---|---|---|---|
| 오타와 | 갤러리 내셔널 | **푸생** | 생테티엔느의 순교 |
| | | **렘브란트** | 에스터의 몸단장 |
| | | **루벤스** | 매장 |
| | | **샤르댕** | 총독 |
| | | **코로** | 나르니 다리 |
| | | **피카소** | 원탁 위 |
| 몬트리옹 | 보자르 미술관 | **마티스** | 창가의 여인 |
| | | **피카소** | 램프와 체리 |

고수현
이화여자대학교 불어교육과 졸업
서강대학교 불문과 대학원 졸업
역서:《어린왕자》《책 속에 들어간 아이들》
《탕탕 우라강》《실수투성이 초보 마녀》
《도덕에 관한 에세이》
《중세의 성과 봉건주의》《계몽과 혁명의 시대》

# 회화 학습

초판발행 : 2007년 9월 25일

제10-64호, 78. 12. 16 등록
110-300 서울 종로구 관훈동 74번지
전화 : 737-2795

편집설계: 李娗롯

ISBN 978-89-8038-450-1 94650

## 【東文選 現代新書】

| | | |
|---|---|---|
| 1 21세기를 위한 새로운 엘리트 | FORESEEN 연구소 / 김경현 | 7,000원 |
| 2 의지, 의무, 자유 ─ 주제별 논술 | L. 밀러 / 이대희 | 6,000원 |
| 3 사유의 패배 | A. 핑켈크로트 / 주태환 | 7,000원 |
| 4 문학이론 | J. 컬러 / 이은경·임옥희 | 7,000원 |
| 5 불교란 무엇인가 | D. 키언 / 고길환 | 6,000원 |
| 6 유대교란 무엇인가 | N. 솔로몬 / 최창모 | 6,000원 |
| 7 20세기 프랑스철학 | E. 매슈스 / 김종갑 | 8,000원 |
| 8 강의에 대한 강의 | P. 부르디외 / 현택수 | 6,000원 |
| 9 텔레비전에 대하여 | P. 부르디외 / 현택수 | 10,000원 |
| 10 고고학이란 무엇인가 | P. 반 / 박범수 | 8,000원 |
| 11 우리는 무엇을 아는가 | T. 나겔 / 오영미 | 5,000원 |
| 12 에쁘롱 ─ 니체의 문체들 | J. 데리다 / 김다은 | 7,000원 |
| 13 히스테리 사례분석 | S. 프로이트 / 태혜숙 | 7,000원 |
| 14 사랑의 지혜 | A. 핑켈크로트 / 권유현 | 6,000원 |
| 15 일반미학 | R. 카이유와 / 이경자 | 6,000원 |
| 16 본다는 것의 의미 | J. 버거 / 박범수 | 10,000원 |
| 17 일본영화사 | M. 테시에 / 최은미 | 7,000원 |
| 18 청소년을 위한 철학교실 | A. 자카르 / 장혜영 | 7,000원 |
| 19 미술사학 입문 | M. 포인턴 / 박범수 | 8,000원 |
| 20 클래식 | M. 비어드·J. 헨더슨 / 박범수 | 6,000원 |
| 21 정치란 무엇인가 | K. 미노그 / 이정철 | 6,000원 |
| 22 이미지의 폭력 | O. 몽젱 / 이은민 | 8,000원 |
| 23 청소년을 위한 경제학교실 | J. C. 드루엥 / 조은미 | 6,000원 |
| 24 순진함의 유혹 〔메디시스賞 수상작〕 | P. 브뤼크네르 / 김웅권 | 9,000원 |
| 25 청소년을 위한 이야기 경제학 | A. 푸르상 / 이은민 | 8,000원 |
| 26 부르디외 사회학 입문 | P. 보네위츠 / 문경자 | 7,000원 |
| 27 돈은 하늘에서 떨어지지 않는다 | K. 아른트 / 유영미 | 6,000원 |
| 28 상상력의 세계사 | R. 보이아 / 김웅권 | 9,000원 |
| 29 지식을 교환하는 새로운 기술 | A. 벵토릴라 外 / 김혜경 | 6,000원 |
| 30 니체 읽기 | R. 비어즈워스 / 김웅권 | 6,000원 |
| 31 노동, 교환, 기술 ─ 주제별 논술 | B. 데코사 / 신은영 | 6,000원 |
| 32 미국만들기 | R. 로티 / 임옥희 | 10,000원 |
| 33 연극의 이해 | A. 쿠프리 / 장혜영 | 8,000원 |
| 34 라틴문학의 이해 | J. 가야르 / 김교신 | 8,000원 |
| 35 여성적 가치의 선택 | FORESEEN연구소 / 문신원 | 7,000원 |
| 36 동양과 서양 사이 | L. 이리가라이 / 이은민 | 7,000원 |
| 37 영화와 문학 | R. 리처드슨 / 이형식 | 8,000원 |
| 38 분류하기의 유혹 ─ 생각하기와 조직하기 | G. 비뇨 / 임기대 | 7,000원 |
| 39 사실주의 문학의 이해 | G. 라루 / 조성애 | 8,000원 |
| 40 윤리학 ─ 악에 대한 의식에 관하여 | A. 바디우 / 이종영 | 7,000원 |
| 41 흙과 재 〔소설〕 | A. 라히미 / 김주경 | 6,000원 |

| 書名 | 著者/譯者 | 價格 |
| --- | --- | --- |
| ▨ 說 苑 (上·下) | 林東錫 譯註 | 각권 30,000원 |
| ▨ 晏子春秋 | 林東錫 譯註 | 30,000원 |
| ▨ 西京雜記 | 林東錫 譯註 | 20,000원 |
| ▨ 搜神記 (上·下) | 林東錫 譯註 | 각권 30,000원 |
| ■ 경제적 공포〔메디치賞 수상작〕 | V. 포레스테 / 김주경 | 7,000원 |
| ■ 古陶文字徵 | 高 明·葛英會 | 20,000원 |
| ■ 그리하여 어느날 사랑이여 | 이외수 편 | 4,000원 |
| ■ 너무한 당신, 노무현 | 현택수 칼럼집 | 9,000원 |
| ■ 노력을 대신하는 것은 없다 | R. 쉬이 / 유혜련 | 5,000원 |
| ■ 노블레스 오블리주 | 현택수 사회비평집 | 7,500원 |
| ■ 딸에게 들려 주는 작은 지혜 | N. 레흐레이트너 / 양영란 | 6,500원 |
| ■ 떠나고 싶은 나라—사회문화비평집 | 현택수 | 9,000원 |
| ■ 미래를 원한다 | J. D. 로스네 / 문 선·김덕희 | 8,500원 |
| ■ 바람의 자식들—정치시사칼럼집 | 현택수 | 8,000원 |
| ■ 사랑의 존재 | 한용운 | 3,000원 |
| ■ 산이 높으면 마땅히 우러러볼 일이다 | 유 향 / 임동석 | 5,000원 |
| ■ 서기 1000년과 서기 2000년 그 두려움의 흔적들 | J. 뒤비 / 양영란 | 8,000원 |
| ■ 서비스는 유행을 타지 않는다 | B. 바게트 / 정소영 | 5,000원 |
| ■ 선종이야기 | 홍 회 편저 | 8,000원 |
| ■ 섬으로 흐르는 역사 | 김영회 | 10,000원 |
| ■ 세계사상 | 창간호~3호: 각권 10,000원 / 4호: 14,000원 | |
| ■ 손가락 하나의 사랑 1, 2, 3 | D. 글로슈 / 서민원 | 각권 7,500원 |
| ■ 십이속상도안집 | 편집부 | 8,000원 |
| ■ 얀 이야기 ① 얀과 카와카마스 | 마치다 준 / 김은진·한인숙 | 8,000원 |
| ■ 어린이 수묵화의 첫걸음(전6권) | 趙 陽 / 편집부 | 각권 5,000원 |
| ■ 오늘 다 못다한 말은 | 이외수 편 | 7,000원 |
| ■ 오블라디 오블라다, 인생은 브래지어 위를 흐른다 | 무라카미 하루키 / 김난주 | 7,000원 |
| ■ 이젠 다시 유혹하지 않으련다 | P. 쌍소 / 서민원 | 9,000원 |
| ■ 인생은 앞유리를 통해서 보라 | B. 바게트 / 박해순 | 5,000원 |
| ■ 자기를 다스리는 지혜 | 한인숙 편저 | 10,000원 |
| ■ 천연기념물이 된 바보 | 최병식 | 7,800원 |
| ■ 原本 武藝圖譜通志 | 正祖 命撰 | 60,000원 |
| ■ 테오의 여행 (전5권) | C. 클레망 / 양영란 | 각권 6,000원 |
| ■ 한글 설원 (상·중·하) | 임동석 옮김 | 각권 7,000원 |
| ■ 한글 안자춘추 | 임동석 옮김 | 8,000원 |
| ■ 한글 수신기 (상·하) | 임동석 옮김 | 각권 8,000원 |

## 【만 화】

| 書名 | 著者/譯者 | 價格 |
| --- | --- | --- |
| ■ 동물학 | C. 세르 | 14,000원 |
| ■ 블랙 유머와 흰 가운의 의료인들 | C. 세르 | 14,000원 |
| ■ 비스 콩프리 | C. 세르 | 14,000원 |
| ■ 세르(평전) | Y. 프레미옹 / 서민원 | 16,000원 |

■ 자가 수리공　　　　　　C. 세르　　　　　　　　　　　　　14,000원
▨ 못말리는 제임스　　　　M. 톤라 / 이영주　　　　　　　　12,000원
▨ 레드와 로버　　　　　　B. 바세트 / 이영주　　　　　　　12,000원
▨ 나탈리의 별난 세계 여행　S. 살마 / 서민원　　　　　　각권 10,000원

## 【동문선 주네스】
■ 고독하지 않은 홀로되기　　P. 들레름 · M. 들레름 / 박정오　　8,000원
■ 이젠 나도 느껴요!　　　　이사벨 주니오 그림　　　　　　14,000원
■ 이젠 나도 알아요!　　　　도로테 드 몽프리드 그림　　　　16,000원

## 【조병화 작품집】
■ 공존의 이유　　　　　　　　제11시집　　　　　　　　　5,000원
■ 그리운 사람이 있다는 것은　　제45시집　　　　　　　　　5,000원
■ 길　　　　　　　　　　　　애송시모음집　　　　　　　10,000원
■ 개구리의 명상　　　　　　　제40시집　　　　　　　　　3,000원
■ 그리움　　　　　　　　　　애송시화집　　　　　　　　7,000원
■ 꿈　　　　　　　　　　　　고희기념자선시집　　　　　10,000원
■ 넘을 수 없는 세월　　　　　제53시집　　　　　　　　　10,000원
■ 따뜻한 슬픔　　　　　　　　제49시집　　　　　　　　　5,000원
■ 버리고 싶은 유산　　　　　　제1시집　　　　　　　　　3,000원
■ 사랑의 노숙　　　　　　　　애송시집　　　　　　　　　4,000원
■ 사랑의 여백　　　　　　　　애송시화집　　　　　　　　5,000원
■ 사랑이 가기 전에　　　　　　제5시집　　　　　　　　　4,000원
■ 남은 세월의 이삭　　　　　　제52시집　　　　　　　　　6,000원
■ 시와 그림　　　　　　　　　애장본시화집　　　　　　　30,000원
■ 아내의 방　　　　　　　　　제44시집　　　　　　　　　4,000원
■ 잠 잃은 밤에　　　　　　　　제39시집　　　　　　　　　3,400원
■ 패각의 침실　　　　　　　　제 3시집　　　　　　　　　3,000원
■ 하루만의 위안　　　　　　　제 2시집　　　　　　　　　3,000원

## 【이외수 작품집】
■ 겨울나기　　　　　　　　　창작소설　　　　　　　　　7,000원
■ 그대에게 던지는 사랑의 그물　에세이　　　　　　　　　8,000원
■ 그리움도 화석이 된다　　　　시화집　　　　　　　　　6,000원
■ 꿈꾸는 식물　　　　　　　　장편소설　　　　　　　　　7,000원
■ 내 잠 속에 비 내리는데　　　에세이　　　　　　　　　7,000원
■ 들 개　　　　　　　　　　　장편소설　　　　　　　　　7,000원
■ 말더듬이의 겨울수첩　　　　에스프리모음집　　　　　　7,000원
■ 벽오금학도　　　　　　　　장편소설　　　　　　　　　7,000원
■ 장수하늘소　　　　　　　　창작소설　　　　　　　　　7,000원
■ 칼　　　　　　　　　　　　장편소설　　　　　　　　　7,000원
■ 풀꽃 술잔 나비　　　　　　　서정시집　　　　　　　　　6,000원